賽德克巴萊
Seediq Bale

魏德聖———著

導演・巴萊
DIRECTOR・BALE

特有種魏德聖的
《賽德克・巴萊》手記

游文興———
撰文整理

他一生最大的夢想，就是電影！

吳念真（導演‧編劇‧作家）

《賽德克‧巴萊》殺青了，而這本手記也畫下最後一個句點。是誰說過的，電影一旦進了戲院就不再屬於導演了；它屬於觀眾，屬於影史的一部分。但這本書無論如何都必將屬於導演自己，是一段生命歷程、一個記憶，在心裡，無法磨滅。

電影，在臺灣絕對不是一個如同它的外在那般浪漫多采的行業，相反的，它是一個充滿挫折、困頓和折磨的工作。

記得十幾年前某個國際影展上，一個第三世界國家的導演得了獎。他在台上說：「電影工作其實還不錯，讓我有理由跟朋友借錢當旅費出國參展，也讓我有機會穿上和好萊塢巨星們一樣的燕尾服，雖然有點不合身，而且租金還沒付清……」

記得當時在台下的我拚命鼓掌，一邊大笑，一邊卻忍不住熱淚盈眶。因為旁人聽來或許輕鬆幽默的話語中，我卻聽到了其中淡淡的辛酸和無奈，一如臺灣許多導演的困境和心情。

臺灣的電影導演絕對不只是一個導演而已，找題材、找資金、找場景、找演員；應付老闆、應付媒體、應付經紀人，搞不好連海報設計、廣告文案，甚至預告片都需要自己披掛上陣。

不知道有多少臺灣導演都講過類似的一句話：在臺灣，導演真正用在拍片的時間，是整部電影完成的過程裡最少的一部分。

如果你不清楚這些導演的意思，魏導正好可以當見證，說給你聽，而且絕對有說服力。因為《賽德克‧巴萊》花了創紀錄的成本、陳設了創紀錄的場景……而且請務必記住，從一個意念開始到完成，這位導演足足花了十幾年。

這本手記，你可以把它當成一本「導覽」。如果你是一個對電影懷抱著單純、浪漫、美好，而且認為一切似乎都理所當然的人，你必將理解：夢可不是躺著就可以完成。

你也可以把它當成一部「工作日誌」、一部「教材」看。如果你是一個電影人，或許從中你可以得到許多經驗，避開許多風險，因為魏導已經用精力、時間和金錢，幫你踩踏出一條依跡可循的路徑，雖然未必從此一路寬敞。

3

你更可以把它當成一本「心情日記」，偷窺一下一個導演——想像中應該是何等英明神武的一個人啊——的疲憊、無力、寂寞，甚至屈辱、頹喪。

至於我自己所看到的最重要的一部分，是魏導在《海角七號》的風光之後，那麼義無反顧地把取之於電影的，再用之於電影。因著這樣的決心，無論如何，他都對得起電影、對得起觀眾，更對得起自己。

最後，請容許我提醒一下魏導，或許你也會有對不起的人，某些時候、某些部分，我們經常對不起自己的家人，就如同許多導演、許多電影人一般。

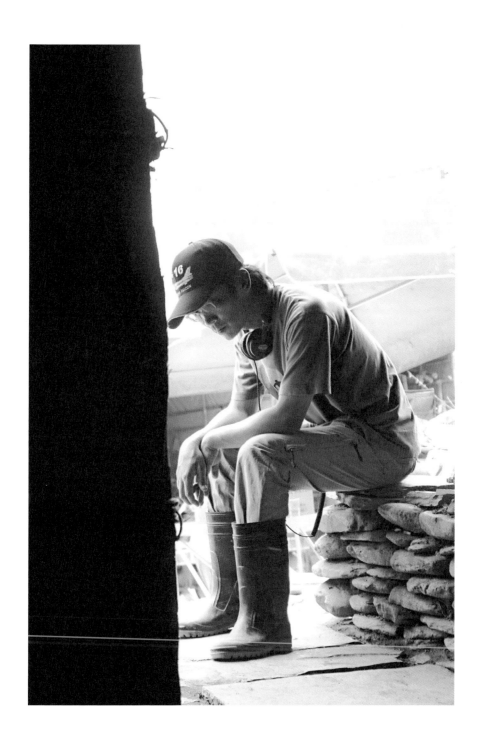

推薦序 —— 他一生最大的夢想，就是電影！

【自序】

不變。

離宣傳期愈來愈近，就會離自己愈來愈遠。趁自己還是自己的時候，整理出這些。

希望各位讀者可以接受我原來的樣子、原來的想法、原來的失敗、原來的喜怒哀樂……

但是，終究不會變的是——這是一部值得的電影，這是一件美好的事！

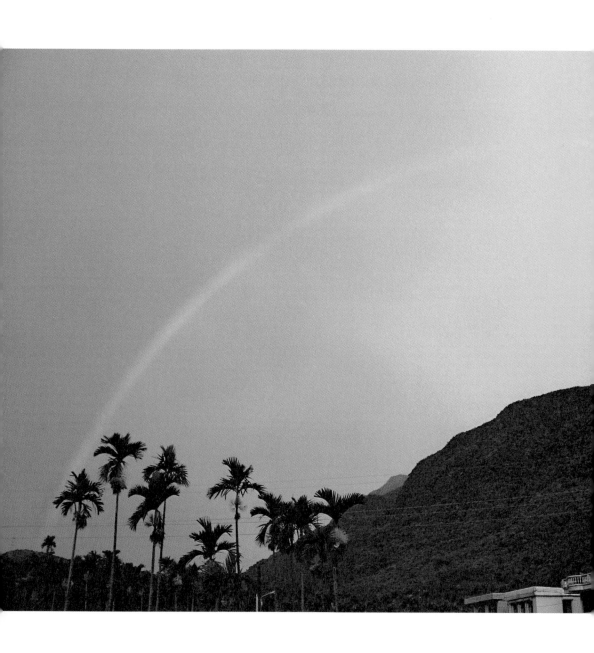

自序 —— 不變

contents 目次

一切都始於衝動。

電影就像自己的孩子，尤其在這片土地上，特別是在下定決心開拍時和男生播種的瞬間，都需要一股衝動。二○○八年十月十七日，夏威夷國際影展結束後，回到臺灣的第一天；《海角七號》拿下了第三個獎座；票房正式突破四億。

這趟回來，有一股衝動。有些影展會讓人很舒服，夏威夷影展就是其一。沒有緊密的行程，也沒有特別的得獎壓力，我和同行的工作人員買了當地的啤酒，輕鬆坐在海邊聊著。

曾經說我像隻被關起來的鬥狗，全身充滿力量卻無處發洩；而今，我這隻鬥狗終於逮到機會突破牢籠。我竭盡所能向前奔跑，要把壓抑十幾年的能量一次爆發出來。

成功了！我讓許多所謂的專家必須重新配副眼鏡。接著有人開始討論電影為什麼會熱賣？魏德聖到底是誰？公司慢慢接到媒體的邀約採訪，機關團體請我參加演講座談。接下來，一發不可收拾。

突然間，我有點措手不及。行程滿檔導致我必須使用手機裡的行事曆，並請公司宣傳發簡訊提醒，以免漏掉哪一個邀約。瞬間，我從銀幕的後面跳到鏡頭的前面，還得配合擺出適合的拍照姿勢。

「來，導演，擺出一個沉思的樣子。」我試著去適應這樣的角色。

夏威夷影展最後一天，我們得到「劇情類首獎」。我當然很高興，但也浮現一些負面情緒。

我感覺靈魂和身體是分開的。靈魂待在家裡無所事事，身體卻像是被工廠的輸送帶運往各地工作，而且只需要做一件事情，講話。不停地講話，從早上睜開眼睛就要講話，一直講到晚上十一點回家睡覺，隔天繼續。如果是講不一樣的話就算了，偏偏講的是一樣的內容，每天都一樣。

這時的我，像個一戳就破的汽球。看起來很大，裡面卻空空的。

那感覺很虛，真的很虛。我心裡想著，人生到底是在幹嘛？期待成功嗎？可是成功以後，難道這就是我要的結果？每天數錢，然後講話，數錢、講話、數錢、講話、數錢、講話、數錢、講話……看

11

到錢就要講話。人生，怎麼會這麼無聊？賺了錢，就要講話……

然而，人在空虛的時候，就會有很多莫名其妙的事情發生。

網路上開始出現許多難聽的批評，甚至把我貶得一文不值。也有人把我捧上了天，說得多完美就有多完美；可是他們把電影講得那麼好，很多都不是我原來的想法，這時，我真不知應該高興還是難過……

一開始，我會很在意觀眾的想法，常常三不五時看一下部落格的留言，或是搜尋相關文章。但是如今，我愈來愈不在意，甚至會以第三者的角度看待這些批評，總覺得他們說得好像跟我沒有太大關係。「魏‧德‧聖」這三個字似乎也離我愈來愈遠……

「不應該是這樣的，不能讓自己每天像是浮在半空中。我必須找些事情來做。」昨晚我下飛機，心裡反覆著這個念頭。

今天早上八點進公司，只有我一個人。放好夏威夷影展的獎座後，我打開座位旁的抽屜，看見裡面躺著一本本完成的劇本。

沒錯，我是拍片的人，我本來就應該屬於這裡。

我沒有特別告訴什麼人，我只是等著看誰會第一個進門。

「之後把早上的時間空下來，任何行程從中午後開始。採訪、座談的邀請都不要再接了，我要留時間給自己。要開始籌備了。」我對著第一個進來的工作人員說，接著就笑了。

「籌備《賽德克‧巴萊》。」我堅定地說。

如果說，《海角七號》是一股需要證明的衝動，那麼《賽德克‧巴萊》就是一股需要生存的衝動。

戰士應該在戰場上流血。獵人應該在獵場裡追捕。

前製期

開始。

我要來履行承諾。
我並沒有因為《海角七號》的成功，
就忘了這件事。
當初說要做，
我就真的會做。

吳宇森。

「我想請吳宇森擔任監製。」這一開始是志明（黃志明，監製）的想法。我當然也同意。這對於投資、技術合作方面都可以是一座穩固的靠山，不論是與人談判，或是我自己有拍攝上的問題向他請教，都會有個說法。

志明先向他的製片好友張家振（監製）提出想法，順勢在去年金馬獎時，把我們帶到吳宇森導演下榻的飯店見面。第一次碰面的時候，我一下立正又一下稍息，感覺自己像個小孩看到大明星，連手都不知道要擺哪裡。

「所以，我有什麼可以幫你的嗎？」吳宇森在聽我說完故事後，直接問我們。

「我們想邀請您當這部片的監製。」志明也很直接地回應。也許因為有些突兀，讓吳宇森遲疑了一下，他轉頭看看張家振。

「那個⋯⋯我想張家振應該比較可以幫到你們⋯⋯」

「我已經答應了，現在是問你。」張家振也很直接地回答，我發現這群人都是直來直往。

接下來，我們先用笑聲化解尷尬。

那天吳導演說了很多，大概就是一些拍攝大場面的經驗。坦白說，我沒有很注意在聽這些有關技術層面的事，我一心只想著他願不願意當這部電影的監製。還好，他口頭上還是答應了，但我覺得他似乎有些勉強，可能是因為還不知道我會怎麼做這個案子吧。回到公司，我馬上將劇本寄給他。

前一陣子，他邀請我和志明參加《赤壁》下集的首映，之後我們一起飛到北京和他再度碰面。這一次我們聊得更久。

「你若是經營到細節，那就不用擔心，整個場面一定會好看。如果只有砰、砰、砰這種漂亮的爆破場面，就沒有細節可言。沒有細節，觀眾會疲勞；有了細節，觀眾就會驚訝。」他特別提到電影的細節反而最重要。在聊天的過程中，我也漸漸有了一些新的想法。

我的劇本裡有一場戲是賽德克族與日軍的森林大戰。在我原先的想像中，只想到砲火波及森林的樹木，因此爆炸產生火花，那樣的場面應該會很屌。但我現在開始思考，假設是這場單純的爆破場面，我有沒有辦法在原先的構想之餘，多補充什麼細節？

17

我的腦海又回到砲火波及森林樹木的畫面。一開始有一些樹木著火，著火的樹葉會因此慢慢飄落下來，讓整個樹林感覺像下著火雨，而在這虛幻的視角裡，一位即將面臨死亡的日本軍人看見賽德克族的祖靈鳥飛過……垂死的日本人躺在大火焚燒樹林的戰場上，看到的反而是一個最美麗的畫面。

吳導演提到一件讓他印象深刻的事。有一次他在《獵風行動》的拍攝現場，一位原住民族的顧問緩緩走到他身邊。

「吳導演，你看山的那邊。」那位顧問望著群山問他。

「你有看到什麼嗎？」他看了一下，什麼都沒看到。

「我們的祖先在那邊看你，在看著你工作……」

那個當下他很感動。於是他問我能不能把祖先、祖靈的概念放進屠殺的現場。我想了一想，的確在這種血腥的場合，應該多一些魔幻鏡頭在裡面。我想到霧社事件的主要事發地──公學校。在濃霧中，一群賽德克族的祖靈遊蕩在充滿殺戮的公學校會場上，漫步檢視著那些年輕族人踏在日本人的屍體上怒吼、砍殺……

除了討論劇情的細節外，他也提到我目前可能碰到的狀況。

「愈是大製作，愈是要刻苦。」我們常認為愈大成本的製作，花錢愈是豪爽，但其實不然。愈是大製作，必須拍得愈節儉，要能很精準地掌控預算，否則將會引起難以想像的消耗。

「因為《海角七號》的關係，給了你一個很好的名聲，而這些名聲會引來想和你一起並肩作戰的年輕人。」吳導演對我說。

他說這點和他以前一樣。在大陸拍片的時候，會有很多年輕人跑來說要學東西，但如果他們來參與的目的是想賺很多錢，這些人就不是真的要學東西。所以這時候他們就只是參與，然後領錢。反而要讓他們知道這部片的預算必須在很刻苦的狀況下完成，假使這樣他們還願意一起共事，反而可以從這些人中找到更有生命力的工作夥伴。這樣不僅可

電影《賽德克‧巴萊》的監製，左為吳宇森導演，右為黃志明。

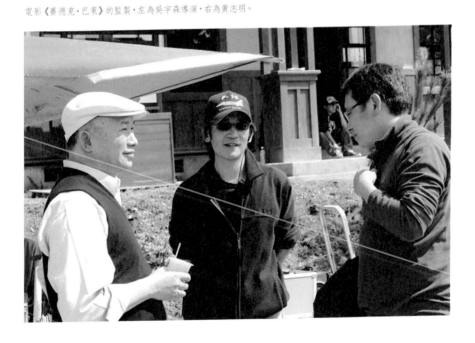

以提升自己，也可以提升整個產業的發展。

的確，當時有不少工作人員是開高價想進來。我認為用人唯才，只要你有這個本事，我就付你這個錢；至於沒本事的，就不要用錢的方式來計較。可是這種事其實很難說。拍攝的時候，沒事；領錢的時候，沒事；但一比較就有事。如果說你領十萬，我領五萬，兩個人工作分量差不多，雖然一個比較有經驗，另一個比較沒經驗，但薪水差到一半就一定會出事。不過如果全部都找那些很有熱忱的人，這樣技術上也不行；如果只找技術好的人來，有沒有熱忱你也不知道。我想，這種拿捏的功夫是每次拍片都會遇到的課題。

這趟下來，我得到很多啟發。吳導演也不再有第一次見面時的勉強，反而與我聊了很多經驗和想法。或許有些好萊塢經驗無法套用在臺灣拍電影的製作方式，但我依舊很高興，因為這代表故事是真的讓他感動。

這樣看來，找到資金應該只是時間的問題了。

選角。

場景組已經到位開始尋找拍攝場景，而我也一直想協調阿鑾（李秀鑾，選角指導）趕快進來劇組找演員。

一開始，場景和演員是我最擔心的部分。沒有場景，就沒辦法設計鏡頭，也沒辦法和動作指導及CG（Computer Graphics）特效人員溝通。沒有演員，就沒辦法提早訓練表演，而我相信一部電影成功與否，演員就占了其中六十分以上的程度。

我花了十幾年的時間修改劇本，已經修改到完完全全充滿戲劇張力，並有歷史背景及文化內涵在裡面。如果這個時候沒有了演員，那該怎麼辦？演員不到位，又該怎麼辦？偏偏我很堅持要找相近族群的素人來演出族人角色。

要怎麼找到這些人？這有很大的風險。無論如何，我都要找到眼神到位的人，而這也是我想找阿鑾回來的原因，早在五分鐘試拍片的時候，她就是負責選角的工作。

2009.03.25
臺北

其實我和阿鑾有過衝突。

當初在拍攝五分鐘試拍片時，為了方便之後的提案及申請補助，我、阿鑾、小秦（秦鼎昌，攝影師）三人共同成立了「果子電影有限公司」。不過當時這部片的提案沒有成功，因此大家就慢慢散了，各自去做自己的工作，而我仍然繼續找錢。

那時的我非常沮喪，會一直發牢騷，向阿鑾抱怨任何事。後來有一天她告訴我：「我真的沒有辦法再承受你發的牢騷，我想要離開。」在她離開後，我有一段時間變得不知道該怎麼辦，整個人處於恐慌的狀態。

「你怎麼會因為衝突而離開！你這樣離開會造成我的損害，造成現場的混亂，這樣我很難諒解！」當時我心想以後死都不跟她合作。

決定要拍《海角七號》的時候，我還是把阿鑾找回來。後來她與當時的製片組發生一些不愉快的事，就在拍攝到一半時又選擇了離開。那時我真的非常生氣。

最近《賽德克‧巴萊》開始籌備了，我握著手機思考很久，最後還是打了通電話給她，想再談一次合作的可能。

「為什麼你還會找我？」她其實也很驚訝。

「因為我真的沒有你不行。」我找不到其他人可以做這個案子。阿鑾早在五分鐘試拍片的時候就完全了解我要的演員方向，而且彼此都有一定的默契。後來她想一想，就答應了。

「這次不能走，一定要做到完！」我說。

「這次我一定不會走，而且一定會把它做到好！」只不過她說要等她把手邊的案子結束。

「好，我等你。」

阿鑾這個人，只要她下定決心做一件事，那種全力以赴的力量是別人很難想像的。

儘管如此，演員這部分我還是很擔心。於是我對怡靜（吳怡靜，第一副導演）說：「你們還是先去找演員看看吧。」

官方部落格。

2009.03.27
臺北

二〇〇九年二月十四日情人節，《賽德克‧巴萊》官方部落格正式上線。那時電影才剛要開始籌備。

之所以會在這時候就成立部落格，一方面是希望《海角七號》所累積的人氣不要散掉；另一方面，其實是我早就想這樣做了。

當初在籌備《海角七號》的時候，是因為行銷企劃的反對而作罷。因為那時沒有人知道魏德聖是誰，也不會知道《海角七號》是什麼東西。

「不過我知道，這次會不一樣。」

我有一個想法：培養觀眾，培養屬於自己的觀眾群。

24
導演‧巴萊

我要在部落格裡把真實的心情完完全全說出來，讓部落格的讀者感覺像在看一部八點檔連續劇。當你看了第一集、第二集……也許中間會漏掉幾集沒看，但是等到完結篇，你一定會準時收看。

這也讓我感覺像在養育一個孩子的心情。從出生開始，慢慢學說話、學走路，然後上學、交朋友、談戀愛，接著進入青春期或叛逆期。他會因為開心而笑，因為痛苦而哭，一路看著他經歷喜怒哀樂……如此，到了他畢業典禮那天，你會不會參加？

「可是你現在這樣做，到最後就沒有力量了。」有人這麼說。

很多朋友知道後，都會質疑我為什麼要在一開始就曝光往後宣傳的素材。但我不這樣認為，我覺得這是在建立一種感情。

從前製期開始，經歷拍攝、後製、宣傳到最後電影上映，我們把每天所遇到的困難也好、幸運也好，無論好的、壞的都一五一十全部寫出來，讓大家可以跟著我們一起成長，跟著我們一起經歷挫折，然後感受與我們相同的喜怒哀樂。

我們耕耘的是每一個人很深層的情感面，而不是一味地說電影有多好看，或是怎麼用宣傳模式騙到觀眾的電影票。我們希望當觀眾看完電影走出戲院，心裡不只想著好不好看、精不精采，而是多了一份成就感，因為這些人早已經是這部電影的一部分了。

當一部電影在前製期就擁有這麼多觀眾的關注，這對於談投資也會是一枚籌碼吧。

當時在《海角七號》之後，確實滿腦子都是經營、經營、經營，會一直思考「商機」在哪裡？我的確因為《海角七號》賺了一些錢，可是又惋惜早已失去太多機會。我心裡會想：「如果那些錢一開始就在計劃之內，那是不是拍《賽德克・巴萊》的時候就會有經費，而不用到處找投資的可能？」人總是在需要的時候才會想到：「很多東西是我該得的，可是我都沒有拿到。」

所以這次，我要全部都拿。

說貪心，好像也有一點。總覺得應該好好把資源掌握在自己手裡，然後擴張出去，所以在規劃部落格的時候是有些商業企圖心。但就像很多事情一樣，每到了執行階段，理想化又會慢慢出現，那種銅臭味就漸漸消失。特別是在找不到資源的時候，那種理想性又會更加堅定。

今天我把喻婷（李喻婷，前期企劃組長）叫到辦公室。我發現她在二月、三月這段期間有一搭沒一搭地寫，似乎只是在應付我。

「我說的寫，是每天寫。這是每天的工作進度報告。」我很強烈地說。

「可是這樣好像在寫流水帳。」她無辜地回應。

「流水帳就流水帳！流水帳也是工作報告！很多事情就是這樣累積起來的！」我更大聲了。

還是要有日記。我再一次向她強調是每天都要有，是每天！

但不是日記；不能把報導當作日記，把日記當作報導。我可以接受一週有一篇報導，但每天

她的文筆其實很好，前面幾篇文章也很感人，但這不是我要的東西。那些文章是一種報導，

《海角七號》之後，我莫名得到一種主導權。

27

錢製。

我這幾天不斷與有錢人吃飯，然後提案談投資，但都沒有一個確定。今天，我們去與一家創投公司碰面，聽說他們有很大的意願，但談完後，我滿度爛的，在現場很想直接翻桌。他們給我一種「有錢最大」的感覺，完全不尊重拍電影的人。

「我不在乎你的電影有沒有賠錢，我不在乎你的電影拍得怎樣，那就跟賭博一樣……」感覺上他不在乎錢，但其實又很在乎。他們想利用我們打進大陸市場。

整場談話一開始的半小時他都在自我介紹。他介紹他的公司在臺灣占有什麼樣的地位、在哪裡有分公司、自己負責的業務、自己在公司幾年、自己為公司做過什麼、自己曾經資助過誰、自己把多龐大金額的錢送給誰。他還說不在乎電影會怎樣。我不了解他的重點在哪裡，但感覺上他在唬爛。

2009.03.31
臺北

28

接著他開始批判電影圈的環境，告訴我一堆電影應該走的路，也教我怎麼寫劇本、怎麼拍電影。而我，只問了他一句話：「你有看過劇本嗎？」他簡單迴避之後，繼續說教。他根本就沒有看過劇本。

那時候我心想：「你有屁快放吧！你要講什麼就講吧！不要講一些我不認同的事。說什麼這個劇本應該怎樣，說有沒有想過這個故事要怎樣。你又沒看過故事，你給我提什麼意見！」這讓我感覺好像有錢就可以懂文創，好像有錢就可以懂電影，好像有錢就可以什麼都知道。

當下心裡還想著，為什麼要這麼瞧不起我？臺灣電影不好，不代表這些工作者不好。臺灣電影不好、市場不好，但為什麼不好，他也沒有深入去了解。

說難聽點，我好歹也創造了五億的價值。你可以說是幸運，那又怎樣？我沒有做，哪會有幸運？就算五億是幸運，那賣五千萬就不幸運？五千萬就不好嗎？如果今天電影票房賣了五千萬，就代表我的東西沒有價值嗎？那些人的價值觀讓我很生氣，很氣他們到底是怎麼想的。

如果這是一個三億的投資案，他們出了錢，拍了這部電影，最後回收一億，那並不代表他虧了二億，而是代表賺了一億。因為我們有了一部三億的片子，然後又多回收了一億。

這是一部有意義的電影，所以它的價值不應該只有錢，應該還有文化、歷史，以及時代的定位。我們花錢做了一個具有定位意義的案子，基本上不能求回報，因此老天給了我們一億的定位。

回報，那就是多賺的。

我曾經向很多看似有夢想的有錢人提出一個想法：「以這部電影的成本三億來說，我負責一億五千萬，然後你出一億五千萬，我們丟進去就不要拿回來。等到後來電影回收，假使回收三億，我們就拿這三億成立一個基金會，再拿去拍電影或投資更多電影。」

我告訴他們，不管回收多少，我們已經擁有了一部電影，而這部電影是具有文化、歷史、時代的定位，他們將是這個偉大案子的主角。結果每個人都說不要。

我真的很想笑。一億五千萬是我將《海角七號》賺來的錢，再加上政府補助獎勵金的全部，是全部！我拿出來的是我的全部！而一億五千萬對他們那些大企業來說，不過是削掉一張紙的小角，這樣他們還不願意？我無話可說。

當下我對這些投資人感到不屑，是因為我認為自己應該可以找到錢。我自信滿滿。我都賣了五億，不可能找不到錢，這部片不可能沒有錢。所以我會對這些投資人說：「沒關係，你考慮一下，我也要考慮一下。」

當時比較傲，但傲的原因不是真的高傲，很自然會產生防衛。我想說：「又不是找不到錢，為什麼好像是我在求你？應該是你求我讓你投資才對，怎麼會是我來求你投資我呢？」因此，當時我不太鳥他們。

首次勘景。

2009.04.20
花蓮

這個月有了第一次的勘景，不再只是坐在辦公室看照片。這部片最主要的搭景區塊有三個：馬赫坡社、霧社街連公學校、屯巴拉社與其他部落。這是我最緊張最主要的一環，因為不是確定就可以拍攝，還得跟地主協調、公部門的申請，以及兩、三個月的搭建期，所以我想要趕快確定下來。

我們先到霧社那邊看過幾塊地，希望可以藉此增加搭景地的話題，或許對於之後地方觀光也有幫助，但總有些不適合。因為霧社已經具有一定程度的開發，雖然有些場地很不錯，地主也很希望能配合，但或許山的另一頭就是學校，而山的另一邊又是現代建築，這樣可以拍攝的角度會被限制住，要不然就是太靠近大馬路邊，會影響大隊人馬的移動及收音的困擾，而且上下山的車輛真的太多。

在看過霧社的隔天，我們往太魯閣的方向勘景。在花蓮西寶住了一晚後，隔天到竹村看一個

31

可能適合搭設馬赫坡社的地方。

一早起床我就先在附近散步。我走到更高處的菜園環視一下四周，突然發現這片菜園或許可以當霧社街景搭景地。我走進菜園慢慢觀察，心裡開始規劃著這裡是主要街道、那邊的山丘上可以搭設武德殿等等；雖然整個地形比較歪斜，但可以用拍攝角度來解決，所以我馬上請一德（張一德，場景經理）協調在這邊搭景的可能性。

吃完早餐後，聽地主說要去的地方路很小條，無法開一般的車進去，而且離民宿又有點遠，所以我們一行人坐上山區常見的蔬菜車前往原本要勘景的地方。可是那輛車的速度實在太慢，我走路還比較快。

終於看到那條一般車輛無法行駛的小徑，我嚇出一身冷汗。我只能說蔬菜車有多大，路就有多寬；一邊是山壁，另一邊就是九十度的懸崖。那真的很恐怖，甚至在某些轉彎路段，竟然有三分之一的輪胎懸在外面，一下去就真的掛掉了，而且途中還經過幾座年久失修的吊橋。當車子開在吊橋上，整個橋面開始隨之下陷，真擔心吊橋如果就這樣斷了怎麼辦？

坐了很久，終於到達目的地。雖然過程很驚險，卻很值得，因為那裡真的很漂亮。我感覺那就像是《魔戒》裡的一個村莊，高低微微起伏的緩坡讓視野感受非常有層次，並且隨機坐落了幾座簡單的小木屋，四周的原始山林樣貌也無可挑剔。我想如果能在這裡搭一個部落，應該會很完美。

後來大家開始討論起來，都覺得那裡很漂亮，可是太危險。在當時沒有其他備案的狀況下，我只能先以竹村為搭景地做思考規劃。

之後愈想就愈覺得不對勁。如果有人不小心掉下去怎麼辦？這樣一大隊的交通時間也會拖很久，況且我們不只是去拍攝，還要搭景，要搭出一個部落，不只搭一間房子，難道這些搭景材料都只能用蔬菜車運送進去嗎？或是要用人力揹進去？此外還有過吊橋的問題。蔬菜車載人經過時都往下陷了，如果載的是木頭之類更重的東西，那會怎麼樣？

我們也曾異想天開，想在搭景地旁蓋一座吊橋當馬赫坡吊橋，這樣就可以直接拍攝。於是我們請了搭吊橋的師傅去看，但是因為需要搭建的長度約三百公尺，工程太過浩大，得花好幾百萬，而且那只是吊橋，不能走太多人，否則會有危險。不過，在沒有其他備案的選擇下，我還是先以竹村作為搭景地，因為那裡真的太屌了。

彩虹。

2009.04.21
南澳

阿鑾終於在四月初進組，導演組可以比較輕鬆，專心處理分鏡和規劃往後的行程。

前幾天阿鑾去了一趟花蓮，把那些當初拍攝五分鐘試拍片的演員找回來。

其實早在二、三月，我自己就和小秦、喻婷去找過他們。那時只是以拜訪老朋友的心情過去告訴他們：「電影要開拍了，你們也要開始準備囉！」他們都很熱情，也一直推薦身邊的朋友給我們，不過我們沒有準備相機，只好先用手機拍照記錄。

晚上來了很多當初結識的老朋友，大家聚在一起烤火，邊喝啤酒邊聊天。我發現小明（金照明）竟然已經有孩子了，他也是五分鐘試拍片的演員之一。我嚇了一跳，他以前在拍五分鐘試拍片時仍是單身，我們還一起去山上打獵，而他現在都帶小孩來玩了。我還滿感動的。後來，田貴芳也來了，他曾參與過電視劇《風中緋櫻》，當晚也聊了些當初拍攝的經驗。大家

一整晚開開玩笑、聊聊天。

我們也去拜訪了玉山神學院。因為大部分原住民都信基督教或天主教，所以我們希望可以透過教會系統安排賽德克族、太魯閣族、泰雅族部落的演員來試鏡。那時候在神學院遇到一位教授，他非常推薦他哥哥。他說他哥哥在南澳當牧師，而且也是獵人。

其實之前我們就打聽過，聽說南澳可能會出現我們要的莫那‧魯道。那時候我真的很擔心演員的部分，除了人數實在太多，加上我們對主角莫那‧魯道還有身高的考量，所以一直到處打聽哪裡的族人平均身高最高。最後是從南投縣仁愛鄉那邊打聽到（因為他們常常舉辦原住民籃球比賽），南澳那邊部落的球員最高。

不過我回頭看了看那位教授的長相。他長得慈眉善目，皮膚很白，身材也頗具福相，一看就是牧師的樣子，少了點驃悍的味道。

我不只是要找一位很高的原住民而已，他還必須具有獵人的眼神。那時我心想：「你哥哥應該長得跟你差不多和善吧。」不過認識一下也無妨，而且他是一位牧師，以後還可以幫我們安排在南澳試鏡，反正回臺北的路上我們會經過南澳。

拜訪完神學院後，田貴芳拉著我們去找他兒子田駿。他說他兒子曾在《風中緋櫻》演出。其實我知道，可是不記得他演什麼角色，而且忘記了他的長相。

我們來到一家有氧舞蹈教室，因為田駿是個健身教練。過一會兒，田駿從教室走出來，很應付性地和我們打招呼。當下我眼睛一亮，覺得他非常不錯，人又高又帥，只是皮膚太白，不過無所謂。當時我打從心裡篤定他就是達多·莫那。與他們道別後，我們轉身準備離開，發現天空出現了一道彩虹。

隔天，我們與南澳那位牧師約好見面。中午左右，我們來到南澳火車站，天空正下著毛毛雨。當我去上廁所的時候，彩虹又出現了。我心裡想著今天可能會有好事發生。後來到了部落教會，那位牧師從裡面走出來迎接我們。

「你們好，我就是林慶台。昨天我弟弟跟我說你們要過來。大家先進來吃飯，吃完再出去到處走走。」我們沒有婉拒的機會，就這樣硬生生被帶進他家。殺氣很重，一整個就是莫那·魯道的樣子，只是……中等身材，個子不夠高。

在吃飯的時候，我一直觀察，看著他強迫我們禱告，看著他強迫我們吃肉……那真的是強迫。他們的肉真的很腥，而且很鹹，非常難以下嚥，對我們來說是很難習慣的味道。

「不管怎樣一定要吃，這是禮貌！至少要吃一塊！」他很嚴肅地看著我們。

「太屌了！連這樣都有莫那·魯道的霸氣！」我暗自想著。因為我覺得吃一塊好像真的只是禮貌，於是連吃了好幾塊。真的很鹹……

我發現他的手很大、很厚實，整隻手捧著碗就好像大人拿著小朋友的玩具。室內沒有開燈，我透過昏暗的光線看著他講話的樣子，感覺很對。然後他走到廚房盛湯，剛好可以透過窗戶看到他，這樣也對！什麼都對！什麼都對……

我整頓飯看下來，一直覺得是他，他就是莫那‧魯道，但又感到不太對勁，那個身高的障礙一直存在我腦海裡。如果是胖，還可以瘦下來，但身高不夠，是要怎麼變高？吃完飯後我走到外面，想起小秦的身高是一百七十七公分。

「小秦，我幫你們兩個拍張照片。」

還真的有差。小秦一百七十七公分，他一百七十五公分，感覺上還是有差別，可是我真的覺得他什麼都對。直到離開南澳，我還在猶豫身高的問題。

回臺北的路上，我坐在後座。也許這幾天跑來跑去累了，心裡又一直在想要如何解決身高的問題，不知不覺就睡著了。睡夢中，我隱隱約約聽到喻婷和小秦在前面興奮地嘰嘰喳喳，後來我實在忍不住，睜開眼睛問他們是在聊什麼這麼大聲。

「我們剛剛……穿過彩虹耶！」

賽德克文化祭。

今天受邀參加霧社農會舉辦的賽德克文化祭。坦白說，我滿害怕的。

在剛決定要籌備《賽德克・巴萊》時，曾先到清流部落一趟。我跟他們說：「我來履行當年的承諾了。」我要來履行承諾。我並沒有因為《海角七號》的成功，就忘了這件事。當初說要做，我就真的會做。

剛到部落時還滿受歡迎的，卻感覺是在《海角七號》的光環下。當時也安排一個場合讓大家發表對《賽德克・巴萊》的意見和想法，很多都是鼓勵和建議的話，但他們也提出一些質疑。

「你要怎麼弄這個東西？」

「這個東西如果照那種方式是不行的！」

38

導演・巴萊

「你會不會把這個東西當作一種商業行為看待？」

……以上族繁不及備載。

他們每個人有各自擔心的部分，卻也有一種共同的矛盾。他們希望這個故事被聽見、被看見，讓全世界知道，卻又希望我不要拍。

當時他們會有些障礙，因為他們需要和解。他們族裡分成三個群──道澤（Toda）、托洛庫（Truku）、德克達雅（Tgdaya），自古以來就有些紛爭。當賽德克族正名後，他們希望電影不要再去挑撥他們三群兄弟的和好關係，所以擔心這會挑動了他們族群的前代糾紛，或是提及他們那些不愉快的過往。

我了解，我真的可以了解，所以我很誠懇地希望他們能夠了解我們要拍這故事的用意，希望他們能化解仇恨。

我以為到了那邊會得到族人很大的鼓勵，沒想到卻出現許多質疑的聲音，所以我開始擔心會不會因此產生一些誤會和紛爭。我答應他們會把劇本給他們組成的顧問團隊檢視，然後大家再坐下來一起解釋與討論。

在今天的文化祭上，我們簡單辦了一場說明會，我向他們提出很多想法和概念。郭明正老師（總顧問）也在現場，二○○三年，我曾請他擔任五分鐘試拍片的翻譯工作。

郭明正老師在五分鐘試拍片協助
賽德克語翻譯,這回也邀請他擔任
《賽德克‧巴萊》的總顧問。

導演‧巴萊

我看到郭老師會害怕。他是一位知識份子，也對賽德克文化相當了解，我擔心他會不會因為我是一個漢人而對我的詮釋有所掛慮，也怕自己是不是有些部分沒辦法說服他，甚至嚴重一點，他會不會質疑我們拍這電影另有所圖。

其實，我一直以為當初的五分鐘試拍片就足以證明自己，沒想到還是不夠。我一直以為他們很高興我將《海角七號》所累積的資源和能量拿來籌備拍攝這部電影，卻沒想到有另一層更深的擔憂。

其實他們提的問題有些很尖銳，像有些部落的年輕人會問我：「將來你拍了這部片，要怎麼回饋給我們？」

其實我那時候想：「怎麼回饋？我連錢都找不到了，要談什麼回饋？」而且我連片子都還沒拍，談什麼回饋？」當然我不能這樣帶著情緒說，所以我就回答：「那你們想要我怎麼回饋？」提問的年輕人一時來不及思考。

「是錢嗎？我現在還沒賺到。如果將來有賺錢，我可以把錢都給你們無所謂，但是如果我給你們錢，那不就是擺明在消費你們？而你們現在不就是擔心我會消費你們？不就是擺明我是拿錢在剝削你們？我今天做這件事是帶著誠意的，但是如果我只付錢，那不就更擺明我是拿錢在消費你們的文化？」郭老師也在一旁點頭。當我看到郭老師點頭，感覺好放心。我想，我終於讓他點頭了。

41

我覺得，文化如果要長久延續，真的要能產生經濟價值。當文化沒有經濟價值的時候，就得在貧窮的狀態下維護，經過一代、兩代，到第三代以後，孩子們會覺得自己的祖父、祖母、父親、母親守著這個文化到最後，卻換來一輩子窮苦；每天只能向政府申請補助，或是向有錢人尋求贊助。為了維護文化得看人家的臉色，心裡還會想說：「這是為什麼？我為什麼要這麼卑微地去維護這些？為什麼我不能去賺錢讓家人過好日子？」但是，當文化產生經濟價值的時候，你就是驕傲地在維護這個文化。

「這是只屬於我們的文化，所以是有經濟價值的。」孩子可以很驕傲地回來經營這個文化，因為它會產生經濟價值，也有經濟的收入，不讓其他人只以同情的態度來看待它，而是用尊敬的眼光。

在會場裡，我看到很久以前認識的朋友 Awi，當時我知道他在做文化紀實的工作。之前有看到電視報導他在做皮雕，然而在做皮雕之外，他還拿著攝影機做文化紀錄。我心裡很感動，總覺得應該要這樣。Awi 就是從文化出發，然後找到文化的經濟價值，同時又在保存文化，開發新產物，而且為文化做紀錄。

他沒有改變自己的初衷，只是從初衷衍生出一個經濟價值，我覺得這就是原住民必須前進的路。他沒有變，依舊在拍攝紀錄，但他另外學了皮雕。皮雕雕了些什麼？就是雕他們原住民的圖騰。他用皮雕這項技術發揮出原住民的精神，此外還經營了一家咖啡店、皮雕工作室，這樣不僅產生了經濟價值，也保存了文化。這真的是一個很棒的作法。

我當時沒有直接說出來，因為我知道他會不好意思。但我心裡想說這才叫作文化經濟價值。

他有沒有因為賣他的文化而得到恥辱？沒有。他反而得到驕傲。他可以說：「這是我才會的，這是我們這個族群才有的，這圖騰是我們祖先留下來的，這是獨一無二的。」

所以我對他們說：「不要擔心一部電影讓你們的文化太過商業，這樣反而是在製造更多商機。你們可以把只屬於你們的文化發展得更廣闊，創造出更大的經濟價值，這樣文化不但會被永遠保留下來，還會擴展到全世界，那不是更好？」

這個說法當然得到族人很大的認同。說明會結束時，沈明仁老師走過來對我說：「我真的很高興聽到你這麼說，你這樣講就對了。」那時候，我整個人終於放鬆。原本我很緊張，要和族人溝通文化這件事很不容易，特別是在這裡。

我感覺清流部落的族人會特別積極舉手挑戰你的發言，他們不會只靜靜聽你說。我聽郭老師說，這種性格的產生很可能是在霧社事件後，族人發現知識很重要，而知識也是改變命運的最重要關鍵，所以他們才會一直鼓勵孩子讀書。他們相信唯有知識才能改變自己的命運與生活。因此這裡的知識水準非常高，出了很多校長、老師等教職人員。

國防部。

前幾天，我知道國防部終於初步有意願支援演員了。但說真的，我不敢讓情緒太興奮，依舊保持觀望的態度。

之前經過導演組與阿鑾拜訪部落尋找演員所回報的資訊發現，幾乎大部分能飾演戰士的年輕人都在軍中，他們都是職業軍人。

我們一方面與國防部接觸，一方面尋找立委幫忙，因為現在國防部已經不再支援電影的拍攝。透過周守訓立委、簡東明立委的幫助，我也和高層接上線，並且得知國防部願意幫忙。但好心情沒有維持很久。他們願意幫忙、願意了解，可是沒有承諾。

後來國防部和我們溝通他們所謂的難處，但我始終無法理解，我不知道為什麼以前可以而現在不行。當下我滿沮喪的，難得有一部電影可以展現國軍的氣魄與體魄，他們為什麼就是不

2009.05.08
臺北

願意答應？於是之後又開始繼續與國防部做大量溝通。

我為什麼要執著於國防部的支援呢？除了部落年輕人大多是職業軍人之外，還有另一個原因，就是志偉（張志偉）。他在拍五分鐘試拍片時，就是我心中內定的比荷‧沙波。當我聽到阿鑾說志偉現在是職業軍人，可能沒有辦法配合拍攝，當下我的心涼了一半，也更堅決要打破國防部這座冰山。

當初五分鐘試拍片的其他演員，我除了自己先去打過招呼外，也請了阿鑾緊接著繼續聯絡他們，像曾秋勝老師、小明等，我都希望他們可以參與這次的拍攝，只是有可能不會是之前的角色。不知道為何，我偶爾覺得有些朋友對我好像有些介意，他們認為我好像沒有很在乎他們，或許是因為之前拍《海角七號》並沒有邀請他們之類的事。那時候我想說，你們都只注意到我風光的一面，卻沒有看見我在風光之前和之後的遭遇是怎樣。況且參與演出這件事，一做下去需要花很多時間，需要經過長時間的訓練，參與其中的人要做很多犧牲，而這也是我不想去說服人的原因。

而且這次和之前五分鐘的試拍很不一樣，演員必須先經過挑選，然後接受半年的表演訓練，再做最後的角色選擇。拍攝的時候也必須克服族語、表演、場地、天氣等一關接一關的考驗。如果演員本身沒有意願，而我一直強力說服的話，到最後出了狀況，就會導致後面一連串的效應，這些我承擔不起。所以只有完全願意犧牲與配合的人我才能接受。如果在往後表演訓練的過程中常常遲到或無故缺席，我就會拒絕他。只要覺得演員好像沒有那個心，我就

會說他不適合，即使長相再好也沒有用。

最近阿鑾回來，聽她說有部分人對我有些抱怨，覺得我變了。

我最痛恨別人說我變了！我沒有變，為什麼大家都認為我變了？我變在哪裡？我變成怎樣？

很多人聽到《海角七號》大賣，也沒跟我接觸就說我變了。是說我變有錢嗎？對啊！可是馬上就花掉，我又沒錢了。說我名氣比較大嗎？我知道啊！可是我沒有因此對人比較不禮貌，我還是很客氣地和人談事情，還是在做自己該做的事。我一聽到他們對我有些不諒解，我也開始對他們有了不諒解。

片場。

這兩個月不斷勘景，也把順場表上的拍攝場景漸漸填滿了。

之前的阿里山勘景讓我感受很深。裡面有一個場景，需要搭乘輕便車隨著鐵軌走往森林的更深處，那條鐵軌旁邊沒有路，而且鐵軌也很久沒有運作。在軌道間開了許許多多顏色很漂亮的紫色花朵，輕便車行駛的時候，我的視線所及盡是開闊的山巒與絕壁，當車身掃過兩側的花，就好像在花海上航行前進。我坐在輕便車的最前面，那是第一次被自己要做的事情感動到，心中不時會喃喃自語地說：「我們真的在做大事，我們真的在做大事……」

接著也去了南橫，我們發現一個可以替代竹村作為馬赫坡社的地方。那裡對工作來說更為便利，而且剛好有一座吊橋可以當戲中的馬赫坡吊橋。總之，凡事安全第一。

我從來沒去過南橫，所以也沒想到南橫竟然這麼漂亮。那裡不論何處都可以是拍攝場景，而且沒有像北橫或中橫這麼觀光化，甚至，我還希望老了就來這邊買塊地，種田度過晚年。

2009.06.25
臺北

其中讓我印象很深刻的是，埡口的天氣很糟糕，霧濛濛又黑漆漆的，還飄著細雨。我特別提醒工作人員開車要放慢速度。就在我們穿過約五十公尺長的隧道後，「哇！」一聲，大家驚嘆連連。沒想到隧道另外一頭竟是藍天白雲、晴空萬里。雖僅五十公尺，卻隔著兩個世界。

除了三個主要搭景地和山林溪谷的自然場景外，我們還需要一些漢人街景建築的場景，那時候也煩惱著該怎麼處理。

志明說過可以到大陸取景拍攝，可是我不想。其實那些場次並不多，為了一些鏡頭就到大陸拍攝，實在有些浪費金錢和時間。何況大陸片場的建築是北方風格，和臺灣屬於南方的建築不同。所以我開始想說是否能以片場的概念在臺灣操作。

因為我是臺南人，我想臺南有一些荒地，能不能拿一塊來蓋一座永續經營的片場，而我們是第一個使用者？就照著我們的想法、照著我們的方式去搭建出臺灣早期的古城，並且擁有所有拍片需要的生活機能。

我們想了很多計劃，也實際去過臺南、高雄看過幾個地方評估優缺點，後來更請到王童導演來規劃。我當初覺得他是臺灣目前僅存有能力搭設大場景的人物，而且他對那個年代非常熟悉，所以我請志明聯繫看看，沒想到他一下子就答應了。

在我們看過臺南的地之後，王童導演馬上畫了張「大」設計圖。

聽他說，當時天氣很熱，而他自己則愈畫愈激動、愈畫愈激動，最後畫了一張約四張全開紙大小的設計圖，裡面規劃了約三、四公頃的片場。真的規劃得很精緻，甚至連配電間或儲水間都設計在內。哪些是實搭的建築？哪些是假的建築可以依劇情變更？道路可以怎麼互通？又可以怎麼改變？有哪些建築是主要區域？……可是，後來我發現這件事沒這麼容易。

我們碰到了很多問題，像是土地的取得、地方公部門與民間人士的配合等等。最重要的是，我不可能為了搭這樣的場景去花錢，我必須找到投資者。

我的錢應該要花在馬赫坡社、霧社街等主要場景上，不是花在這只有一、兩場戲的地方。所以那時我們的想法是由地方政府支援，找到願意投資的人，創造一份可以永續經營的概念，我們認為這甚至可以創造出超乎想像的商機。

可是，在做的過程中，我感覺好累。我們不僅要提出計劃，還得去說服這個、說服那個；不只是公家單位或是私人企業投資的問題，甚至還有地主的意願和配合。我快搞不清楚自己到底是電影人，還是在搞土地開發？我漸漸打消了這個念頭，因此也對滿懷熱忱的王童導演感到抱歉。

這段期間，無論是主要的搭景地也好，或是舊時漢人建築的片場也好，總是碰到讓人尷尬的狀況。

我們看了很多地方，有些很適合，但其他要配合的事很麻煩；而有些地方不太適合，地方人士卻很積極。我們當然會拒絕那些不適合的地方，也因此常常得罪人，他們會覺得我們好像很驕傲。客氣一點的人會說：「你們很有藝術家的態度喔！」不過這樣的話，事情往往會變得很麻煩。

但我覺得這些人都誤會了一件事。不能因為一個地方去拍一部電影，而是要因為一部電影產生一個地方。

這是兩種不同的思維，不要永遠把電影當作一個賺錢的工具，它的力量比你想像的還大。它甚至可以變成一項工業，可以藉此帶動很多運轉。如果你把它看小，那它就小小地做給你看，但如果把它看大，它可以很具規模地呈現在你眼前。

千萬不要把電影當作一件圖利的工具，如果你這樣想，你對不起它，它也會對不起你。

因此，我一直對那些想靠電影發財卻又不想付出的企業感到生氣。

國際團隊。

今天是勘景回來的第二天，與日本美術組開了一整天的美術會議。

那時候我特別交代要規劃怎麼和日本美術組協調合作。我有過和日本人工作的經驗，所以我很擔心，因為以前常常就為了臺灣工作人員與國外工作人員的執行角度不同，而有不合與摩擦發生。於是我千叮嚀萬交代，所有東西都要講清楚，不要說一些模稜兩可的話，讓這邊以為是這樣、那邊以為是那樣，造成彼此間理解的分歧。我也要彼此都清楚知道條件是什麼，而原因又是什麼。

這幾天相處下來，大家都說說笑笑，但還沒深入討論工作內容。不過讓我比較驚訝是他們的工作效率。在勘完景回臺北後，他們只花一天的時間整理勘景資料，卻能在美術會議上擬定關於搭景的規劃及想法給我們看，我當下覺得挺放心的。這是我第一次有了放心的感覺。

2009.07.09

臺北

51

藝術總監種田陽平（右四）在美術會議中說明搭景規劃。

其實我對於找日本美術組負責搭景的想法曾有疑慮。四月的時候，志明正在與種田陽平（藝術總監）洽談時，我那時還在思考是否真的要找日本團隊？雖然這故事發生在日治時期，但既然是屬於臺灣特有的建築，找了日本團隊對我們有好處嗎？

志明提出一個想法。因為他之前與種田先生合作時發現，他們在執行這種案子，都規劃得非常清楚，不會像臺灣的美術人員常跟你討論概念後就直接開始做，然而做出來的東西和你的想法能否一致？不知道。但是日本美術組很仔細。他們會讓你先知道尺寸多少，並且做出實體模型，接著經過最後確認，就完全按照規格做出來。「他們會跟你『再三』確認。」志明又重申一遍。

「可是，假設臺灣的美術指導就可以做到，那有必要找日本人嗎？」我只是提出疑問。

志明覺得有必要。他說，因為這會是一部大片的規格、大場景的規劃，不是只有蓋幾間房子意思一下。當然也不是說臺灣沒有美術人才，只是經驗比較不足，特別是搭設這種大場景。臺灣已經有二十年以上沒有做過這樣的大型規劃，所以搭景人才有斷層。透過這次與日本美術組的合作，也可以讓參與其中的臺灣美術人員藉機學習。這個概念，同樣可以套用在與韓國組的合作上。

原本電影CG特效的部分，我們也有好幾國的團隊可供選擇，像是紐西蘭、澳洲、韓國、香港等等。關於特效這部分，我很確定要找國際團隊合作，卻也特別擔心，所以從四月開始，

我就特別急著要求志明趕快談定是哪一國的團隊，必須趕快討論現場如何拍攝，還有我們應該準備些什麼。

我真的很擔心CG特效。早在三月，我就找來之前負責《海角七號》CG特效的阿民（林哲民）和小邱（邱正寧），開始每週一次討論特效分鏡。當然我有先跟他們說明之後會與國外團隊合作，只是我希望在國外團隊進組前，可以先討論出哪些鏡頭需要做特效處理？需要做什麼準備工作？拍攝這些特效鏡頭的方式是什麼？我希望等特效團隊進組之後可以馬上銜接起來。同時我也想讓阿民和小邱參與其中，把國外團隊的大規格經驗留下。

幾個月下來，我了解剛開始都只算是實驗階段的討論，但最近這一個月來，我卻有種做白工的感覺。

每一次開會，他們就把分鏡再畫一次，也沒先跟我討論，結果畫出來的不是我想的。雖然圖畫得很漂亮，不過把我的圖畫得更漂亮有什麼用？畫的目的到底是什麼？而且畫得更漂亮，就代表這個鏡頭能拍出來嗎？周而復始，這讓我一直覺得很怪，但是又不能修正，因為我不是做特效的，說不出哪裡不對，就只是覺得怪。不過我念頭一轉，心想先聽聽沒關係，等CG特效團隊進來後再確認作法，就讓大家的想法先撞擊一下。

於是CG特效會議繼續，然而愈討論我就愈不放心。我一直催志明去詢問找國外團隊的狀況如何，那時候他說：「啊，錢還沒找到，現在做這個東西太早了。」可是我心想：「已經動

了，動了就是要拍了，不是籌備到一半就不幹了。」

直到七月才終於確認是韓國的特效團隊。我們找來的韓國特效製片李治允希望可以將特效效果相關工作通包在一起，這樣整體價錢比較好談，於是，我們除了CG之外，還分出特效（爆破）、特化（特殊化妝）、動作（武術），共四項組別。

說實在，當下聽到通包這件事，我和志明都認為要多想一下，因為如果有什麼事情出包，他們很可能全部撤掉，那就很麻煩了，所以有必要再做深入的判斷。思考過後，我們還是將CG、特效、特化、動作四組包給了韓國的四家公司，由李治允作為整合的角色。

談判。

2009.07.20
臺北

演員的尋找也碰到障礙。有些部落已經一再重複拜訪，但像捕魚一樣，第一次撒網收到一百條，第二次也許還能捕到二十幾條，第三次就只會捕到一、兩條。

愈來愈難找到適合的演員人選，而國防部的支援又懸在那裡。他們說願意幫忙，可是事情都沒有進展，感覺好像只是空包彈。

剛開始，國防部初步表達願意支援時，阿鑾就開始與他們溝通。那時的模式是國防部釋出名單讓我們挑選，可是他們給的第一波名單都只是義務役的士兵，因為這些士兵不像職業軍人是志願役，而且受過長期訓練，所以身材條件沒那麼好，因此我們一直和他們溝通，請他們提供職業軍人的名單。也並非說義務役完全不行，而是我們挑選後發現數量不夠，況且名單裡除了限定的賽德克族、太魯閣族、泰雅族之外，還包含其他族群。

剛好上個月底與蕭萬長副總統會談有關文創的議題，我在之前趁機寫了一封給馬英九總統的信，希望由副總統轉交給總統，看總統府這邊是否可以直接協助國防部支援一事。

而這個月初總統府發文給國防部，說明要支援我們，我心想事情應該可以更好處理了吧。不過，國防部官員跟我們說，公文上寫的是「酌予協助」，那表示他們會斟酌。事情依舊沒有明確的結果。

看來《海角七號》並沒有給我更多的可能，反而多了許多挫折，不僅僅是來自公部門的受挫，就連很多進行中的發包、工程報價都比較高。雖然大家會比較願意跟你見個面，可是一往下談……我總覺得大家都認為我很有錢。

大家都認為《海角七號》只是個意外。那些人會說我的確賺到了錢，也很有名氣，但那畢竟只是在臺灣而已。也許我還不是吳宇森、李安導演等這樣的「有力人士」吧。我感覺他們只是把我看作在臺灣拍過賺錢電影的其中一位小導演。我甚至會想像，吳宇森如果來臺灣拍電影的話，那些人一定會盡一切力量讓他獲得想要的資源，外加無條件奉上茶水等各種禮遇。

我想那才能真正看到所謂的「全力配合」。

該做的事情還是得去做。除了挑選外型之外，我也想順便試驗每個人的表演，看看是否有表演障礙的問題，所以我找了負責表演指導的采儀（黃采儀）和阿思（謝靜思）來協助阿嘉試鏡，並且大家也討論出表演訓練的期程規劃。

我買了一塊全開大小的珍珠板，在上面寫著電影裡的角色名稱，然後挑選一些外型和氣質適合的演員照片貼在上面。我每天不時會看著珍珠板，想先把這些人看出一點感覺，等到表演訓練的時候，再依表演所呈現出來的氣質、性格做調整。

可是只要演員一天沒有到位，我就真的什麼都做不下去。過了四個月毫無進展的周旋，終於，我對國防部的曖昧態度無法再耐心等待，所以今天與國防部官員的會面，我決定要以談判的心態直接攤牌。

來訪的是一位國防部的少將和少校。我對他們說：「我們其實可以談合作。」我並不是單方面尋求國防部的支援與協助，更希望他們不要認為支援就是在圖利我們。

「我們來跳脫一些想法。我們不要想說國防部幫了我什麼地方，不要想說我是在向國防部尋求支援，我們跳脫開來看。我要人，你們要什麼？」我用最原始的文法詢問。

「我需要這些人，真的非常需要。年輕的、身強體壯的都在你們那邊。不要叫我們去部落找，我們就是找過之後才發現太多人在你們那邊。」國防部也知道他們是我們尋找演員的最大資源。

結果，出乎意料的好。他們還滿同意我的看法，做了一些資源交換，這樣一來他們自己也可以有所交代。後來我想想，這或許是幫助他們解套的方式。因為這樣的說法就不會好像只是

58

在圖利我們，而遭到立委、長官或民間人士質疑。我們彼此變成一種互惠的關係。

我其實開始有點同情他們。當時國防部的形象因為某些事件受挫，因此遭到立委連環砲轟，所以現在無論任何事都不能與「弊」扯上一點點關係。

最後在雙方都釋出善意的情況下，順利討論往後挑選演員的執行方式。雖然可能無法如願支援三、四百人的大場面拍攝，但我想應該至少可以給我原本就設定演出主要角色的那兩人。

雖然依舊得繼續等待，但是經過這次「告白」之後，等待會變得比較有意義。

換人。

2009.08.08
臺北

七月中旬，和服裝組的討論真的讓我愈來愈火大。一次又一次討論，卻連一件衣服都沒看到。我說可以多做幾套衣服去試著搭配顏色和樣式，至少先做出一個質感來，然後再針對做出來的樣品討論比較實際。但仍舊一件衣服也沒有，而且那時馬上就要準備服裝試拍了。

結果，在試拍前一晚，我被告知衣服因為材質的關係，被洗衣機洗壞了，所以服裝試拍決定延期。

等到七月下旬，終於服裝試拍了。當天我沒有到場，過幾天後我看到試拍沖洗出來的影片，就決定另外找人。那時候我滿火大的，我決定事情不能再這樣下去，我對阿材（陳亮材，製片經理）說，服裝要另外找人負責，否則這樣子下去一定會出事。

我不懂一群人穿著不合適的衣服是在試拍什麼東西？試拍，當然是要做好完整的東西才對。

我問服裝組為什麼衣服不合身？為什麼尺寸不對，那就先看顏色。如果是這樣，那我看衣服就好了，何必還讓人穿著衣服試拍？

這次的服裝不僅數量龐大，而且還分賽德克族、布農族、漢人與日本人，日本的部分還有分軍人、警察、平民，加上有性別、年代等一堆需要考究及製作的種種問題。只是先試拍族人的衣服就搞成這樣，那之後怎麼辦？

我真的一肚子火，很想殺人。我花了這麼多時間，也花了這麼多錢，結果做出來卻是這樣，所以我決定馬上換人。另外，我想也必須找一個具有豐富相關經驗的人來整合，這樣我才比較放心。

八月初，我們同時找來香港的陳顧方擔任造型顧問，以及欣宜（林欣宜，服裝）的團隊來負責執行。因為欣宜之前專職在電視偶像劇，從沒接觸過電影，也沒有製作舊年代服裝的經驗，所以起先我還是很擔心，但經過幾次開會後，情況整個改觀。

因為這件事較臨時且急迫，所以陳顧方之前的案子並沒有完全結束，依舊常常臺灣、香港兩地跑來跑去，沒辦法全心全意處理我們的案子。我覺得這樣不行，就請志明跟她談只要負責前期的部分就好，之後拍攝就由欣宜的團隊來處理。

欣宜一進組就很有效率。她馬上開始找布料，並找小龍（邱若龍，美術顧問）討論歷史考證

的問題。當她知道需要大量服裝的時候，發現沒辦法用傳統編織的方式去做，因為時間會來

不及，所以她只好盡量去找質感相近的現成布料，然後馬上召集人馬製作樣品，並且常常與

小龍討論當時年代的服裝樣式、顏色，溝通如何搭配身上的配件。同時她也從日本找來日軍

服裝樣本，穿在身上一起討論如何調整到「好看」。

小龍所繪製的氛圍圖與人物造型圖是本片造型的原始依據，而欣宜、Amanda（鄧莉棋，髮

妝）、美玲（杜美玲，化妝）所組成的造型組就是負責如何搭配。不能單單只是披件衣服，

除了必須參考服裝的傳統性之外，還要考慮電影呈現出來的造型效果。什麼顏色在電影裡是

好看的？如果當時的服裝以白色、紅色為主，那我們要的是哪一種白？是哪一種紅？還有什

麼樣的色調才會符合電影調性？

譬如說，資料裡的族人平常只是披件衣服，但衣服垮垮的看起來不夠俐落好看，於是我們就

可以轉而研究如何利用那條把獵刀綁在身上的麻繩。一條麻繩繞過身體，明明只是為了綁獵

刀，看起來卻有腰帶的效果，那就會好看。

譬如斜揹的煙袋，照理來說不會每天都揹，可是因為揹著會有裝飾的效果，會有線條感，那

就會好看。

譬如賽德克族傳統的背袋 tocan，平常是揹東西才會出現，可是當演員揹上去後會有武裝的

氛圍，於是我們就設定除了一些歡樂的慶典場合之外，都要一直揹著。

小龍繪製的氛圍圖與人物造型圖，是造型組的設計原型。

前製期──換人

譬如族人衣服的長度比較長，但衣服一長就會感覺笨重，我們就設計把衣服縮短。不過這樣有個缺點，好像隨時都會穿幫。沒關係，線條出得來比較重要。

還有髮型，我們要如何從傳統髮型去調整，讓角色的性格更能顯現出來？所以 Amanda 也開始依照每個角色性格的不同做髮型上的改變。

關於髮型，有幾個想法我覺得很不錯。像年紀較輕的男性族人角色，我設定他們性格比較浮躁、輕佻。因為傳統髮型都是長髮綁馬尾，於是我們就讓他們的馬尾綁高一點，讓他們走路、跑步時，頭髮會比較跳躍，讓觀眾直覺這個人就是比較不穩重、一看就會惹事的樣子。而如果我設定這個人的個性比較沉穩，就反之將馬尾綁低，看起來好像比較會想事情，會壓抑自己的情緒。另外有幾個個性特別豪邁的角色，就故意讓頭髮弄得比較毛燥等等。總之頭髮的樣式有很多種類，會依照性格做調配。

八月份開始，離十月二十七日的開拍只剩三個月，場景差不多快找齊了，演員也開始上表演課程，國防部支援也有進展，日本美術組也做好準備開始搭景，韓國特效組也談定要準備來台工作，服裝也算趕上了進度。前天的製作會議中，大家好不容易因為開拍在即的緊迫而積極了一點。

然而，今天卻來了一個颱風。

八八風災。

2009.08.16
臺北

發生了八八風災。

我知道有颱風要來，一德也有將颱風動態圖貼在牆上，只不過奇怪的是，颱風從花蓮登陸，並且些微北移，原本我們擔心的是花蓮西寶那塊霧社街搭景地，因為它位於山區，感覺上會受到颱風直接襲擊。結果，出事的竟然是南部。

八月八日過後，我看著電視新聞報導愈來愈嚴重的颱風災情，整晚都睡不著。剛好九日、十日是週休，我心裡不停唸著：「完了、完了……南部怎麼會……」無論電視新聞或報紙都報導災情非常嚴重。

好不容易熬到禮拜一上班。一大早，大家開始不停打電話詢問各方狀況。好像有些演員住在

那裡，所以大家也很急著想了解有沒有什麼狀況？有沒有發生什麼問題？我們也打電話給拍攝場景的當地聯絡人。所幸，演員們都平安，但南部場景的聯絡人卻電話不通。

那時真的滿擔心的，一方面掛心著場景不知變得如何，另一方面也因為那些人已經是朋友了。可是我們完全不知道裡面的狀況如何慘重。

後來看到新聞報導，南橫斷了幾十截，當地部落都變成孤立的狀態，雖然一直知道是災區，卻不知道他們受災的程度。當時只想說無論怎麼樣應該只是淹個水，水總有消退的時候吧，況且我們還要過幾個月才會去當地拍攝，狀況應該還可以應付。然而，卻不知道竟然會如此嚴重。

雖然持續試著聯絡當地，原本安排的工作行程依然要照常進行，不過像是在和造型組討論時，其實很心不在焉。

到了今天，八月十六日，透過新聞報導、詢問政府相關工程單位，結果確認南橫路段幾乎全毀。除此之外，連阿里山地區也是道路嚴重坍方，要完全修復的時間無法準確估計。此外，原本沒事的花蓮搭景地卻跟我們說因菜價上漲，除非我們能等到菜園採收期過後才動工，或是用當時的菜價收購農作物，否則地主不願意放棄採收。製片組查了一下，當時平均菜價已經上漲超過平常的三倍，那是我真的買不下去的價錢，於是整個搭景進度又被迫延宕下去。

那時，真的不知該怎麼辦，只能在心中不停咒罵。我們找了一堆景，阿里山、南橫都是主要地區，結果現在，什麼都沒了，甚至有些幫我們找景的當地人告訴我們說：「我們的家不見了……」

這陣子，場景組的一德、嘉旻（何嘉旻）、小傑（涂竣傑）都很積極聯絡災區狀況，我很感謝他們這方面做得不錯。場景沒了沒關係，沒辦法去拍也沒關係，還是得要了解當地的狀況如何，生命真的比較重要。

至於花蓮搭景地那邊還是有在持續聯絡與協調，我仍不打算放棄。除了菜價之外，還有一項土地變更使用的問題要解決。一德拿來一本比辭海還要厚的環境評估法規，因為我們要搭建物。一德將那本幾公斤重的環評法規丟到桌上說：「這是簡易版，我們只要照簡易版做就可以了……」

可是我不懂，我們只是在土地上蓋木造房屋，沒有要挖地基，為什麼要做環境評估？我並沒有改變當地的環境結構，我真的搞不清楚要環評什麼？況且，我們也不算是實搭，我們只是要拍電影，所以是以拍完就拆的概念去做。說難聽一點，那些只是木造帳篷，我搭個帳篷也需要拍環評嗎？這種規章真是莫名其妙到極點，所有事情都只是畫格子打勾，你有這項，所以可以打勾；你沒有這項，所以不可以做這件事。事情有這麼簡單就好了，那只是一種參考依據，但還是應該要有人性在裡面吧。

這時志明和種田先生趁這次機會，再跟我說一遍花蓮搭景地的問題。他們希望我不要去那邊拍，因為種田先生在花蓮看過實地後，怎麼看都覺得非常不方便工作。那裡不僅與臺北距離遙遠，人員、材料、器材都需要時間運輸，而且最重要的是，成本會大幅增加，所以建議在平地搭建，背景再利用CG特效處理。

我當時只是聽聽而已。我總認為這樣的氛圍不夠好，感覺怪怪的，不過我也沒有強烈反對，除非有更好的地方。因此我還是一直要一德趕快處理花蓮的問題，該協調的協調，該申請的申請，因為我知道我已經沒有了馬赫坡社，不能再失去霧社街。

八月十六日，這天是我的生日……

「天啊！生日反而一切全毀……」

新馬赫坡。

2009.08.23
臺北

再過一個禮拜就要進入九月，離開拍不到兩個月了，一連串的壓力和打擊，讓我的脾氣始終必須保持壓抑狀態，就像回到七月中旬的時候。那個時候，我感覺很多人處理事情完全沒效率，都只是傳達給我，卻沒有解決。他們一遇到問題就問我，然後呢？卻沒有順便告訴我該怎麼做？有哪些方案？作法是什麼？

這是很糟的習慣。大家已經習慣把問題丟給導演，感覺是要叫導演自己解決。每當他們被拒絕時，會第一時間跟我報告：「我好生氣，他們怎麼可以這樣？這樣真的好壞唷……」他們義憤填膺地抱怨，然後呢？只是把我的情緒弄得更煩躁，並沒有幫我解決問題啊！

「導演，你知道情況有多糟糕嗎？」我會比你不清楚情況有多糟糕嗎？可不可以請你來解決一下。大家都把問題丟給我，我要怎麼全部解決？這些問題搞到我甚至有一次在七月的製作會議中大抓狂。

其實那時我真的很恐慌，晚上也睡不著，必須在睡前喝一杯，強迫自己入眠。那是因為事情太多太煩，太多進度落後，太多問題要解決，所以還算是合理的抓狂。可是最近好像只是為了發洩而憤怒。

八月初，我們帶著第二批韓國組又去勘了一次已確認的全部場景，那時颱風還沒來。我已經算不清有幾次類似的勘景行程。攝影組一次、日本美術組一次、韓國動作組及CG組一次，再加上這次的韓國特效組……大型勘景至少四次，每出門一次就要花一個禮拜的時間，一次十幾二十人，每次我都得跟第一次來的工作人員重複說著相同的話，告訴他們我想要的鏡位、演員動線、出來的效果等。我感覺自己好像旅行社導遊，但又不能不到，不然無法清楚讓他們了解我要的是什麼。

勘完景回臺北後，我們開了一次特效會議。會一開完，我們的成本從三億的預算一下暴漲到四億五千萬。那時連三億的預算都沒人要投資，更何況是如今的四億五千萬，而且可能還會持續增加。

接著發生了八八風災。當我看著最新衛星圖，有些場景已經變形或根本完全不見，我們花了半年找到的場景都沒了，而倖存的場景卻因颱風導致菜價上漲，租金瞬間翻了三倍。然後什麼都要投資。很多工程還是必須按進度進行，很多廠商都要開始支付訂金。演員表演訓練也必須集合起來，所有的交通、餐飲、住宿都是一筆開銷。甚至連這麼多人勘一禮拜的景都需要錢，而且是當場花掉。可是到現在，一筆投資都沒有談成。

現在已經八月底了，場景不見了，演員沒有完全找好，有太多一關卡一關的狀況，而志明又遠拖在那裡。

持保留的態度一直跟我說：「先慢下來，再等一下、看一下，再觀察一下……」而我的想法卻是「做了再說」，反正十月二十七日非開拍不可。有這種想法大家才會努力，要不然會永遠拖在那裡。

我的脾氣開始變得特別壞。只要有人質疑我的作法，我就會很生氣。那時到處都要找我開會，我已經快要受不了，但也不是我對他不高興，而是環境讓我很容易發脾氣。那時候看什麼都不順眼，就也愈來愈大。我知道這樣不對，可是沒辦法，火氣就是很容易上來。

有一次和日本美術組開會，他們一直提出跟我不同的意見。種田先生不停地說：「可是，這樣會……這個應該要……」講到後來我有點生氣。

「可是我就是要這樣！我要這樣！」我的壓抑失敗了，我大聲對種田咆哮。

突然間，空氣凝結，我警覺到自己剛剛說話太過分、太大聲了。後來我稍微收斂回來。其實那個時候，並不是我對他不高興，而是環境讓我很容易發脾氣。那時候看什麼都不順眼，就連陳設組買的道具我都會想說：「買這麼貴幹嘛？」我個人的狀態很糟糕。即便當時情緒很難控制，該做的卻還是要做。

八月二十日，我請所有製片組的人分別出去找景，務必用最快的時間找到新的馬赫坡社。

八月二十三日，在桃園復興鄉找到了。

71

分鏡會議。

2009.09.05
臺北

連續三天的分鏡會議，終於在今天結束。所有人都到了，除了美術組之外。之前已經先和他們討論過，所以他們先到外地開始工作，於是我們借了三樓美術辦公室舉辦這次分鏡大會。

和所有人一起討論分鏡的時候，讓我真的覺得當老師有夠累。我只不過是講了三天，可是卻講到眼淚快流下來。我一場戲、一場戲地說；一顆鏡頭、一顆鏡頭地講；說明這場戲的想法是什麼，講解這顆鏡頭的動線如何，也特別說明哪些是重要的鏡頭。接著各組開始討論執行上的問題，或是提出其他想法。

我印象比較深刻的是翻譯。每當我說明一次，韓國翻譯就要翻譯一次，接著韓國組在講完意見後，翻譯再傳達回來，我再回答回去，時間都花在這上面，我開始擔心以後拍片時該怎麼辦了。不過，這三天感覺上比較有進度，至少我知道自己在幹嘛，但也真的滿累的，每天都不知道喝了幾杯咖啡。

有了進度，就會開始徬徨。這就像是一群人在實驗室裡討論實驗該怎麼做的心情。每當導演組一開完會，心情就會很沉重；討論該怎麼做之後，好像懂了，可是一想到那麼做之前還要先做哪些步驟，事情好像就沒有這麼容易的樣子。

然而，案子正在進行就會這樣。有了想法，卻在過程中不斷實驗，並且不到最後一天不會有一個定案。不是說我們沒有計劃好，而是很多東西根本沒辦法計劃。

三天的會議開完後，和場景組做了個溝通。假設我們之後找到的場景都在北區，那要不要放棄南區的部分？乾脆把所有場景集合在中北部拍攝。因為我勘了幾次景後發現，森林就是森林，溪流就是溪流，那裡有的這裡也有，根本不需要為了一個小小的場次跑那麼遠，而且場景可以依照不同拍攝形式去做感官上的變化。

此外，特化組給了我一個建議。因為戲中有依年代分成青年莫那和中年莫那兩位，而我們是用兩個人分別演出，那時對這兩位莫那的演出人選有了想法，也曾拿著兩個人的照片比對長相，雖然有些二人覺得滿像的，但也只是某些角度，然而拍戲不會只有一個角度，大部分還是不像。

起初我問過CG組能否用後期特效去修，但他們覺得不太可能。我也想過把他們的妝弄接近一點，後來甚至連不太可能操作的方式都討論過。最後特化組建議：「我們設計一個刀疤好不好？」在臉部設計一個刀疤，作為兩位莫那的連結點。實際上，莫那‧魯道的臉上沒有刀疤，我擔心這樣弄出來會被罵，被說我在亂來，被指責說莫那‧魯道怎麼會有疤。

照理說，出草回來有刀疤是不吉利的，因為沒有全身而退，這是我聽說的，但並沒有特別去求證過，所以我的猶豫也是因為這件事。但總是要有個連結點，不然觀眾沒辦法辨認世代的轉換。最後，我決定還是用刀疤來連結，並給這個刀疤的由來一個合理的解釋。

我安排青年莫那在開場時，跳下水後在急流中拔刀，想將刀插進石縫避免自己被沖走，但就在拔刀的時候，急流過猛而不小心割傷自己的臉。因為刀疤，設計了這一場為逃避布農族的追殺而把自己劃傷的橋段。

其實韓國組的特化、特效、CG等部分都有特殊的專業，所以我也沒有干涉太多，就只說明我想要的畫面效果、哪些是比較麻煩或比較重要的場次。我比較多是在與動作組溝通，必須針對每場戲來做討論。

我跟他們說，我有一個很大的感受。我要的動作不需要很有設計感，因為他們是獵人，會用獵人的思考來戰鬥。

剛開始動作組提出很多意見，比如拉弓射箭的方式，或是丟刀子射中敵人，或是設陷阱等諸如此類，可是我都反對。那時彼此的觀念上有些衝突。

「我不想陷入傳統電影的思維。」比如說他們想要設陷阱把敵人吊在樹上，或用類似捕獸夾或很多刺竹之類的陷阱，可是我跟他們說：「我要殺你，沒有這麼難。」回到自己是那個人

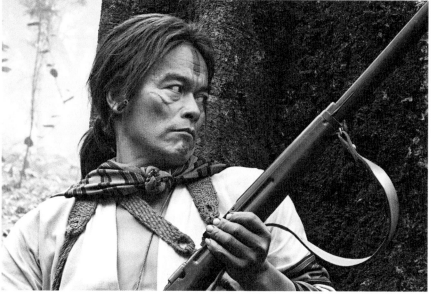

為了讓大家能直覺將不同年齡的莫那·魯道視為同一人，在電影中特意在右臉加上刀疤。

75

的立場，如果我要殺你，我只要把自己藏起來，在你經過的時候，直接開一槍。

我也跟他們說一個觀念，如果我有撿到槍，除非是近身作戰，不然我就不會用刀。有槍為什麼不用？我們要用獵人的思維，獵人不會那麼麻煩去做一個陷阱，只為了攻擊幾個敵人，況且當你用一個陷阱殺了一個人，會有第二個人被同一個陷阱殺掉嗎？這樣大費周章只為了殺一個人，這又何必？如果要大費周章，就是要殺一群人。原住民是打游擊戰的，所以不會花時間去設陷阱，而他們所謂的陷阱很簡單，只有一種，就是把敵人引誘到他們埋伏的地方，一次殺光。

當時我雖然萬般反對，卻沒有直接說：「我反對！」我反倒慢慢跟他們說明希望能用獵人的思考，也提供了一些原住民戰鬥的方式讓他們參考。

原住民的腳力很好，體力也非常驚人。以前賽德克族被日本人稱為「雞爪番」，就是因為他們的腳掌和我們漢人不一樣，我們的大拇趾和其他腳趾併攏在一起，而以前賽德克族人的大拇趾和其他腳掌分得較開，這種腳掌的抓地力很強，不像一般人在山壁或石頭上會踩不穩而滑倒。所以我跟他們溝通，電影裡要特別強調這些族人在一般人站都站不住的地方卻可以跑很快、跳很高。

另外，近身搏鬥的時候，我不希望有很華麗的功夫式打鬥，我要的是那種一拳就往鼻子打的蠻力。如果是開槍，我可以接受沒打中要害；如果是用獵刀，我就是要一刀幹掉他。

76

他們也會說要把獵刀拿來丟射，我有時會答應，但心裡卻想：「沒關係，反正我不會拍，就算拍了也不會用。」獵刀是獵人唯一的貼身武器，如果是我，一丟出去就變成要和敵人空手搏鬥；我把武器丟掉，不就等於解甲歸田，那乾脆回去種田好了。所以我一直和他們溝通，像英勇這種東西，還是必須考慮到生存。

不過，動作組除了武打動作外，也提出一些小細節。他們覺得戲裡可以有兄弟情誼出現。我覺得可以有，但不能太明顯，因為你不會為了救一個人而去犧牲自己的生命。

在戰場上，能救的就救，可是不能像好萊塢式的救援。我當過兵，而且是很操的那個年代，我知道真正發生戰鬥會是怎樣。我曾經在操演行軍時，走路走到快沒力，「砰！」一聲，我旁邊的掛了躺在地上，那是我的好朋友。我會扶他起來走一陣子，但等他真的不行時，我還是會放棄他，因為連我自己都快掛掉了。

一般人在這種情況下都會先保命，而不是先去救人。如果你為了救別人而讓自己死，也讓他死，那不就兩條命都沒有了。

所以我說可以有救人情節，但不要很明顯地為了救一個中彈快死的人逃出槍林彈雨而犧牲自己，這是笨蛋才會做的事。我可以救他，但要在我能力範圍之內，連一般人都是如此，更何況是這群豁出去的族人。他們連命都不要了，還會在那裡擔心你先死或我先死嗎？因為已經決定要死了，所以他的死，只是提早而已。

此外，我們也討論到戰術。我希望戰術可以從大自然的角度去思考。臺灣山區有虎頭蜂，那是相當危險的生物，而且會致命，所以我們設計的第一場森林大戰，是讓日本人受到四面夾擊。他們走在山路上，突然上方斜坡有人伏擊，路的前後也被包夾，唯一的退路是往下的斜坡，有些人會因為慌張而滾落下去，而偏偏在下方有一個虎頭蜂窩，所以族人就往虎頭蜂窩射擊，讓日本人根本沒地方跑。然而也不能設計到讓人死光，因為死光就沒得打啦，所以還必須有一位勇敢的日本兵拿手榴彈炸掉蜂窩化解危機，讓雙方可以保持那種對峙關係。

還有一場溪流大戰也是類似的思考。在山區常常有樹藤攀爬在山壁上，一直延展到溪谷的河水裡，這時岩壁旁上有一群日本士兵經過，而在溪水裡埋伏的族人慢慢冒出頭，突然用力扯開樹藤，很多士兵因此被絆倒而摔入水中，這時攻擊開始。大致就是以類似的觀念去思考族人作戰的戰術。

當我提出來，動作組沒有人說話表示意見，我本來以為他們反對，可是後來翻譯跟我說其實他們都嚇了一跳，瞬間有些尷尬不知道該說什麼，所以後來他們會開玩笑說，我把他們的工作都搶走了。

這群動作組的師傅都很不錯，我能感覺到他們希望把事情做好，只不過需要一直和他們溝通我希望的觀念，不然他們就會按照傳統的作法。坦白說，我也只能講概念，至於真的怎麼打、怎麼弄，我怎麼會知道？

日本美術會議。

2009.09.10
臺北

昨天日本美術組針對馬赫坡社、霧社街搭景地和我做最後的討論及確認，今天直接到實地探勘後，接下來就要真的開始動了。

馬赫坡社確定要搭在桃園復興鄉，而霧社街則在林口搭景。林口這裡是志明找到的，他講了很多次我都不願意去勘景；我知道那塊地就在阿榮片廠旁邊，而我腦海裡只想到旁邊都是工廠的畫面，沒想到竟然還有這塊地。

後來連種田先生都去看過地，而且把規劃圖畫好直接拿到我面前跟我說明。看完規劃圖，我發現好像真的可行，勘景過後就決定改到林口搭景。

那邊不僅離臺北近，不需要另外煩惱住宿，而且就在阿榮片廠旁邊，進材料很方便，最重要的是成本大幅縮減。現在已經九月了，不確定也不行，不然工程會來不及趕上拍攝。

昨天在開美術會議的時候，美術組針對馬赫坡社、霧社街製作出立體模型。

他們真的很專業，我第一次看到時就想過為什麼我們都沒有這樣思考。他們還另外設計了一個3D場景影片，讓我大概了解實際搭出來的模樣，以及建築物的高度與人的比例。接著利用針孔攝影機在模型中移動，直接投影出來讓我知道大概有哪些鏡位可以使用，畫面看出來的構圖大概會是什麼樣子。

「幹，真是他媽的專業啊！」我真的想不出什麼字眼比「他媽的」更適合表示我對專業的讚嘆！我覺得只有像這樣經過很多確定的討論後，實際執行出來的東西才會跟設計的一樣，做事情就應該要這樣。這也可以讓臺灣工作人員有個借鏡學習。並不是說誰好誰不好，這應該當作是一項規則的示範，而不是一種才能的表現。

今天我們則到馬赫坡社搭景地「插旗子」。

美術組在之前就先整好地，他們利用長旗桿圍出每棟建築物的大小及位置，用黃色警戒線圈起來，並且標記建物的高度。我一到現場就很清楚現場狀況，也可以直接和攝影師有初步的討論，所以小秦很容易先有心理準備，並且可以很有效率地提出一些可能的問題。

當我看著已經插好旗子的馬赫坡社，感覺這塊地好大，我們居然要在這裡搭一個部落，感覺好像不是我的事，有一種遙遠的距離感。

因為工作人員真的太多了，我們在同棟的三樓另外租了一個辦公室，主要提供給美術組、陳設組使用。他們會把一大堆圖和資料直接貼在牆上，也貼了很多他們畫的氛圍圖。這些氛圍圖很好用，在開會的時候，其他組別也可以利用這些圖方便先溝通討論。那時我會常常到樓下開會，不然就去那邊晃晃，因為我很喜歡那裡的氣氛。

他們在牆上貼了滿滿的圖片和資料，我其實還滿感動的。只要讓這個環境有拍片的氣息，大家就有工作的動力；如果牆壁白白的，那就一點工作的氛圍都沒有。而這就是我覺得最好的辦公室布置。

這段時間，大家已經看到日本組及韓國組的工作人員，也開始跟他們一起工作。這種狀態對臺灣的工作人員來說會感到緊張，包括我自己。因為這些國際團隊都做過世界級的大案子，也是同行中的頂尖，所以我們都覺得不能輸給別人，大家的工作態度顯然會積極許多。

相對來說，我也有了比較輕鬆的感覺。各組的工作已經慢慢步上軌道，原本談不攏的部分，現在也已經有所眉目而開始動工。

各組有各組的會議在進行著，於是我就能比較專心在找錢這件事情上，雖然依舊沒有很好的消息。

我開始會觀察一些有的沒的。比如說日本、韓國與臺灣三組人一起走出去，不用講話就可以

81

判斷出是哪一國人。

日本人：登山衣、登山褲、登山鞋，背包裡面有地圖、筆記本、一堆測量儀器。

韓國人：T恤、短褲、拖鞋，背包裡面只有相機。

臺灣人：介於以上兩者中間。

角色公布。

九月開始，我們挑選了二十多位演員集中到清流部落附近集訓。我先請采儀以體能訓練為主，從他們最擅長的部分著手，激發出他們的自信。整個集訓行程很密集，除了體能外，還有表演課、族語課、歷史文化等課程，分別由不同專業領域的老師教導。我也開始和阿爨、表演老師與造型組討論哪些演員可能是哪些角色，就可以往那些角色的方向去調整、塑造，而這些我都不讓演員先察覺。同時，我也請郭明正老師、曾秋勝老師、伊婉・貝林老師開始討論劇本翻譯的問題。

這也是第一次讓演員這樣集訓。把演員全部集合在一個地方，每天從早到晚依照課程做固定訓練。我比較在意眼神的問題，所以晚上睡覺前我會要求點一根蠟燭，讓全部演員盯著看，什麼都不要想，就一直盯著它，每天至少半小時，把眼神的專注力逼出來。

其實這是我們以前在學校社團的作法。當時教練為了練出我們的殺氣，在練習完後，大家盤腿坐在道館裡，中央點一根蠟燭，讓所有人盯著看。這是教練教的，可是學長更機車。

集訓時做眼神訓練，要逼出素人演員的銳利眼神與專注力。

學長會把我們帶到學校旁邊的產業道路，那邊有很多野狗徘徊，都是會咬人的狗，然後叫我們盯著狗看，直到牠們害怕為止。可是有時候我們會盯到野狗直接衝過來。我有時在家裡附近走路遇到野狗，也會試試看。動物就是這樣，一遇到比自己還要兇的眼神就會害怕。像獅子或老虎的眼神都很兇狠，當野狗遇到獅子，眼神相對失色許多，所以我看著野狗時，只要眼神比牠兇，牠就會夾著尾巴逃跑。

不過總會遇到幾隻沒神經的狗，不知道什麼叫做害怕，就直接衝過來，所以也不要挑太大隻的狗，而且當下必須做好「當牠一衝過來就落跑」的心理準備。真的只能有一點點心理準備唷，準備太多會被牠看穿。

九月初，我到集訓的地方看演員上課，那時我一直要求采儀規劃他們即興表演。我想藉此試出每個人的可能性，看看每個人的性格如何，然後在這些過程中挑選出演員適合的角色。過程中，我也有幾位我內心選定的演員，我就請表演老師讓這些人往那些角色的方向去試。其中，我也會向表演老師詢問哪些演員表現特別好、哪些有問題，再一起討論出演員的角色方向。

演員表演這部分，老師們都很配合我。本來我還有點擔心他們是舞台劇出身，會用舞台劇的方式訓練。我一直提醒，這些演員不是職業演員，他們大多對表演的興趣也只是這部電影，並不是天生想當演員，所以一定要讓他們覺得好玩。

采儀他們本身也是演員，很容易抓到表演者的心理狀態。我建議不要讓演員有壓力，讓他們放鬆地玩。不過在體能及身材保養方面倒是可以給他們一些壓力，因為他們天生有這個能力，而且他們在體能上也有競爭意識。至於表演，是放不放得開的問題，所以先從有趣的方向讓他們放開，放到很誇張都沒關係，我們再來收回去；如果連放都放不開，根本談都不用談。要讓他們放開的最好方式，就是玩，用遊戲的方式讓他們表演。

我們設計了一個劇情，並設定好角色的性格，然後要他們表演。有幾段我在旁邊看到都笑到快翻掉。我們找了兩男兩女分別飾演兩對夫妻。年輕夫妻跑來向年老夫妻要債，因為兩邊都是朋友，所以會不好意思開口。我們分別給這兩對夫妻一些功課。

老師偷偷對年輕夫妻說：「不管怎樣，你們都要把錢要回來！」

老師偷偷對年老夫妻說：「不管怎樣，你們都不能把錢還回去！」

另外還設計了一些事件只有兩個女生知道或只有兩個男生知道、其他三人都知道，唯一的規則就是不能停。接著就在我們完全不知道會發生什麼事的狀況下，開始演了。

這整個表演，就是會讓人覺得很好笑。看著他們，會慢慢感覺到：「事情怎麼會是這樣？」演到最後，年老夫妻的老公在打老婆，搞得年輕夫妻還得勸架。最後等年輕夫妻離開後，老公才跟老婆說：「老婆你有沒有怎麼樣？剛剛演的還可以吧？等下次他們來要錢，再換你打我……」這些完全沒在設計中，都是演員自己激發出來的即興表演。

我大概每週會去看一次演員訓練。他們都很敢演，也很投入在表演中。其中的體能課程曾經安排過山訓，剛開始我不懂為什麼要爬山，但很多事情就像這樣，感覺好像沒有用，實際上很有用。在山訓的過程中，我發現這些演員的感情變得很好、更有團結的意識。

在集訓之外也發生了很多插曲。有些沒被選入集訓的人會打電話來問：「有沒有我？怎麼沒有我？」其實我還滿為難的。有些人各方面條件都符合，但是沒有時間參加集訓，再不然就是條件不符，意願卻很高。我真的很為難，條件不符的，要我硬放進來也很奇怪。

今天是九月二十七日，公布演員角色的日子。之前我請每個演員寫下自己最喜歡、最想演的

角色，還有其次想演的角色。有些二人寫得很保守，不敢把自己最想演的放第一位，而有些二人就很大膽地寫出自己最適合演誰。

從這裡很容易看出個性，當然這只是作為參考而已。我也想知道這些二人心裡想的，是和我很接近，還是差很遠。

昨天在臺北，我再一次很仔細想過、分配過，也和表演老師討論。今天下午去看他們訓練，結束後把他們集合起來宣布角色。公布的時候，有些二人很興奮，當然也有些二人很幹、很失望，而且聽到誰演什麼角色的時候，會在底下竊竊私語。宣布完後，我和所有演員一起到霧社事件紀念碑的莫那・魯道雕像前致意。

曾秋勝老師以傳統方式用米酒、香菸致意，然後他說：「我們的祖先好像有來喔。」因為香菸吸得很快，點到最後一根時，第一根已經吸完了。

那天的氣氛很特別。那裡只有我們，沒有其他人，天已經快黑了，大家輪流喝著同一杯酒，由曾老師帶領禱告。禱告完大家就在那裡活動一下，接著回去繼續訓練，我就回臺北了。

在霧社這裡，有一群壯丁，一群扮相已經被我們調整到非常狀態的原住民壯丁。在向晚時分，即將飾演原住民勇士的一群人站在紀念碑前，每個人都安靜地站著，然後大家輪流喝一杯酒，像是要誓師起義的氣氛。因為神聖，所以安靜。

真的很感動，想不出別的形容詞了。

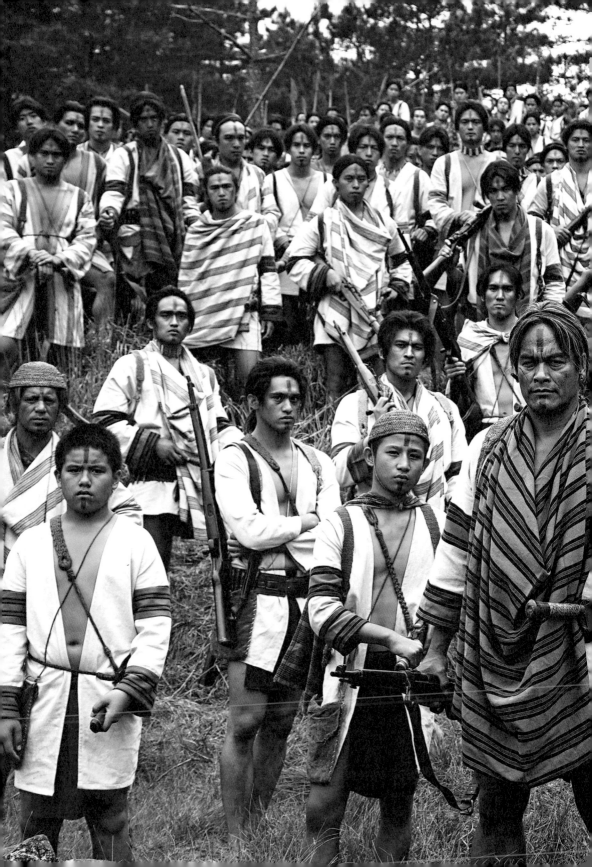

開鏡，開始。

2009.10.27
霧社

十月份，前製最後一個月。之前常常要工作人員把所有工作資料貼出來，怡靜會把工作行程表都寫在玻璃牆上。終於，寫到了開拍日期。她抖一下，站在那邊好久。

「這天終究還是會到的……」我說。

「已經籌備超過半年，終於要拍了。」也不知道是興奮，還是很害怕。

「喂，要拍了。」可是我心裡又想：「哇靠，怎麼辦？什麼都還沒有怎麼辦？」努力了這麼久，好像什麼都做了，又好像都沒做到的感覺。

這段時間，工作人員的皮都繃得很緊，各組都在做開拍前的最後準備。導演組排出行程表，盯著各組工作進度，而我花更多時間在演員這一塊，並且直接把演員集合到臺北訓練。

90

當演員確認角色後，我請采儀要求他們開始背劇本台詞，用戲裡的角色呈現表演，也安排韓國動作指導做武術訓練。不管怎樣，我告訴他們：「一定要把台詞背熟！」

但煩惱還是很多，就還是找不到錢。已經要開拍了，什麼都沒有，公司的錢也快花光。很可笑，我們要拍一部這麼大的片子，竟然一毛錢都沒有就要開拍，真的覺得滿可笑的。

憑什麼拍？光訂金都沒有辦法全部付清。

除此之外，我還擔心場地的溪流在冬天會不會沒有水，也擔心天氣的問題，擔心梳化妝與服裝的問題，擔心紋面的問題，擔心這麼多動作設計、爆破的問題，每天都在擔心。

之前各組有自己的會議，到了這個時候，每組都開始找導演開會了。那真的很累，一天有好幾個會議要開。早上服裝組的會議開完，要去看演員排練，看完回來要和場景組開會，陳設組也有東西要討論，動作組要討論動作分鏡，而特效組也要確認東西。

整天都開會讓人很煩，也很討厭，卻又非做不可。不停講話，也動不動就想發脾氣，每次開完會就不想再說話。錢還沒找到，工作好像都就定位了，可是又好像都不足。每一組都有一些狀況，而每當有颱風要來，又會更緊張。八月才失去了一些場景，現在又有颱風要來。

心情實在好不起來，又回到之前每天想發脾氣的階段。我一直告訴自己：「忍耐一下，還要工作。」很想發怒，卻要忍下來，真的是處在一種快要中風的狀態。明明心裡很抓狂，但是

91

又得壓抑住。

即使要發洩也沒有對象，因為沒有人做錯事。會生氣或發怒，是因為自己在面對一些問題時，不知該怎麼面對而害怕，就像小孩子上台演講前，什麼都準備好了，又怕上台後全部忘光光。

也許因為脾氣比較大，工作人員變得有些事不想讓我知道。我因為煩，所以脾氣大；因為脾氣大，所以工作人員能不問就不問；因為能不問就不問，所以都先花錢解決問題，然後回過頭來說：「沒辦法，因為當初導演說要這樣。」

「可是碰到問題可以跟我討論啊！」因為這樣，我又變得更煩。這根本是一種惡性循環。

美術組也開始分成幾個小組個別負責不同搭景地。那個陣容很龐大，當所有人集合的時候，真的有三百人跑不掉。老實說心裡還滿慌的，我心想：「怎麼會搞得這麼大？」

我也不是一個成熟到可以應付這種大場面的導演。第一次拍《海角七號》只不過是四、五十人的劇組，很簡單的一個小品製作，可是這次是三百人，而且其中又有國際大師級的人物，我必須面對這些人提出自己的想法，也要消化他們的想法來做判斷，然後在他們面前做個決定。這種壓力真的沒辦法說清楚。

還滿奇妙的是，我一般遇到這樣的狀態常常會害怕，可是一旦開口講話，就會像表演者走到舞台中央，所有燈光都投射到身上，然後開始表演，忘記下面還有觀眾。像有時候要走到樓

下和美術組開會，走在樓梯間我都會很緊張，想著應該要準備些什麼，但是一走進三樓辦公室，人坐下來，圖一攤開，一開口說話，就整個人完全投入了。所以我說：「人工作起來，那才是真正的自己。」

我想這是一種好的經驗，也許以後我就不會這麼害怕。可是我又擔心如果這件事成功了，那以後我就會覺得那沒什麼，變得不是以謹慎的態度去面對，到時我還能很自然地表演嗎？

十月中旬的時候，志明曾經要我晚一、兩個禮拜開拍。我說好。如果說，一切都敲定了，慢一個禮拜開拍無所謂，當然最好是不要，不過一個禮拜還可以接受。

如果宣布晚一個月以上，那就垮了，所有人都會散掉。一個禮拜還可以讓氣保持住，兩個禮拜就很危險了，更何況一個月。可是愈接近拍攝期，我就愈篤定要準時開拍。我也知道那時狀況很慘、很糟糕；我也為了開拍，反覆與大企業人士吃飯，談調度的事。如果他們不投資，那用借的可以吧。

來到十月二十七日，《賽德克‧巴萊》開鏡典禮。

當我們決定要到霧社舉行開鏡的時候，我其實會憂心那些族人的態度。我不知道他們到底希望我做還是不做？不知道他們反應如何？所以我請了郭明正老師幫忙，讓我們在原有的霧社事件紀念活動之後，直接舉辦電影開鏡儀式。

在霧社事件紀念日舉辦《賽德克・巴萊》的開鏡典禮。
來賓合影，左起：羅美玲、馬志翔、徐若瑄、魏德聖、吳宇森、馬如龍。

這天吳宇森導演也特別趕來，很多演員都到了，可是我卻感覺不太舒服。可能是我太在意族人們的眼光，只要他們站在一旁面無表情，我就會覺得是不是做了讓他們很討厭的事？開鏡典禮是不得已必須讓媒體拍照、報導的活動，而我感覺像在幾十隻眼睛的監視下勉強談笑。

活動結束後，我正要坐車離開。這時有人對我按喇叭，我回頭看，以為擋到了人，結果車裡坐的是一位我見過的族人。

我以為他是要跟我打招呼，所以很熱情地準備招手，可是手才舉到一半，他卻瞄了我一眼就直接把車轉向開走。那時我心裡好難過，我自問，我到底是做錯了什麼？

我做的這件事情有錯嗎？我履行承諾錯了嗎？當年我說要拍，可是沒拍成，我一直以為讓他們失望了；而現在我有機會拍了，結果卻好像我在做一件錯誤的事。也許是我多心了，可是那個眼神我永遠無法忘記。

後來我想起前一次與所有演員來到這裡的情景。那時我們點著菸，喝著同一杯酒向祖靈致意。對我來說，那天才是真正的開鏡，那氣氛會讓你相信這件事是美好的、這件事會成功。

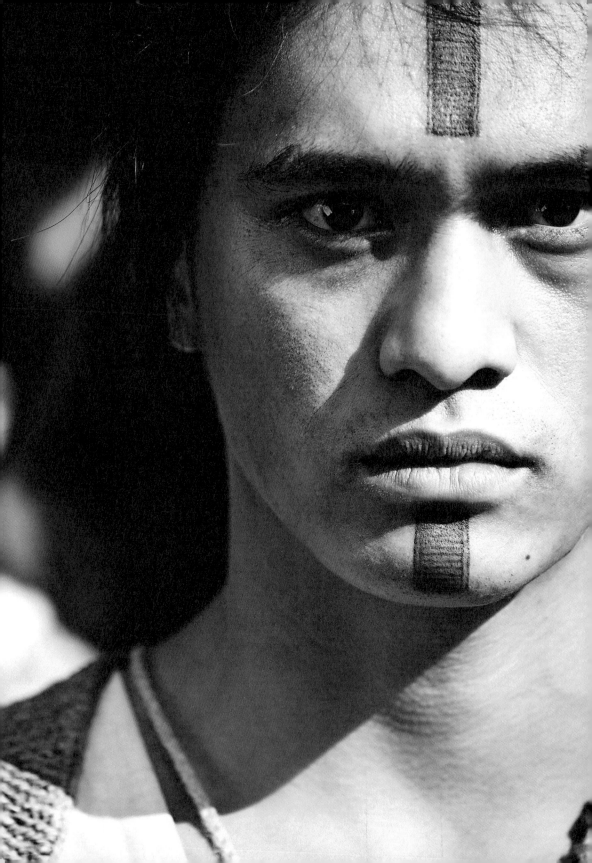

當我大喊「Action!」的時候，
紫髮、佩刀、執矛、耳管、麻網揹袋、
紅白相間的俐落服裝與披風，
百年前一群成功出草要回家的獵人橫越溪流……
真的開拍了。

導演好。

2009.10.28 > 2009.11.03
小烏來

在霧社開鏡後，我們直接前往拍攝地小烏來的住宿飯店。那晚的情緒很複雜，隔天就要開拍了，全部的人都集合在這裡，雖然想要做些準備，卻不知道可以做些什麼。該做的都已經做了，沒做的也不是一個晚上就可以完成。總之，很複雜就對了。

隔天早上六點半，大隊人馬先集合在附近停車場吃早餐。我看著一輛接一輛的人員車、器材車開進來，首次碰面的工作人員彼此點頭問好。複雜的心情過了一晚還是沒有消退，尤其是看著這群數百位工作人員和自己打招呼的時候。

「導演好。」每個人都知道導演是誰，我卻不認識所有的人。從今天開始就要和這群人一起工作，要和這些陌生人一起做這件大案子。我也會害怕，從沒看過這麼大的陣仗。我邊吃早餐邊想著：「糟糕，要怎麼開始？」

害怕歸害怕。當我們吃完早餐到了拍攝現場，我就像個表演者登上了舞台，在燈亮之前會恐懼，可是只要燈光一開，我的眼睛就看不見台下的觀眾。我在現場看完場地、確定第一個拍攝鏡位之後，看著攝影助理在架設攝影機，每個人都開始工作。我忘記了害怕，但也只是少了害怕而已。

我們一開始先拍以大慶（飾青年莫那‧魯道）和曾秋勝老師（飾莫那之父——魯道‧鹿黑）為主的序場。序場的重點是在溪水兩岸的戰鬥，一邊是賽德克族，另一邊是布農族。

事前討論拍攝順序時，除了配合演員檔期、場景許可等條件外，初期都特別先安排動作戲。我要讓這些沒拍過片的素人演員先習慣拍攝現場，習慣有攝影機對著他們，習慣有近百雙眼睛盯著他們。當然剛開始這些演員一定會有些不好意思，於是我先挑一些次要的過場戲，特別是肢體動作愈多的愈好，因為這部分會讓他們最有成就感，之後再慢慢丟一些有戲的場次給他們，慢慢加重戲劇表演的成分。

至於工作人員之間也可以利用這段時期磨合。在整體拍攝作業上，可以看情況做些微調，像前三天的通告時間都是七點開工，可是我們發現早上很早就天亮，而下午常常五點就沒光線了，所以之後我們都將通告時間提前半小時。

一開始大家的衝勁都比較強，有一種要幹大事的感覺。這時天氣已經慢慢變冷，而我們偏偏又在溪水裡拍攝。可是只要一有狀況，大家還是會馬上直接跳下水硬幹，不會分那是你的工

99

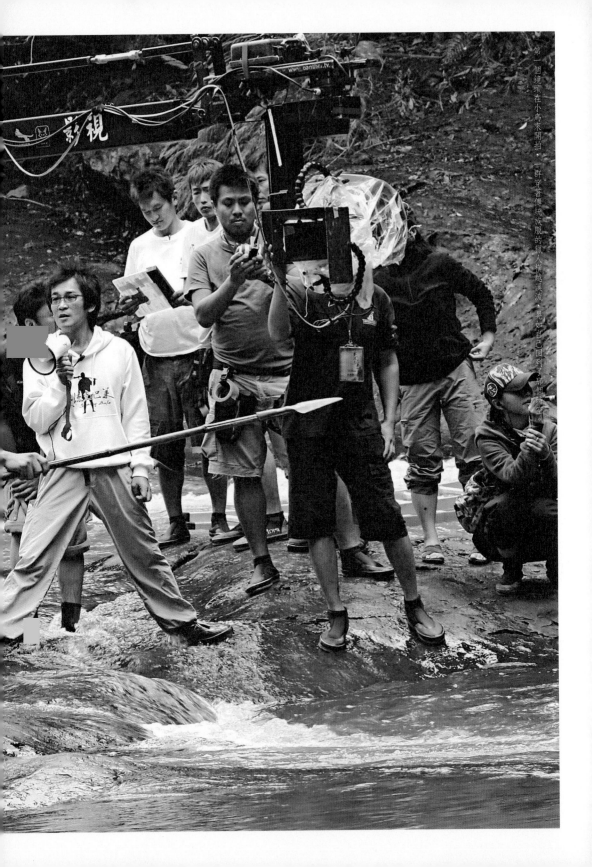

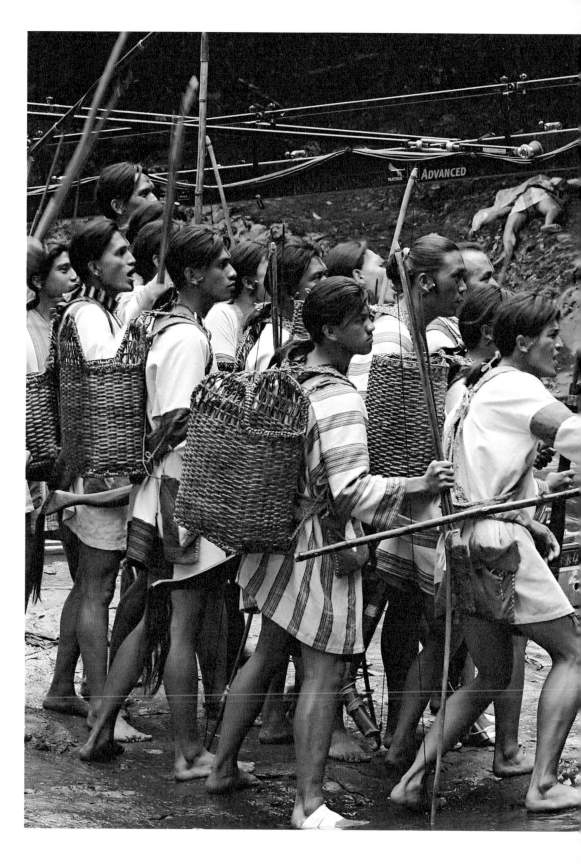

作，這是我的工作，反而會搶著找事情做。這個時候工作人員的相處還算團結。

開機的第一個鏡頭，當我大喊「Action!」的時候，紮髮、佩刀、執矛、耳管、麻網揹袋、紅白相間的俐落服裝與披風，百年前一群成功出草要回家的獵人橫越溪流⋯⋯真的開拍了。

小湯（湯湘竹，現場錄音師）偷偷告訴我，剛剛他突然全身起了雞皮疙瘩，看著這一群人就好像自己真的回到了那個時代。他非常興奮，可是我的心情依舊複雜。

在小烏來的這段期間，我充滿壓力。每次中午在廣場吃飯時，我看著一群人圍著吃便當，默默會擔心：「這件事，真的搞得成嗎？」

在拍攝的時候，現場有這麼多人都在等你說好還是不好。我沒有搞過這麼龐大的團隊，又有這麼多專業人員，然而每個人卻不停跑來和我溝通每件事。「導演，接下來你想怎麼拍？」我一個沒經驗的人要在這個時候面對這群人的問題，並且馬上做出精確的判斷。

我也許知道要什麼，卻不知道該怎麼做。那種感覺就像是我知道臺北一○一在哪裡，卻不一定知道最快到達的路線。即便他們會提供意見要我選擇，可是我也還沒有專業到可以馬上做出決定。

其中，郭明正老師給我的壓力最大。他總是一個人安安靜靜站在旁邊，好像一直在觀察我們，而我很在意他在旁邊看。他會不會覺得哪個地方不對？是不是認為我們在亂搞？會不會

排擠我們？是不是認同我們做的事？

甚至有一次我的小腿不小心撞到溪裡尖石，被割了一個大洞，可是因為郭老師剛好就在旁邊，所以我根本不敢喊痛，還假裝自己很認真地繼續工作。

其實當時所有人幾乎都沒見過面，是一種陌生人和陌生人一起工作的氣氛。大夥兒彼此有意見也不會講，就只是先在旁邊觀察。大夥兒都在互相觀察。

最初的磨合。

拍攝的前一天，我對韓國動作組說：「這次由你們來主導。」

在小烏來的時候，都是由我下指令，動作組就配合我要的動作執行，我感覺他們好像沒有發揮的空間，有點不好意思。由於在天然谷拍攝的場次都是純戰鬥戲，所以這次就完全讓動作組主導，而我以輔助的角色幫忙。當晚他們興奮地找來導演組開會討論。

晚上的會議討論到很晚才結束，其實我坐在旁邊心裡有些不舒服。我不希望大家工作到很晚，因為隔天很早就要出班，我覺得只要準備好了，就趕快回去休息。當然開會很好，代表他們很在意，所以我在旁邊也沒有多說什麼，只是如果一開始就搞得這麼累，我擔心到拍攝後期會出狀況。

2009.11.05 > 2009.11.07
天然谷

隔天拍攝的時候，我真的退到第二線，完全聽動作組的安排。天氣很好，出大太陽，可是我們偏偏需要的是陰天。為了避開陽光，所以不停換位置拍攝，讓預定的拍攝順序大亂。除此之外，他們還會多拍。「這個拍完後，我們再多拍一顆！」這句話不只喊了一次。

第一天拍攝的時候，我告訴自己：「我要相信他們。」

拍到第二天，我愈來愈火大。「為什麼不先拍主要的戲？為什麼要一直拍這些零散的鏡頭？你可以在主要的戲拍完後，再來拍這些也好、不要也好的鏡頭！」

拍到最後一天，我真的瘋掉了。那時候因為要搶光，我跟怡靜說：「就在這裡先拍那顆有人掉下水要爬起來的鏡頭。」結果怡靜跟我說：「那要不要問一下動作組導演？」

「要不要再跟他確認一下？」

「要不要⋯⋯」

「不用問了！我說在這裡拍就是在這裡拍！這邊就是這邊，不用再問誰了！」問到最後我直接翻臉大罵。

因為這是我非要不可的鏡頭，而我也沒時間再找其他地方拍，心裡只想著不能再拖下去了。

動作組也有點氣，但不敢吭聲，只是有點沮喪。我知道他們有些情緒，但是我也有情緒，所

105

拍攝期 1 —— 最初的磨合

以兩邊都對彼此有些不愉快，卻還是得繼續一起工作。

回到飯店開會，我對動作組說不好意思。因為我在大吼的時候，沈在元師傅剛好在旁邊，他覺得我是針對他，所以他一聽到，就閃到旁邊去了。

後來我把這個黑鍋丟給怡靜。「不好意思，因為副導一直問，我說在這裡拍，但她又問一次，還問了三、四次我才發火。我是對副導發火，不是對你們。」怡靜也滿配合的，在旁邊跟著道歉，配合我一起演戲。其實他們知道我在抱怨他們，這樣做只是讓衝突緩和一下。

其實我們在這裡只安排了兩天的拍攝期，可是進度一再落後，所以我們必須多延一天拍攝，這時，臺灣武行卻說不做了。我們的確是跟他們說拍兩天而已，當我們決定多拍一天時，有跟武行商量希望他們可以多留一天，但還是被拒絕了。

結果我們請國防部支援的二十幾名族人演員協助動作組拍攝。動作組的師傅也很乾脆，直接換裝扮臨時演員去執行那些危險動作。這些族人非常爭氣，和動作組配合一起把戲拍完。這些接替武行拍攝的族人演員在天然谷拍完後，他們就有了新的名稱——「十行」。

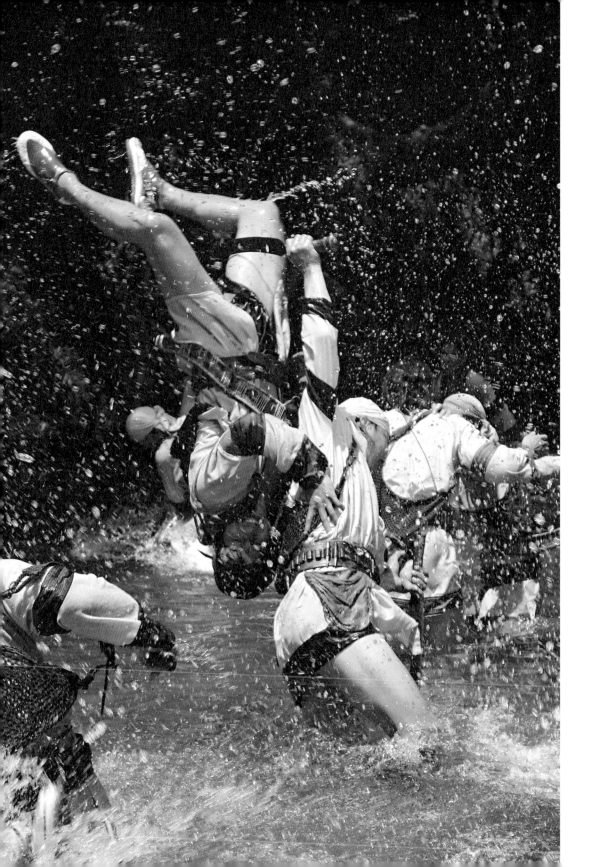

這個時候我也和動作組和好了。當臺灣武行離開後，動作組的梁吉泳師傅和沈在元師傅跟我說：「導演，沒關係，我們自己來，明天我們兩個也換裝上場。」真的，我聽到眼淚都快流下來了。

看著他們的一些動作，真的讓人很感動。他們是全心全意在做，真的很賣力。他們打、摔，在水裡盡做些危險動作，而且有些鏡頭真的拍得很棒，那是我無法設計出來的，因為我們會以為那辦不到，他們卻說可以，然後就真的硬幹。這點真的很讓我服氣。

PS. 其實本來沒拍完，但我晚上剪接時發現實在拍太多，於是就挑選剪接了一下，所以最後沒拍到的也就不用拍了。

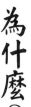

為什麼？

2009.11.08 > 2009.11.11

烏來

我們在這邊拍一些賽德克族被布農族追殺，以及與日軍作戰的動作過場戲。這邊的場地有個比較大的問題，就是演員經常會受傷。烏來的溪邊有很多碎石子，甚至有頁岩的岩片。雖然當時族人沒有穿鞋的習慣，可是顧慮安全問題，我們還是準備了鞋子讓演員穿著演戲，所以在前製時就跟韓國CG組討論過鞋子是否可以用後期特效修掉。

原本我們的結論是，只要非腳部特寫的鏡頭，演員都可以穿鞋演戲，只是鞋子的顏色需要和皮膚相近，以便後期處理。可是到了現在，我發現每個鏡頭幾乎都要脫鞋，否則CG組會有意見，可是試一次戲就有人受傷，甚至還有演員不慎踩到軌道的螺絲，腳底板馬上多個十字形的洞。

那時我真的很火大，在這之前我們已經依照CG組的再三要求，不斷改良可以配合後期的鞋子，也另外加工把溯溪鞋塗上膚色，可是現在每拍一顆鏡頭就要演員脫一次鞋，和之前溝通的模式不一樣。一氣之下，我叫所有演員都穿上鞋。

「導演，可是這樣沒辦法修。」CG組馬上帶著翻譯跟我反應。那時我很矛盾，要演員不穿鞋也不對，可是我又擔心如果後期真的沒辦法修該怎麼辦？

我請演員脫鞋再試一次。試一遍後，有一個演員受傷不能拍。再試一遍，又有一個受傷不能拍。正式來，又一個受傷。我翻臉了。

「如果你一定要演員光腳在這種地上跑的話，你先跑給我看。如果你可以跑，我就讓我的演員跑。要不然全部都穿鞋，你後期再去修。」他們一直說不能這樣。

「我不相信會沒有辦法，我要你們公司來解決這件事，不要只跟我說沒有辦法。你沒辦法，我也沒辦法，一場戲拍下來，有一半的演員受傷，這樣我根本不能拍。今天拍完，明天怎麼辦？上午拍完，下午怎麼辦？」那是第一次和他們吵架。

協調到最後，他們同意把溯溪鞋前端和包踝處割掉，讓腳趾和腳踝露出來。全部工作人員都先停止拍攝，幫忙膚色溯溪鞋的修改工作。過沒幾天，CG組的公司主管來臺灣和我討論這個部分。最後他們同意可以穿鞋，只是每拍完一個鏡頭讓演員再走位一次，這樣他們可以拍下來給後期合成，但如果是特寫鏡頭，還是得脫鞋。討論之後，我仍然滿腹疑問，我很難想像真的是這樣拍的嗎？只是我也沒辦法反駁。

在烏來的時候，一開始本來有林慶台（飾莫那‧魯道）的鏡頭。原本我要求他來跟片，可是

他告訴我們要回家自己背台詞。這次要拍攝的前一天，我發現他根本背不起來，連一句話都不行，那時負責教族語的郭明正老師很火大，我也很火大，連阿鑾都覺得這樣會出事。

連一場戲的一句話都背不起來，該怎麼辦？我當下就決定撤掉林慶台的通告，直接到住宿飯店和他溝通。

「你沒把台詞背起來，我就沒辦法拍！你背得不好，我可以分解鏡頭來拍，儘管這樣會很糟糕，但是你根本連背都沒背起來。」那次和他談完，他自己也知道狀況，我們心裡都想說這樣不行，必須有備案人選。

我很擔心，雖然心裡還有疑慮到底要不要換人。我馬上找大慶來化老妝，可是大慶還年輕，沒有一種歷練過的氣勢，而且又瘦，畫上老妝的他，看起來像一位生病的老人。我轉而要求林慶台之後要開始跟戲，即使在背台詞，也要在住宿飯店的房間，累了可以到現場走走。我就是要讓他感覺不安，讓他認為這場戲沒有他想像中的這麼好搞，沒有付出百分之百以上的努力，就得不到所要的東西。我不要因為一個人，害整個劇組前功盡棄。

「我把這個賭注下在你身上，是一件很艱難也很巨大的決定。不要輕易覺得自己就是適合。」

後來想想，也不能怪他。他有一定的年紀了，硬背不屬於自己的語言難免有些難度。可是我真的覺得風險太高，決定短期內不拍莫那‧魯道的任何鏡頭。

十一月十一日，這天本來要把馬志翔（飾鐵木‧瓦力斯）的決戰戲先拍掉，但發了一大早的通告，演員都已經在梳化，工作人員開始進場，偏偏這時下起雨來。

這是一場設定在大太陽底下的淺溪戰鬥，算是一場滿重要的動作戲。我原本希望現場能真的在萬里無雲的大晴天拍攝，在強烈陽光的照射下，讓溪水折射出閃耀的光影，因此讓鐵木‧瓦力斯對莫那‧魯道產生迷幻的心理。可是這天就是一直下雨。等到快中午，我宣布撤通告，直接轉景到雪山坑。那時心裡真的很幹。等雨停的時候，在溪流邊第一次和郭老師聊天。才發現原來之前郭老師會閃到旁邊，不是為了觀察我們，而是被我們的大陣仗嚇到。

「我從來沒有看過人家是這樣拍戲的。有這麼多人、這麼多車，反而讓我不敢說話了。如果我說你拍得不對，你大概也不用拍了；如果說對，我也說不出來。」所以郭老師就睜一隻眼閉一隻眼，勉強的部分讓它過去，如果真的不行才跳出來指正。幸好，郭老師放寬了標準，他知道這是一部電影，不是紀錄片。所以他開始有個想法，要讓大眾了解真實的霧社事件。

我本來一直以為他對我們有點敵意，但聊過之後就慢慢變成朋友。郭老師和林慶台這些老一輩的，真的有一種很典型的原住民性格，尤其是經歷過部落文化、獵人文化的長輩，他們一開始先跟你保持距離，不會馬上就跟你很要好，他們不跟你玩這套。他們會先觀察你，確定你在做的事讓他服氣、認同，這樣他就會把你當朋友，而且這朋友是永遠的。

112

永遠趕不上好萊塢？

2009.11.25 > 2009.12.02
雪山坑

拍了快一個月，大家漸漸步入軌道，我也慢慢開始享受拍戲的感覺。

韓國組的設備相繼出籠。這時第一次看到拍攝下雨的器材，整個場面還滿壯觀的，讓我開始懷疑為什麼我們以前拍雨戲的時候，都是用水車接水管直接噴灑？那樣不僅不自然，而且難以控制方向和雨量大小。

很多事情第一次看到時會覺得新鮮，可是在驚訝一次、兩次以後，就會覺得：「其實還好啊。」他們就只是把水管焊接一下，配接電線，把噴頭做出來，用水壓讓噴頭可以旋轉，完全不需要使用很特別的設備和技術。所以問題就在於要不要執行而已，我知道這是有可能做到的。

有時我聽到有人說什麼東西很難、什麼東西不可能，在我看來，反而是有很多可能性。為什

113

韓國組的下雨器材噴出較為自然的雨天場景。

麼我們總是把事情想得這麼難呢？

我在拍攝《雙瞳》的時候，在現場看著澳洲團隊的特效。我跟他們溝通時，總覺得很多原先認為很困難的事都可以解決，所以我當下就相信：「我們可以做《賽德克‧巴萊》！」

還有一次機緣到洛杉磯看看所謂的好萊塢。之前聽別人說：「我們永遠趕不上好萊塢。」我看過之後，卻覺得沒有大家說得這麼恐怖。其實問題可以解決。

經過這幾天的拍攝，我看著韓國組運來了一大車，帶了一大堆器材裝備，然後弄得好像是多不可告人的商業機密，而東西一拿出來，不過就是接個水管，都很簡單，問題只在要不要去做，並非做不到。重點是，這些有機會參與的人是不是能從中看到些什麼？

可能有人會說：「這個做出來以後沒有市場啊？」請問你試過了嗎？做這些器材需要花多少錢？即便沒有市場又怎樣，頂多花錢而已，可是器材都還在，你會因為花了這些錢讓你沒飯吃嗎？

「可是做這個東西很花時間！」沒錯，可是又會怎樣？我還是覺得每次跟完一支片，就要有實驗的動力。別人可以做出來，而我們就覺得很難，所以沒去做，這是為什麼？為什麼覺得沒有市場？一旦市場來了，你要拿什麼東西去應對？「市場來了，你都去找外國人，不給臺灣人機會！」那請問你有器材嗎？「我可以喬啊，你給我錢，我幫你喬到好！」為什麼我

115

要給你錢？

問題就在這裡，又想人家給你機會，又不想自己出錢；想自己賺錢，又不想人家瞧不起。

這段時間吳宇森導演有來過。我那時很緊張，因為我拍片時最怕別人來探班，怕他們在看我拍得怎樣。我知道他已經到了現場，卻假裝沒看到，裝得很認真地到處跑來跑去。

在雪山坑就決定以雙機分開拍攝，我這邊拍攝主戲，另一台攝影機由動作組的梁師傅主導武打鏡頭。雖然這時和動作組已經稍微有些默契，我還是會擔心，所以不管拍了什麼，我都要看到畫面，因此常常奔走在雙機之間。雖然這也是故意要讓吳宇森導演看到我很認真，但說真的，累歸累，爽也是滿爽的。

十一月二十八日這天，我早退了。因為晚上要參加金馬獎，我是頒獎人。當天下午三點左右，我和動作組梁師傅溝通好要拍的鏡頭，就回臺北直接到典禮會場。

參加金馬獎對我來說，算是難得有一段時間可以不去思考拍攝的事，雖然車程和等待的時間很累人，可是心情是放鬆的。我只是上台頒個獎就沒事了，沒什麼壓力。

《海角七號》的隔一年，我變成了頒獎人，突然間不太習慣自己竟然要開始頒獎了，而這是我第一次在大型典禮頒獎。

116

頒獎前碰到了李安導演，他主動過來跟我打招呼，我嚇了一大跳，順便訴一下苦。後來我直接坐在化妝間旁的走道，準備靠著牆壁小瞇一下，也不知道為什麼，突然很多明星過來和我打招呼，說實在我有點不習慣，之前會和這些明星見面只是因為在電影宣傳期，感覺都還在劇組的氛圍裡。就連我走進化妝室拿個東西，也看見洪金寶對我點頭，我跟著點個頭，感覺真的很夢幻。不過當天我就回到雪山坑，隔天繼續拍攝。

愈接近月底，我的心情就愈沉重，特別是收工回到飯店的時候。房間很大，可是很昏暗；光線不足，中間又有一張大書桌，不過書桌上沒有檯燈。不知道那張大書桌是幹嘛用的？

到了月底，就代表月初準備要發薪水。從開拍到現在，我必須每晚打電話向人調錢。這段時間特別難受，好不容易工作人員之間比較熟了，可是才第一個月，薪水就發不出來，必須延遲至少十五天，實在不知道大家會怎麼想。為了調錢，甚至有時得收工後直接回臺北和有錢人吃飯，到半夜結束後再花兩個小時回到飯店，然後凌晨四點起床準備出班。白天的時候可能會因為拍到幾顆好的鏡頭而興奮，沒想到晚上收工後才是最辛苦的時間。

十二月二日，拍攝完直接回臺北休假一天。回去後還有幾位「可能的」投資者等著我吃飯。

117

我要錢，你們要什麼？

在前往拍攝現場之前的早晨，我先與兩家投資方代表一起吃早餐。

這兩家很早就持續與我保持密切聯繫，而他們也是我抱最大期望的投資商。可是直到我們都開拍了一個多月，他們依舊沒有表態確認，時常跟我說要等一下這個、等一下那個，或是跟我說電影可以怎麼拍、題材改變成如何如何……他們總是說：「只要這樣就OK了！」

今天早上，他們說要請我吃早餐，順便談一下未來投資的部分。

我穿著一雙雨鞋走進某家高級早餐店，馬上看到他們彼此有說有笑的樣子，我一整個很度爛。這些人永遠都在打哈哈，所以我刻意穿上雨鞋走進去，當然也是因為談完就要直接搭車趕到現場的關係。

2009.12.04
臺北

118

導演·巴萊

見了面準備談之前，他們先點餐，然後問我要吃點什麼。我點了最便宜的咖啡配麵包，他們點著名字一長串的高檔食品，而且嘰哩呱啦補充著要加點其他配菜。我打心裡瞧不起這些人，我心想：「錢也不是你的，只不過當老闆的守門員，竟然守得這麼沒有人性。」

我現在已經沒有耐性和這些人耗下去，也不想跟他們囉唆，之前該談的早就談了、該講的都講了，現在我也不知道該說些什麼？我決定這次直接開門見山。

「我要錢，你們要什麼？」我說：「要什麼就說出來，我有的都給你們；我沒有的、不屬於我的也沒辦法搶給你。你們到底要什麼？」我劈哩啪啦講完，他們愣在那邊不知該說什麼。

「我現在薪水已經發不出來，但是我不能停。那你們現在要怎麼樣？」我說完後，他們說事情沒這麼簡單，還得評估。

「電影投資這東西是你們一輩子都評估不出來的！」我愈講愈火大。我跟他們說，我就像是《投名狀》裡的李連杰。「為了把城攻下來，我犧牲兄弟、犧牲尊嚴，我在眾叛親離的狀況下終於把城攻了下來，而你們什麼兵都不用出，只要站在我旁邊就好，等我攻下城，你們先搶三天的糧食和女人。然而現在，你們連站在我旁邊都不肯，卻還要負責搶，這樣對嗎？」

「當時你們從我有條件談到沒條件，現在我沒有條件就用沒有條件的談法。我要錢，而你投資的部分，我保證回收，沒回收的話，我就賠給你。賺的你拿走，輸的我賠給你，可是你們

119

竟然還質疑我怎麼賠。怎麼賠？當然是用錢賠給你啊！」我雖然沒有明講，但擺明了他們就是認為我沒有錢可以賠給他們。

不過，這一整場的談話，他們依舊保持笑容。坦白說我很想打人，很想直接翻桌走人，可是最後我還是很有禮貌地點頭離開。

果不其然，過幾天他們回覆說：「我們對魏導的精神很佩服，但是我們必須站在公司的利益做考量。我知道你們短期之內會很痛苦，但我們沒辦法，還是得以公司利益為主。」

調整。

2009.12.05 > 2009.12.13
神仙谷

在拍攝初期，主要發生比較多和動作組的磨合問題，可能是因為這陣子的合作比較密切。

在神仙谷，我們依舊拆雙機作業。我拍文戲，他們拍武戲，雖然基本上我都與他們討論過武打戲怎麼拍，但他們還是會多拍很多鏡頭。

我知道動作組對我是有些不滿。

到了晚上，我都會跟牛奶（蘇珮儀，剪輯）進行剪接。基本上，我常刪掉很多鏡頭，甚至動作組先剪接，然後我再修剪一次，可是他們每次看到我修過的版本都會生氣。

「豆導比較好！至少會把喜歡什麼、不喜歡什麼都直接講，可是魏導都不會。」現場有這樣的聲音出現。可是我明明就有講，只是比較委婉一點罷了。

121

有時候，我的確沒有把話講清楚，因為我不知道要怎麼講。如果直接拒絕，好像會給他們完全地打擊，可是我要接受，我也說不出口。我不知道到底要怎麼溝通，該做的事也說了，可是他們依舊拍了一大堆，這樣我也沒辦法。他們當下聽到當然很不舒服，或許是我必須調整一下自己的說話方式。

「之前是在做什麼的？」

「以後要幹嘛？」

整個造型組是第一次讓我覺得很感動。每個人都長得秀秀氣氣，不像有些拍片的女生讓人有雄壯威武、四四方方，一看就是運動選手的刻板印象。只是刻板印象。

造型組總是揹著一大包、一大包的裝備，那時候走到現場的路很長，我看著他們每個人都瘦瘦小小，想幫他們搬卻被拒絕，特別是服裝組。我很佩服他們。儘管和其他組之間還是會有小衝突發生，但他們雖瘦弱卻不會只是默默承受。

那時服裝組與特效組之間有些不愉快，因為爆破血衣的關係。「再爆下去，血包每爆一次，衣服就少幾件，根本來不及準備新的服裝來給他們爆。」他們有一次向我反應他們的壓力很

之前我都把心思放在怎麼拍攝這件事，不在工作人員身上，但到了神仙谷的時候，可能因為等待爆破的時間長，而且又走一段比較長的路才能到拍攝現場，所以比較容易看到這些工作人員，自己也感覺應該要關心他們。我開始會在現場和工作人員聊聊天，慢慢認識所有人。

大，因為衣服不僅昂貴，而且需要花時間製作。

我們有很多槍戰的場面，特效組除了安置地上的爆破點外，還會有演員身上的彈著點，配合血包呈現出被子彈擊中的效果。起初並沒有在意到服裝的難處，每爆幾次，他們就要清洗血跡，甚至衣服會破損；爆一次、毀一件。

剛開始沒有人跟我說這件事，連製片組也沒跟我講，直到這時我才知道。

我聽到嚇了一跳。

「導演，這樣真的不行。每一件衣服都要兩、三千元，每拍一遍爆破就有五件左右毀掉。」

「哇靠！這樣不行，這樣搞還得了！」我馬上請他們再與特效組協調。後來終於能以回收衣服的方式進行拍攝。幸好有解決。

其實這段時間，我們對外都說是試拍，尚未正式開拍。因為我們一直在爭取與大陸合拍，畢竟合拍的利潤會比較高。雖然我認為開拍就是開拍，沒有必要弄成這樣，即使沒有合拍，也不代表不能進入大陸市場，可是志明說先緩一緩，所以我們在部落格還是說試拍，日誌也幾乎寫一些準備的工作，反而現場很多事情沒有寫出來，我覺得很可惜。

很久以前就在處理與大陸合拍的事情，只是一直都沒有通過，在於題材、內容、演員名單等很多原因不符規定，要我修改劇本我又不願意，所以就這樣一再延宕。

然而，一再延宕的不只是合拍，還有資金。

123

冬至。

2009.12.17 > 2009.12.23
福壽山

在福壽山，大家第一次聚在室內餐廳吃早餐。雖然不是在戶外席地而坐，卻更像一群工人。

每次吃早餐的心情都滿複雜的。看那麼多人在那邊吃，等一下拍攝現場的天氣卻不知是風是雨？是否適合拍攝？

福壽山標高約兩千五百多公尺，此時氣溫都在零度上下，常常到了中午吃午餐時打開便當盒，吃第一口，是溫的；接著第二口，是冷的；然後第三口，排骨上的滷汁已經結成凍。這種狀況連穿防寒衣的我都受不了，更何況是只披幾件布料的族人演員。

這裡不是下雨，就是晴天，偏偏我要的是陰天。甚至有些演員一早到了現場，可能過了一天、兩天，一顆鏡頭都沒拍到。我也很不好意思，又不知道要怎麼講。天氣不穩定，導致拍攝進度嚴重落後，所以常常得在吃飯的時候，同時和導演組討論往後的拍攝行程，應付每天的突發狀況。每天。

我印象比較深刻的是，有一天要拍松井火砲隊，那時我真的很緊張。當天需要比較多群眾演員，雖然只是幾顆簡單的鏡頭，但這裡是福壽山，距離臺北約五、六個小時車程，而我只有一天的拍攝時間，隔天這群演員就要離開了。

當天等了一個下午，濃厚的大霧說不散就是不散，我都快放棄了，可是心想著真的不能放，要堅持等到最後一刻。最後，等到太陽快下山，霧終於散了，大家馬上趕工硬是拍完。每一天都要和天氣搏鬥，而那時的氣溫只有零下三度。

我們趁著一天休假日到合歡山勘景。我要尋找莫那・魯道遠眺群山的場景。

「我覺得好漂亮，真的好漂亮。」那陣子剛好寒流來襲，我看見一大片草原都結了霜。在一大片白色的高山草原，我挑了幾個不錯的拍攝位置。

在服務中心上廁所時，天空飄下一粒粒很小的白色結晶，我以為是下雪了（我這輩子還沒看過下雪）。結果阿瑟（魏宗舍，安全防護）說那不是雪，是冰雹。我問他雪和冰雹之間有什麼差別？

「就好像爆米花。就像一顆玉米加熱到一定程度，就會『啵』一聲變成一朵花，而那就是雪花。剛開始掉下來的是冰雹，當冷到極限就會爆開變成雪花飄落下來。」阿瑟真的很有智慧，形容得非常美麗。

十二月二十二日，冬至。通常因為劇組人數太多，每次都分別住很多家飯店，但只有在這裡，大家幾乎都住梨山街上，所以我們想說趁冬至這天，讓大家好好聚餐，一起吃吃喝喝。

拍片真的很辛苦，每天二十四小時除了吃飯、睡覺，剩下的時間都在工作，根本沒有閒暇可以娛樂，於是收工後大家聚在一起吃飯就得兼顧放鬆的效果，也可以讓大家藉此發洩一下。

這麼長時間的相處，大家除了會產生革命情感，當然也有衝突。對我來說，只要是為了戲好，我覺得這些都是小事，而這些小事無論在哪個劇組都會發生。不過偶爾遇到了，又該怎麼做？當看見兩個人正在吵架，我該說些什麼？去勸架好像只會讓事情愈弄愈糟，不去解決好像也不對。其實，每個人都有自己的立場，我站哪邊都不對，只有盡可能安撫大家的情緒。所以這個時候稍微喝幾杯小酒，把事情說開，誤會就跟著沒了。

我自己倒是一直在與林慶台相抗衡。從烏來之後我就一直沒讓他上戲，那時我們在心裡互相暗鬥。我知道他沒這麼容易妥協一些事，但我也要讓他知道我不好搞。當晚我們表面上是敬酒，但心裡還在互槓。

對我來說，林慶台的霸氣就像真正的莫那・魯道，沒這麼容易能讓他心服口服。於是我先悶住他一段時間，一直不讓他上戲，過了一個月才跟他說要準備上戲。

這次在福壽山，我幫他安排了一場戲，是純粹走路的戲，沒有台詞、不需演技，就只是走

路。可是我一再喊著「NG！」，我甚至打定主意，這一場就算最後沒用也沒關係。

在這裡，我算是給了他一點下馬威。其實他已經走得沒問題了，但我故意不喊OK。我要讓他在現場緊張，要刁難他，讓他多走幾次。我沒有用言語，而是用實際行動讓他覺得：

「哇！沒有這麼好搞、沒有這麼好搞。我連走路都走不好，怎麼辦？」

我認為他可以被要求，因為他的自尊心很強。當我感覺他的自尊心出來後，就刻意給他一些打擊，這樣他下次會更努力讓自己表現更好。

這樣當然也會有抱怨產生。我確實對他特別嚴格，而且除了我，像阿鑾、采儀、郭明正老師都對他特別嚴格。因為他是主角，觀眾的焦點都在他身上。這是一件相當艱鉅的任務，如果沒有龐大的決心和認知，最後只會導致失敗。所以我們要讓他繃得很緊，不敢鬆懈。

當晚的聚餐氣氛還不錯，接近尾聲的時候我也喝得差不多了，可是這時候小竹（曾筱竹，執行製片）卻跟我說要錄一段影片給阿妹的演唱會用。那時已經喝得醉茫茫，還要叫我錄，那我要說什麼呢？雖然還是錄了，但不知道究竟講了什麼，整個腦袋都處於暈眩狀態。

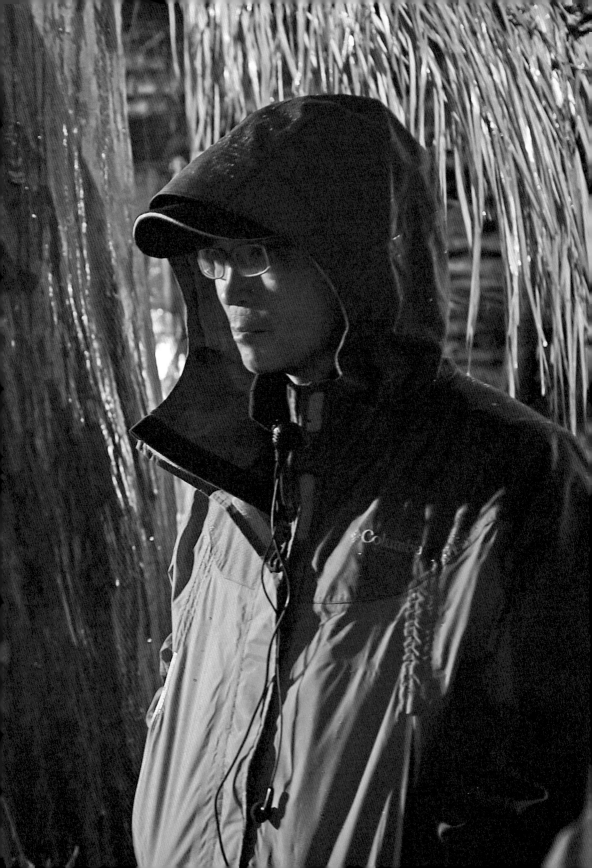

如果這是總數十圈的長跑，
也許現在正跑到第二圈⋯⋯
這時是最痛苦的時候，
只要撐過去，又能繼續呼吸。

拍攝期2

崩潰。

最想死的時候。

本來我都習慣只要有人找我吃飯，我就會去，像六哥（王偉六，場務領班）就常常找我一起出去。不過到後來我都不去了，因為欠人家的薪水，我很尷尬；而且我也不好意思不請客，但是又沒錢。如果是人家請客，我更覺得羞愧；如果各付各的，感覺又很奇怪，所以最後我乾脆自己隨便買碗麵帶回飯店房間吃。

十二月底，又過了一個月，要發薪水了。

因為十月底開拍，大家才一起工作一、兩個月，對公司還沒建立信任感，而且這些人幾乎都是首次合作，不像有些已經合作過的人，他們知道也許會遲一些，但我是不會欠人家的，頂多嘴巴講講、開開玩笑。雖然大多數沒合作過的人，還是會擔心我賴帳。這時的我每天真的不停打電話籌錢，加上志明一直還在努力那些不可能的投資和合拍的事，根本就沒什麼信心去做現金調度。

2009.12.26 > 2010.01.12

雪山坑

「可是不能停！真的不能停！」我一定要撐過去。他們可以不在乎，但我不行。

白天在工作的時候，大家也慢慢建立起默契，而且對於一直有摩擦的動作組也慢慢在改變。真正的麻煩還是錢的問題。不過，在我們不間斷地打電話問候的情況下，還是有幾個人會有意願，雖然有個問題仍讓我感到困擾。

「我們先見面聊聊怎麼樣？」

我不懂，為什麼借個錢就一定要見面聊，聊過之後再跟我說可能沒辦法，這是為什麼？難道不知道我正在拍攝嗎？一天拍下來就已經精疲力盡了，還得花四小時的來回車程，談完回到飯店瞇一下又要出班，他們不覺得這是在虐待我嗎？

「如果你確定可以借我錢，我就回臺北跟你們見面。如果不借，就不要浪費時間了。」

之後我開始亂打電話。只要聽說哪個人可能可以商量，我就直接傳簡訊跟人家說：「您好，我是魏德聖，我是ＸＸＸ介紹的，因為目前碰到一些問題，不知道是否有機會能跟您聊聊有關資金調度方面的事情……」可是我根本不認識人家，人家也不認識我，只不過是朋友認識的人。沒想到我調錢調到這麼不要臉。

那時候真的慌了，心裡有一種很不安的感覺。上個月已經遲了，而且還只給大家半薪，這次如果不能準時付清，我很擔心會出問題。這樣的心情，似乎也反映到拍攝上的不順利，雪山

131

坑這時候常常下雨。

有段時間真的很痛苦，常常必須抉擇。早上起床準備出發到現場，卻發現窗外下著雨。

「要不要拍？要不要拍？」我內心煎熬著。

「好吧，還是去那邊看看。」結果到了現場吃完早餐開始等雨停，就這樣等了一整天沒拍。

隔天起床發現還是繼續下雨。

「今天就撤通告吧，讓大家休息一下，明天再出發。」決定撤通告之後，回房間打算睡個回籠覺，躺了半個小時就是睡不著。一起床要出門走走，竟然出了太陽。

「幹！」超想打人的。雖然我並不是要出太陽，但至少有機會等陰天或用白布遮陽光。為什麼大家不能體諒我的心情？為什麼我要撤通告？因此，後來就算下雨，我也要大家到現場等，真的不行再撤。

天氣愈好我就愈度爛，接著聽說一堆人跑去唱歌，我心裡更悶。

一月一日，正式進入二〇一〇年。雖然是跨年，我們照樣拍攝，沒有休息。這天我看到動作組的梁師傅在現場對每個人用中文說：「新年快樂！」然後擁抱。我看了很羨慕，可以和每個人摟摟抱抱，我都沒有。他每個人都抱過了，髮妝組、化妝組、服裝組，每個都有抱到。

132

拍攝時常遇到下雨，天氣儼然也反映了當時的不順。

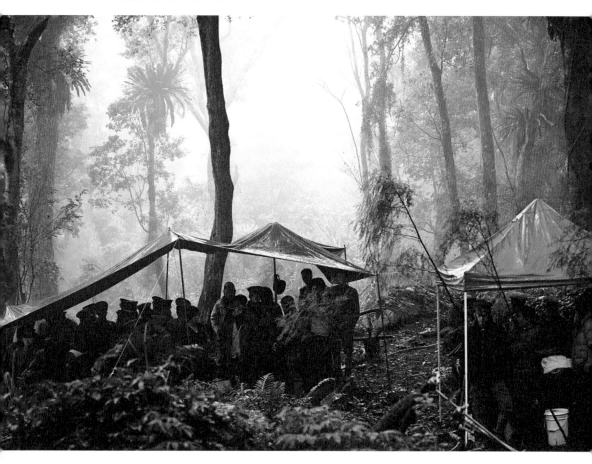

拍攝期 2 —— 最想死的時候

雖然有小小的歡笑聲，但隨即消逝。每次都是一大早的通告時間，甚至連天都還沒亮。我、怡靜、小秦、Yoyo（翁稚晴，場記）四個人走在那條黑黑暗暗的山路，一點聲音都沒有。

「很奇怪，這些人都不會說話嗎？」我邊走邊想，然後邊難過邊寂寞。

「他們都掛了嗎？為什麼只有腳步聲？」每個人都不講話，彼此相隔一段距離，各走各的。

我很想睡覺，也覺得很冷，心裡想著不知等一下天氣如何，會不會發了一堆群眾演員只能乾坐在現場……兩個月的體力與精神消耗，大家也進入撞牆期了。如果這是總數十圈的長跑，也許現在正跑到第二圈……這是最痛苦的時候，只要撐過去，又能繼續呼吸了。

到了一月五日，真的沒有錢可以發薪水，我最擔心的事情還是發生了。工作人員之間開始醞釀小小的罷工潮，當時我已經借錢借到快發瘋，偏偏這時候阿材卻跑來跟我說話。

「導演，真的沒錢了。」我很氣，沒有錢的事需要你來告訴我嗎？我難道不知道現在的情況有多糟嗎？可不可以去想點辦法省點錢，去思考如何做到不浪費，如何讓現金流量做到最少而現場還能照常運作？我知道沒錢，但可不可以不要再跟我重複一遍？我知道的比你更清楚。

然而，發不出薪水是事實，所以燈光組有些反彈。他們堅持如果沒有準時發薪，就立刻走人。當時我請志明特別來現場一趟找他們談。

「錢可能還要延一下。」志明跟我說。

「我撐不住了，你必須跟他們講一下，因為我真的不知道要怎麼說。」於是志明馬上開車到燈光組住宿的飯店，直接與他們對話。我有跟志明說，如果他們堅持要走的話，就讓他們走吧，因為我留不住他們。

結果他們還是走了。

「其實不是錢的問題，是因為……」他們跟志明說了很多原因，但我跟志明說我都不想聽。我沒有怪他們，也沒對他們生氣，只是當下真的覺得有點沒義氣。當然不是說他們有錯，畢竟是我真的沒有達到基本的「準時發薪」。我只是感覺少了些同舟共濟的精神。隔天，只剩阿榮片廠的兩名燈光助理──阿燦（黃俊燦）、阿樺（林志樺）兩個人扛著一堆燈光器材，不停來回走著山路。

這群燈助一走，多少會影響現場的士氣，而且這次在同一個拍攝地點待的時間比較久，感覺大家也開始有不耐煩的情緒跑出來。

有時候為了把燈架高，常常需要搭到十公尺以上的高台。雖然我不確定是不是非要這麼高不可，但是小秦沒說話，就好像真的應該如此。當然效果也是好的，所以那時想說為了品質，大家就辛苦一點。只是相對來說，就要花很久的時間搭設高台，況且是在地面有高低起伏的

135

森林裡。

其實我一直希望能看到所有人互相合作的情景，比如說製片組或導演組會吆喝大家一起幫忙之類的。可是我發現製片組不太敢喊出聲，反而是自己默默在做，當然像這樣以身作則是對的，不過如果再請別組支援會更有力。像是發覺調度有問題或出了狀況，也可以跟副導說一聲：「副導，你可以幫我找幾個人來幫忙嗎？不然會有點來不及……」

副導本身也必須有調度的能力，只是我們的副導還得兼顧拉表（拍攝行程表）、演員排戲、各組溝通等一大堆事情，所以沒辦法顧到這塊，而製片組又習慣自己來。一個人去幫忙只有多一雙手而已，也許只要喊一聲，就可以多十雙手做事，這樣工作進度也會快一些。

可是我們的製片組卻很少這樣做，只是在現場默默地做。這樣不僅會操死自己，然後做得很幹，感覺自己只是來打雜的；但其實現場有很多人可以幫忙，只要敢喊出聲。如果一個人搬東西需要跑十趟，那麼十個人一起搬，就只要一趟。

我覺得臺灣電影最好的傳統就是這種東西，而且這樣我相信這可以讓大家走得更近。

136

初入馬赫坡。

2010.01.20 > 2010.01.25
馬赫坡

為了趕日本演員的檔期，我們一個禮拜轉了三個場景，而這天則是第四個場景——馬赫坡社。這時林慶台也開始上戲了。

他整個狀態還不錯，台詞也背得滿熟的，表演的氣勢挺好，只是得多花一點底片來換取一顆OK鏡頭。

因為他不是演員，所以需要很清楚向他說明要做什麼動作、眼睛看的位置、台詞之間的斷點、說話的語氣等等，也就是說一次做一個動作。不過他也只要台詞和動作到位，整體表演就沒有問題，因為他本身的外型、氣質就是我想像中的莫那‧魯道。除了他，其他每個演員也是愈演愈自然，感覺演員本身就是劇本裡活生生的角色。

一月二十日，我們第一次來到馬赫坡社。

137

第一天就來了個大太陽，而這時拍攝的場次需要陰天。早在前製時期我就跟志明討論過遮陽的問題，因為這裡是一片毫無遮蔽物的大廣場，跟在森林拍攝是不同的，沒有辦法可以在樹木之間用白布遮陽。如果在這裡要遮，就需要吊起足以涵蓋整個廣場的龐大白布。

我實在不希望因為陽光的問題延遲進度，所以就真的幹了。為了吊起大白布，我們搭了好幾落高台，也找來吊車支援。可是說也奇怪，平常感覺沒有風，可是當布一吊起來，風就吹得特別大，大家趕緊把布放下，結果風又停了，我在想也許是因為我們在地上感受不到高處吹的風。當我們再次把白布吊起，「啪！」一聲，白布瞬間被撕裂開來，雖然經過縫合，但一吊上去又會被吹破，三番兩次以後，我就放棄了。

我花了這麼多錢去製作大白布，又花了這麼多時間搭設高台，還把吊車請來，這一切到底是為了什麼？

關於馬赫坡社的搭景，我們花了很多精神、時間、金錢，但也許是因為資金調度的不順利，導致搭景工人常常罷工，連帶下雨就無法開工的天氣因素，使得整個工程進度還是遲了些。

像我們剛進來的時候，地上的土壤都還沒打實，樹木植栽很晚才進部落，所以感覺起來不是這麼自然，部落生活的痕跡還不是很明顯。特別是我們來的第二天就開始下起大雨，雖然剛好可以拍攝雨戲的部分。我們一到現場就發現地上相當泥濘，一雙雨鞋踩在上面，走不到十公尺，每個人的身高就多了十公分；鞋底的泥巴愈墊愈高，收工後處理這些泥巴又挺累人

的。最煩人的就是，一整天穿著雨鞋，長期下來腳臭的狀況愈來愈嚴重，一般人都還可以忍受自己的臭味，可是當臭到連自己都受不了時，你知道那有多臭嗎？

這幾天就這樣白天一直淋著雨，晚上聞著腳臭入眠。可能因為如此讓我的情緒有時會失控，而我記得最清楚的一次，就是在拍攝一位族人少年被日本將軍砍斷手臂時。

因為擔心斷手的機關不能拍太多次，否則會有問題，所以我特別緊繃。當第一次NG，我心想只要再一次就必須OK。當再拍第二次的時候，演員抱著被砍斷的手在地上打滾，而斷手的部分卻一直沒有面向鏡頭，我一氣之下大罵：「你給我轉過來！」這時演員才轉過身來繼續哀嚎哭喊，而且他真的哭了。

拍完以後，因為天氣很冷又下雨，我先讓演員到旁邊飯店洗熱水澡，洗完再回到現場，我們要補收音。那時我看他這麼委屈的樣子，也不知道該說些什麼，真的覺得對他很不好意思。

他其實演得很好，只是在拍的時候，他躺在地上掙扎打滾，我跟他說要演出很痛的樣子，所以他很在意，專心表演手被砍斷的痛苦，卻忘了還有攝影機在拍。他的表演、表情都很到位，可是斷手的部位卻一直被他緊緊壓在懷裡，畫面一直捕捉不到，那時候我又很急，因為天氣太冷，不想讓他再演一次，只要再演一次，就必須把衣服換掉，重新處理斷手機關，然後在低溫的下雨天裡發抖等待至少半小時，所以我下定決心這次是最後一次。但他一直不轉過身，我壓抑不住就直接開罵，於是他馬上轉過來，最後鏡頭也OK，大家終於可以先收

工，可是我卻做錯事了。

我、小湯和幾位工作人員在等他洗完澡，要補收剛剛痛苦呻吟的聲音。他洗完澡走出來，我就先跟他道歉：「對不起，剛剛我比較兇一點，我不應該這樣的……」可是他還是一臉委屈。我當初真的不該這樣衝動。

後來收音的時候，為了準確控制他喊出來的時機，我走到他身旁環抱著他說：「等一下我會比較用力壓你的手，我一壓，你就把台詞說出來。這很快，很快就好了，再忍耐一下。」他說好。結果正式錄音的時候，我一壓他，他眼淚就流了下來，不停流著……我在旁邊覺得心很酸，很不忍心地想著：「為什麼？為什麼我要對一個小孩這樣子呢？」

但我必須說他真的很聰明，不是因為我做錯事才這樣說，他是真的有表演天分。如果我在之前就發現到，他不會只是個戲份很少的斷手少年。

火燒森林。

2010.01.27 > 2010.02.02
雪山坑

又回來雪山坑了。這次決定在這裡把火燒森林的戲拍掉。

火燒森林的戲本來不打算在雪山坑拍，因為擔心有危險。原本預定在林口的一塊私人地拍攝，那邊的地主同意讓我們使用。可是後來想想真的很麻煩，林口那邊的環境、樹種和雪山坑不一樣，要把那邊當作雪山坑的場景真的很怪，而且雪山坑的地形實在太適合了，地勢有高低起伏，整個森林樣貌都很原始。我們和特效組溝通很久要如何兼顧生態與拍攝，達成一定程度的共識後，就決定在雪山坑放手硬幹。

我們還是很擔心，畢竟沒有拍過如此大規模的火燒戲碼，也擔心森林生態會因此受傷害，所以事前大家都戰戰兢兢。我們特別設置水塔在現場附近，剛好這幾天氣候比較潮溼，而且特效組的裝備可以控制火勢大小，這才讓我們稍稍放心一點。

141

真的開始拍攝才發現不是想像中的放火燒森林。特效組在起火的區域用鐵皮將樹幹包起來做保護，利用瓦斯管線在鐵皮上燒，從畫面上看起來像真的著火一樣，而遠景的部分就交由CG組在後期特效補充。至於有些樹幹爆炸的畫面，我們就利用假樹幹搭配一些朽木代替，然後一再與演員確認動線位置，現場四周也準備好消防設備。雖然在現場只是從六、七吋的小螢幕觀看，但整個拍攝畫面還是相當震撼逼真。

在拍完火燒森林的戲後，感覺事情沒有想像中那麼困難。也許我們一開始就把這件事想得太恐怖、太可怕了。

一開始大家都很緊張，當發現沒有這麼嚇人後，氣氛慢慢轉成興奮，人手一台相機不停拍照、攝影。我想說不是有交代大家不准在現場拍照嗎？結果根本沒有執行。

其實我覺得沒關係，只要大家有所節制就好，不要因此對外曝光，拍照也只是件小事。我知道大家都會覺得很新鮮，好像到了遊樂場玩的小孩，拿著相機到處猛拍。對於拍照的心態我其實不太了解，因為我不拍照。

很多人出門都會帶相機，隨時隨地拍照，可是我覺得漂亮的事物就留在自己腦海裡，不要侷限在相片的框架裡。這是好聽的說法，另一種說法就是比較懶，懶得身上帶東帶西。享受就好啦！好看的景象只是被拍下來，不是很浪費嗎？反正拍完了這個就換到下一個。好看的景象，就該多留一些親自感受的時間。

142

終於，雪山坑的惡夢結束。雪山坑的戲份都拍完了！

「終於幹掉了一個場景！」在雪山坑幾乎都是戰鬥場面，非常難搞，而且在經過三個月的拍攝期，總算把一個場景結束掉。雖然還拍不到一半，但也算鬆了一口氣。

那時志明跟我說要在四月底殺青，我認為到五月底前沒辦法，甚至可能要到六月。總之，把雪山坑拍完，就有完成一個階段的感覺。但似乎只是錯覺。

每次轉景前，我都會回到辦公室。我把拍攝順場表貼在辦公室牆上，每拍完一場，就用筆塗掉一場。但不知道為什麼，我們已經拍了好久，卻只塗掉一、兩格？感覺這個月塗掉的格數和上個月差不多？雖然每次在塗的時候，還是很有成就感。

我自己塗會比較有成就感。如果拍了一半，我就先塗一半，可是怡靜他們即便只剩一顆鏡頭沒拍，也不會塗上一筆。看他們的順場表很沒有感覺。

「這場為什麼沒有塗掉？」

「因為還剩一顆鏡頭沒拍。」

「可是，你可以先把它塗掉啊！明明就只剩下一顆鏡頭，為什麼不先把它塗掉？為什麼不先把它塗掉……」

壞人。

第一天先拍攝屬於一八九五年的零碎場次，這時大慶的戲份已經快殺青了。第二天之後逐漸開始真正進入全片主戲，也就是一九三〇年以林慶台為主的場次。

有一次我們要拍攝花岡一郎跑進部落被狗追的畫面，為了讓這些受過訓練的臺灣土狗對一郎表現出兇狠的感覺，所以就讓徐詣帆（飾花岡一郎）穿著戲服一直逗弄這些狗，弄到這些狗會想去追他。

之前這些狗在馬赫坡拍攝時，因為我們的擊發槍「砰！」一聲，害牠們都嚇到躲起來，從此，這些狗一到馬赫坡拍攝現場就會發抖，而當時詣帆好不容易把牠們激到出現兇狠的模樣。

起先我覺得這些狗滿膽小的，所以不會特別覺得危險，結果詣帆跑了第二次就真的被咬傷。我趕緊跑過去看他的傷勢，有個小傷口，巧玲（陳巧玲，隨隊護士）說沒有大礙。

2010.02.05 > 2010.02.11
馬赫坡

「還好嗎？有沒有怎麼樣？如果可以，我們還需要再一次。」我問詣帆自己覺得狀況如何。

他說可以。

也許很多工作人員會覺得我很殘忍，明明知道會受傷，還叫他這樣跑。他們都認為反正不是我在跑，所以我不覺得怎樣。其實我很兩難，不這樣做，效果就是出不來。我們讓他在衣服裡多塞一些毛巾布料防護，而且陰天只有一點點時間，我們必須和時間賽跑。

當我對詣帆說要再拍一次的時候，霈玲（田霈玲，表演老師）在旁邊一直瞪我。我知道她在看我，我故意視而不見，火氣卻慢慢上來。霈玲的眼睛一直沒有從我身上移開，感覺像在對我吼：「你怎麼可以這樣子？你怎麼會叫他再跑一遍？你明知道他受傷了！」

我雖然知道，卻忍著不說話，把視線定在詣帆身上，可是當我起身準備拍攝時，突然忍不住轉身對霈玲大聲說：「你不要看我！」她馬上離開，很生氣地跑到旁邊向其他人抱怨。

那時候我心裡很氣，覺得不需要這麼金枝玉葉吧。就算是受傷，我也先詢問過演員本身的狀況。痛當然會痛，可是需要過度保護到這種程度嗎？只要不讓他做有生命危險的動作就是了。大家都這麼仁慈，好像只有我最殘忍似的。

在做類似判斷的時候，我內心其實壓力很大。我不僅要顧及安全，還得注意時間。要快速、要搶時間拍攝，然後又要安全，所以我必須取其輕。像之前在福壽山拍攝的時候，我在現場

145

看著山壁好像會有落石，於是刻意不在這些區域逗留。假使有落石掉下來，那是有生命危險的，像這部分才是該注意的事，而不是鑽牛角尖在這些輕微的皮肉傷上。

「來吧，壞人就由我來做！」我心想。

這時，林慶台的戲份漸漸開始加重。有一場莫那·魯道和巴萬·那威對談的場次，剛開始莫那的台詞都會卡住，因此我也一直被卡住。我不停在修改他的台詞，修到最後忘記要修戲的部分。這時常常前面十個 Take 都在浪費底片，特別是拍第一顆鏡頭的時候，都是先用底片換一個 OK，然後換鏡位拍攝第二顆鏡頭時，才開始把戲修到正確的方向。不過戲一修正確，台詞就又忘了。

雖然當時我會很氣地想：「為什麼台詞都背不起來？」不過後來想想，林慶台的台詞真的太多了，他又得硬背不是自己的語言，只是那時在趕著拍，才會一直覺得拖拖拉拉。

這場戲就這樣拍了三天，感覺不錯，算是有把戲磨出來，特別是林源傑（飾巴萬·那威）。源傑之前的表演就很不錯，但這時感覺更自然。他完全不怕生，所以這場莫那與巴萬的對手戲，兩位都演得滿好的。

雖然林慶台的台詞一直是個關卡，可是我很高興感受到他的不服輸。有一次，我們轉景到馬赫坡附近的小烏來，拍攝日本警察杉浦調戲依婉的戲，林慶台在那邊演到自己抓狂。

這是好事，那表示他會在意。這一場他要講日文，可是台詞一直卡住不順，最後他自己躲到角落冷靜。

本來演員管理要拿水給他喝，他卻抓狂摔杯水、摔劇本大聲喊著：「不要過來！通通不要過來！」阿彎跑過來要我去安慰他，說他得失心太重；他很自責只是幾句日文都背不起來。

坦白說，那天我也很急，眼看天色就要暗下來了，莫那的台詞又一直沒辦法過關，此外還有狗的部分。我要對族人身邊的臺灣土狗下令，讓牠們能對著日本警察杉浦衝過去。然而，這樣的動線卻做不出來，因為訓練師說，狗的旁邊不能有人，可是狗的旁邊不能有人，我是要怎麼拍？搞到後來，我的聲音愈來愈大。

正在拍攝莫那與巴萬的對手戲。

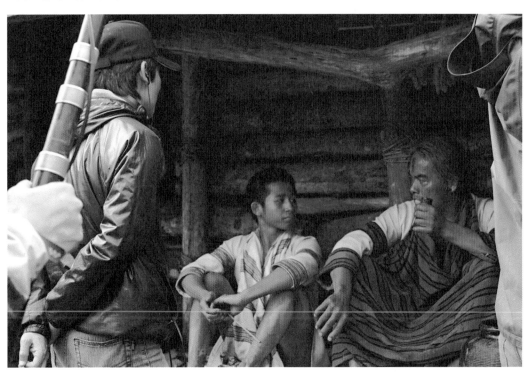

「導演，那個很難。」訓練師對著我說。

「那個一點都不難！」我有點激動地說。

「對你很簡單，對狗很難！」訓練師回我。我很氣，心想訓練這麼久，我只是要牠們衝出來對著特定方向跑都做不到。之後冷靜想想，好像對狗來說真的很難，沒有這麼容易。

這段時期，馬赫坡這裡常常下雨，不過我們就順應天意，把雨戲集中在這時候拍攝。也因為常下雨，地上都是泥巴，非常煩人，甚至連飯店都翻臉，說我們把他們的環境弄得髒兮兮的，最後不讓我們穿鞋進去，要先在外面公廁清洗乾淨才准進飯店。拍戲的人，衛生習慣總是比較差一點。

為了配合拍攝雨戲，也連帶增加很多過場戲。拍這些過場戲的時候總是比較快樂，因為每一場鏡頭數比較少，我只要拍幾顆鏡頭就可以在順場表上劃掉一場，而且可以隨狀況而改變場景；這裡不行，就改到那邊拍，感覺整體進度變得很快。

可是每當拍攝一大場戲的時候就很累人，不僅不能隨意更換場景，而且往往台詞很多，進度會跟著慢下來，尤其是室內戲和夜戲，打光要打很久。等待是一件很累人的事。

放年假的前兩天，我們連續拍了兩天日戲連夜戲。第一天拍了十七個小時，第二天則拍了二十一個小時。

148

最後一天拍得很累，大家前一晚十一點多收工，早上七點就出班，每個人都只睡幾個小時，然後一直拍到凌晨三點還沒拍完。拍夜戲最痛苦的就是等待，每當換一個鏡位，燈光就要跟著重新架設，等到連群眾演員都真的睡著了，不過因為只要收工就放年假，大家還是打起精神繼續工作。

「收工！」這時候已經凌晨四點三十五分。因為之前劇組出過幾次車禍，我擔心這樣熬夜開車會有危險，所以特別請飯店讓我們多睡一晚。不過我一回到飯店，就發現有些工作人員的行李都已經收拾好準備回家了。

「不用這麼趕吧，先睡飽再說啊！」很多人都不聽，堅持要走。我管不了這麼多。我回到房間，一躺在床上就睡著了。結果早上醒來，發現只剩下我跟幾個導演組、製片組的工作人員和司機，其他人半夜都跑光了。

「有這麼急嗎？」我始終想不透。

149

當作另一部電影拍。

這次過年我沒有回臺南，因為覺得很累，想好好地睡覺。這幾天真的是完全休息，老婆帶著小孩回南部，家裡只剩我一個人。過得有些墮落，每天喝酒喝到睡著，睡到自然醒，醒來就看電視，時間到了就邊吃肉邊喝酒，喝醉了就睡覺。整天像行屍走肉般遊蕩，什麼事都不想。反正什麼事都無法解決。

其實在過年前發生了最嚴重的金錢危機。因為過年前有許多前債要清，還有積欠許久的工作人員薪水要付……拍片二十年從來不借錢的志明，終於也開始借錢了。

「如果過年前沒付薪水，不能保證年後會有多少人來開工……」志明也慌了。

「你專心拍片吧！」志明又點起一根菸。

2010.02.19 > 2010.02.27

霧社街

「志明，你要相信一件事情，這是一件好事……上帝會祝福好事，所以不管情況多糟糕，最後一刻一定會解決的。」我說。

「這關如果過了，我就和你一起信上帝。」志明說。

終究錢關只過了一半。沒人敢保證年後開工會有多少工作人員到場。

初五開工。三百多個工作人員，一個都沒少。

第一天我們先到馬赫坡補拍一些簡單的鏡頭，算是給大家收收心。一早我拿出準備好的紅包發給大家，裡面真的有錢，雖然真的非常微薄，但大家應該可以體諒吧。

在臺灣幾乎沒有人拍片拍這麼久，離十月底開拍到現在已經過了快四個月，卻連一半都還沒拍完，甚至可以說不知道終點在哪裡。

「請大家轉換一下心情，把今天當成另外一部電影的開拍。」我邊發紅包邊跟大家聊著。這天依舊拍到太陽下山收工，隔天到霧社街驗景。

二月十九日到林口霧社街驗景的時候，心裡還是有些不踏實。

「怎麼很多地方還沒種草皮？怎麼有些部分還沒完成的感覺……」我有點緊張，不過在現場已經看到搭景組、陳設組不停趕工，也沒什麼好責怪的。誰叫我們的資金一直沒有到位，導

151

拍攝期 2──當作另一部電影拍

致臨時工一直開工、停工、開工、停工，經過半年的做做停停，好不容易做到這步田地，夠辛苦了。我只能在心裡悶著想，如果當初資金能夠到位，讓大家可以很密集地作業，就不會像這樣懶懶散散；這樣子他們很幹，我也很幹。沒辦法，真的就是有很難為的地方。

因為近期都還是雨季，所以怡靜乾脆多排一些雨景的戲。也因為下雨及工程進度的關係，讓霧社街這裡始終有泥巴的問題，而且比馬赫坡更嚴重。因為這裡的排水更糟，不僅更加泥濘，泥土黏性也更強。為了解決這個問題，我們會先在地上鋪上木板，然後撒上乾土，至少讓演員走過去時，腳上的鞋子不會被泥土黏住。

這也讓美術組、搭景組、陳設組相當困擾。大家搭景搭得這麼辛苦，可是拍攝時，當工作人員從室外直接踏進室內，我知道美術組、搭景組、陳設組都在唉唉叫，眼睜睜看著我們踐踏他們的心血結晶。可是為了趕時間，我們又不可能像他們一樣脫鞋進現場，這樣無法做事，所以我也只能說抱歉了。

對於泥巴的問題，製片組買了很多支耙子因應。可是範圍實在太大，每整理一次就要花很多時間，就算清得差不多，雨一開始下，馬上又恢復原狀。我們決定趕緊先買些沙石來鋪，至少撐過這次拍攝，等到轉景時，趁空檔在地上先鋪一層水泥，再鋪一層沙，讓地面不會只有無止盡的泥巴，而且這陣子直到四月都是雨季，如果這個問題沒有解決，只會帶給往後更多麻煩。果然有些錢還是得花。

第一天拍攝，大家光把地上的泥巴刮乾淨就費了一番工夫，等到得差不多時，太陽就出來

……我要的是陰天啊！

等了一陣子，眼看都沒有一朵雲要接近太陽，乾脆先拍室內戲。第一顆鏡頭要拍蘇達（飾花岡二郎）在霧社分室喝水想事情的樣子。

「卡！很好！一次OK！」沒想到蘇達第一次上戲的第一顆鏡頭就很完美。

「導演……對不起，穿幫了。」

「幹！怎麼會穿幫？」

「演員旁邊有一份XX日報忘了收走……」我聽了氣到快中風。

可是在拍第二次、第三次……不知拍了幾次，就是沒有第一次好。

雖然這只是一顆很安靜的鏡頭，沒有台詞，也沒有特殊的表演，但第一個鏡頭就是有情緒，後面幾顆都只有動作，觀眾無法感受到演員心裡的波動。雖然只是一顆不怎麼重要的鏡頭，可是觀眾一看就知道有事要發生了。之後再試了幾次，我決定還是採用第一顆鏡頭，至於穿幫的XX日報，就由後期特效去塗掉。

第二天開始，現場旁邊就堆了很多乾沙，只要有需要就可以馬上鋪

在霧社街拍攝的第一顆鏡頭，就是蘇達飾演的花岡二郎在分室裡思考的這一幕。

到地上。可是不管怎麼鋪，只要一有人過去，乾沙還是會與下面的泥巴混成一塊，所以又得重鋪一次，如此反覆真是又累又煩人。

老實說，我也不知道這樣做正不正確。乾沙鋪上去，人一踩又又攪成一團，然後再鋪一次，又再攪成一團，土愈變愈軟，人就陷愈深。

這個時期，我不知道為什麼就變得很痞。總之就是這樣，遇到一件麻煩就解決一次，再遇到，就再解決而已。大家也悶著不抱怨什麼，感覺漸漸變得麻痺，可是我大概知道之後面會發生什麼事。麻痺，是一種累積，水庫到了累積的臨界點，就要洩洪爆發。

於是我開始有些擔心，也會想說這樣拍攝順序的安排對不對？因為從過年之後，我們要面對一連串重要的主戲，而這時候才開始要面對真正麻煩的事情。

果然，這裡的一切都很麻煩。不是出太陽，要不然就是下雨，偏偏我們要的是陰天。然後聲音的干擾又一直出現，當我喊「Action!」時，附近的鐵工廠就開始發出「鏗鏗！鏘鏘！」聲。等到製片組去協調完後，遠方開始傳來不知道哪邊的廟會在噴鼓吹、放鞭炮。

這邊唯一值得欣慰的就是林口離臺北很近，可以回到自己溫暖的家中睡覺，所以每次收工就只想趕快回家，但也因為這樣，常常收工後就被抓去開會。

美術組總是在我們快收工時出現，跟我說有事要討論。主要是討論其他搭景地，還有搭設吊橋的問題，而吊橋因為有關爆破及後期特效，所以同時也找來韓國組一起討論。

到這個時候了，我們連吊橋要搭在哪裡都不知道，要怎麼拍攝吊橋被炸毀也沒有方向，僅有一個初步的想法，所以討論到最後都會變成有目的、沒結果。

「那好吧，事情就先這樣……」大家還是模模糊糊的，一切都是問號。

「在哪裡拍？」問號。

「什麼時候拍？」問號。

「要怎麼拍？」知道要怎麼拍，可是如何達到可以那樣拍，還是問號。

雖然這時候我們已經在霧社街拍攝，其實搭景組還沒有完工。

霧社街後面有一片櫻花台，後面又有一座公學校，而我們在霧社街拍攝，搭景組的山貓、堆高機等大型機具還在公學校趕工，所以往往當我們要拍的時候，公學校那邊就必須暫時停工以免影響收音。

公學校無法如期完工，直接影響到拍攝期表，可是日本演員的檔期又很死，完全不能動。現在勢必要調整演員的通告時間，不然場景沒有完成，演員來了也沒辦法拍攝，所以七喬八喬，最後還是有位日本演員依然堅持不能動。

那時候常聽到一句話：「我們日本人都是這樣子的。」日本人又怎樣？就一定要這麼死腦筋

155

嗎？一部電影需要這麼多環節互相配合，為什麼一定要這麼死硬？我就不相信日本人在拍片時都可以完全遵照半年前排定的拍攝時間！萬一有一天沒拍怎麼辦？萬一這天下雨怎麼辦？萬一這天發生意外怎麼辦？

「不會，我們從來沒有發生過這種事，從來不會。」我不信，我真的不相信。他們還說很多劇組因為這樣而換演員重新再拍。雖然他們幫了很多忙，可是我很受不了他們的死腦筋。

最後還是束手無策，唯一的解決辦法就是趕搭公學校。本來預計要十五個工作天，現在卻必須在四天內全部完工。搭景組、陳設組根本無法睡覺，日以繼夜不停地衝，而我也趁空檔趕緊與動作組討論公學校大戰的場面。

大家真的都很辛苦，更多的卻是無奈。總歸一句：「就是沒有錢。」

這也是我會這麼痛恨有錢人的原因。你看我們這麼辛苦，又不是在做一件醜惡的事，而我們需要的就只是錢。

雖然不是沒有人借錢給我，可是要向這些人借錢，他們就他媽的意見一堆，一旦我們拿不出錢，工人就馬上停工。我也氣這些工人為什麼這麼現實。工人一停工，工程就無法動作，等到有錢開工，又開始下雨無法工作；等到雨停了，又必須先整理場地才能開工，所以就這樣一直在浪費時間。最後我又氣這些日本演員為什麼這麼死腦筋，連一點變通都不行。不過事情已經發生了，就一關接著一關解決吧。

156

二月二十五日正式進入公學校拍攝。其實公學校還沒有完工，就只能邊彩排邊陳設。這幾天搭景組、陳設組真的整晚沒睡。

因為公學校有很多婦孺的群眾演員，所以動作組梁師傅特別從韓國找來兩位女武行。在這種近身武打的動作場面裡，為了顧慮安全的問題，就會需要很多「假」道具。我們把很多刀、矛、刺刀等武器做成軟的或有伸縮性，只是做這些道具需要花很多時間，而且很貴，特別是糖玻璃。我不知道為什麼臺灣的糖玻璃那麼貴，一塊小小的糖玻璃需要兩、三千元。

有時當我看著工作人員在安裝糖玻璃時破掉，重新再裝的時候又破一次；然後在拍攝的時候

「啪！啪！啪！」一陣打鬥就破了好幾塊。

「卡！NG，再來一次。」每當如此就要全部重新換掉，然後安裝時又破個幾塊，平均每四塊就會破一塊。

「幹！再給我弄破一塊，我就叫你賠！」心痛啊！

在拍公學校的時候，必須先把日本演員的鏡頭拍掉，可是太陽依舊猛烈無法拍攝。除了陽光的問題，放煙的時候，風大不好掌控煙的位置和濃度，又有一大堆小孩子要趕拍，非常麻煩。這些小孩都是透過學校的支援，必須透過層層關卡的審核才能出校門，所以他們的時間也很死，而且這群小孩就跟天氣一樣難掌控。

公學校大戰是全片的重點動作戲，需要相當多的演員數量來應付這樣的大場面。除了主要演

157

員不算，光群眾演員就有一、兩百人，而這一、兩百人卻是在太陽底下等雲過來。

每天都是這樣，只能趁一早太陽還沒完全冒出頭，就加緊腳步搶拍，等太陽出來後就是等待。可能一整天就這樣趁雲來的短時間內拍幾顆鏡頭，然後太陽快下山時又開始衝刺，衝到完全沒有光線才放棄。

就這樣一直拍到演員檔期的最後一天。我還在煩惱如果真的拍不完，應該怎麼和日本演員協調，結果一走到現場，發現竟然起了大濃霧，完全符合我要的公學校大戰的氛圍，甚至不需要放煙。大家很興奮地衝，就擔心晚一點霧會散掉。

擔心是多餘的。一整天下來都是濃霧，拍攝相當順利，也因此把日本演員的場次順利拍完，終於完成現階段霧社街的部分，準備轉景到馬赫坡。

公學校大戰是需要上百位演員支援的重點戲。

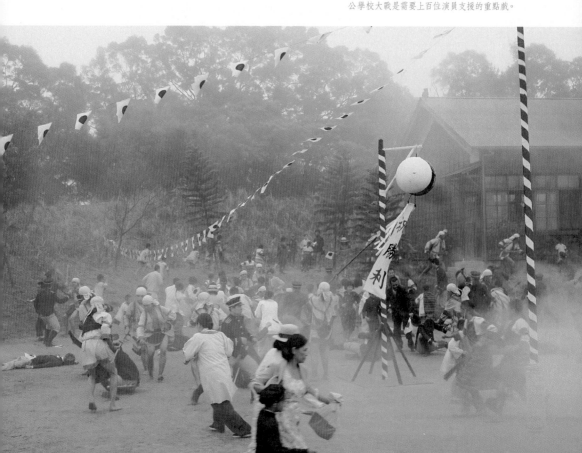

終點呢?

2010.03.01 > 2010.03.07
馬赫坡

轉景到馬赫坡之前，我先到龜山一趟。我們在龜山找到「正確」的地方可以當作屯巴拉社，同時也可以作為其他需要搭建的場景。

原本之前在龜山就已經找到適合的位置，當時都和地主談定了，正要開始動工的時候，才發現搭景那塊地竟然屬於別的地主。經過不斷溝通，對方就是不願意租給我們，所以只好在屬於原本那位地主的土地中再尋找另一塊適合的地方。

原本挑選的搭景地，地形真的很特殊，很符合我們原先的構想，所以才一而再地拜訪地主，可是他說不借就不借，除了變更土地使用有一定程度的麻煩外，主要就是有遺產稅的問題，而那需要多繳幾千萬的稅金給政府。

要在臺灣搭設場景，永遠搞不懂為什麼有這麼多雞毛蒜皮的事情要處理。明明只是臨時性的

159

東西，拍完就要撤掉，可是條件就是一大堆，有時候還會碰到壞人想揩油，不然就是給再多錢都不肯借。

不過很多時候都是礙於政府的規定。如果要借我們，就要變更土地使用，很可能要另外多繳其他稅金，那幾乎都是幾千萬的金額，而這個部分我們也不可能負擔。就算過了這關，還得配合像水利局、農業局、營建署等機關單位的一堆規則，搞得我們像要經營度假村一樣，太誇張了。弄到最後，好像全臺灣的地都不能搭景，只有有錢人可以蓋大樓。這時候我就會想起很多政府官員在媒體前喊著支持文化創意的嘴臉。

這次的美術組滿特別的，不是我決定要在哪裡，他們就悶著頭在那邊做。他們會先替我找到一些代替方案，想辦法解決可能遇到的問題，最後再交給我評估、決定。

像這次在龜山勘景的時候，他們就建議搭景地旁有個窪地可以搭設吊橋，而我看過後也覺得好像可以，於是他們就提出在窪地的兩側挖土、整地，作為橋梁的基台及我們工作的區域。但我愈聽愈覺得煩躁。

為了搭設吊橋，有很多事前準備工作，我心想真要這樣耗費力氣地搞嗎？其實主要壓力也不是來自於此，那時候的問題並不在於要不要在這裡搭，而是哪來的錢做這件事？而現在又是處於一種沒有錢就沒有人的狀態。討論了這麼多，最後還是被錢卡住。

三月一日，我們又回到馬赫坡。這次先拍一些在婚禮唱歌跳舞的場面，而這時就屬道具組最累，因為群眾演員很多，拍攝範圍又大，還要準備婚禮上吃吃喝喝的食物；一下要弄裝備，一下要煮戲裡要用的食物，所以壓力就跟著增加。不只是道具組，因為接下來都是大場面，所以大家的壓力倍增，開始有崩潰的跡象，並且是一個接著一個。

已經到這個時間，大家開始快被這一連串不可知的未來壓垮，不知道什麼時候才是終點。那很痛苦，不知道什麼時候才是終點。

我們已經籌備、拍攝了快一年，為什麼還看不到終點？原本說六月要拍完，距離現在只剩兩個月了，可是把拍攝期表攤開來看，不管行程排得再怎麼緊湊，排到六月以後還是有一大堆場次沒拍。

接下來的大場面更讓每個人的身體不堪負荷。譬如化妝組每天幫演員塗黑，塗到手部關節都發炎。而且每天都會發生一些鳥事：天氣變化愈來愈大，群眾演員愈來愈難找，當然還有錢的問題。這時候真的很崩潰，很多人開始嘟嚷著想辭職不幹。

阿雄（翁瑞雄，美術道具統籌）首先發難。我和阿雄從《海角七號》就開始合作，甚至搬到新公司時還請他幫我繪製公司牆面。我對他一直很放心，因為我知道他是個會負責的人，所以決定這次交由他負責道具，我沒再擔心過這個部分。

161

162

導演・巴萊

這次來到馬赫坡，我聽說阿雄的脾氣一直處於暴躁的狀態，組員都不太敢接近他，甚至有次拍夜戲的時候，有人看見他一個人獨自坐在角落，手裡不停來回轉動無線電的頻道。因為他們的無線電每轉一個頻道就會有英語發音告知頻道號碼，所以這遠就會聽到⋯⋯「seven、eight、seven、eight⋯⋯」就這樣半個小時，他坐在那邊動也不動。過沒幾天，阿雄就來跟我說他不幹了。

所有職場上都會碰到一種狀況，當有人離職後，就像骨牌效應，會有人陸續倒下。過沒多久，詩婷（黃詩婷，助理導演）也想離開。

崩潰，真的是這幾天最嚴重的問題。因為詩婷本身正義感很重，而且又身處最前線，常常看到很多不公平的事。

「為什麼那個人領的錢比較多，這個人比較少，可是卻更辛苦地工作？這樣對嗎？」她說。

詩婷原本負責公司行政，但我看她適合現場，覺得她有指揮調度的能力，然而在處理行政的時候卻讓我感覺太強勢。強勢不是不好，只是如果在現場的話，那種強勢會變得更有力量，會讓現場像戰場，一直推著大家往前衝，所以我在前製期就跟她溝通。

「我想讓你進導演組。」她考慮很久，最後答應了。

我知道她一開始會沮喪，感覺職位被降下來，但其實不是，那只是把一個坐在辦公室的人調

到現場工作，也許她會覺得少了發言權，可是我知道她只要跑過這一圈，就會明白我為什麼這樣做。她不是沒有拍過片，只是以前都是接收命令做事，但這次在導演組要發號司令，我認為她是可以發號施令的角色。

當阿雄離開後，詩婷常常有很多的不平，可是現在跟我說這些，我真的沒有辦法處理。我真的沒有閒，也沒有錢。我知道很多人都拿很少的錢辛苦做事，我也知道這樣對誰不公平，可是我現在不敢給任何承諾，我真的不敢，因為我沒有籌碼。

我那時有種信念：「愈辛苦的時候，愈是要撐下去。」

「也許你在第一線看到了很多好的事情，也看到很多不好的事，這些事情會讓你自己的內心矛盾。但是，不要因為別人而失敗！你的失敗是因為自己，那沒有關係，可是因為別人太好或不好而讓自己失敗，那就不對了。」我對她說。

我會報恩。

誰好？誰不好？誰有做事？誰沒有做事？我都知道。我有眼睛，我有耳朵，我有腦袋，所以我會看、會聽、會想；只是有些事會放在心裡。現在沒有條件讓我行動，不代表將來沒有。

所以請放心，就忍住最後一關，都已經做到這個地步，就咬牙讓這件事完成，完成以後，絕對不會我吃肉，你們吃骨頭。有肉大家吃，有骨頭大家啃，當只有湯的時候，那就大家一起

喝到飽。

隔了幾天，詩婷發了封簡訊給我。我看了很感動，我就知道她會撐到最後。

這群工作人員真的讓我在痛苦的時候感到欣慰。有些人也許因為壓力而崩潰、消失，可是底下的人會撐住，並且頂上來不讓事情垮掉。

這段在馬赫坡的最後一天，之前就已經連拍好幾天的夜戲，每個人都很累，身體和心理都幾乎瀕臨潰堤。我發現了，卻無法做什麼；怡靜也發現了，她自己花錢請製片組買燒酒雞請大家吃。

我很感動，也很羞愧。像這種事應該是我要做，我覺得很對不起這些導演組的工作人員，平常我都在現場對他們發脾氣，然後當很多工作人員休息時，他們還得在房間拉表，在現場管控，收工後還要安慰那些崩潰的同仁。

感謝我的幸運。

166

霧社事件。

2010.03.11 > 2010.03.21

霧社街

上次在霧社街拍攝，主要是先把日本演員的戲趕完，這次就要繼續完成公學校大戰的殺戮。

真正的麻煩開始了。

一大早準備好，就出大太陽，幾乎沒辦法拍攝。第一天，剛好吳宇森導演來了，因為現場有太陽不能拍，所以志明就請我、小秦和他聊一下戰爭戲的看法與作法。

接連幾天都是一樣的大太陽，反正等待天氣也不是一天、兩天的事了，我們早已習慣。整天能拍的時間頂多是一大早拍到早上八、九點太陽出來，接著就是等，等到下午三、四點以後雲層堆積起來，那時才能開始搶拍，一直拍到太陽下山就收工。

在等待一朵雲到來之前，所有人無所事事。這時支援的群眾演員通常會躲到室內玩耍，而我們看到這種情況卻都覺得很悶。我們開始討論不能一直這樣等下去，假設隔天還是一樣的

167

話，就改到室內拍，如果是陰天，就趕快在戶外搶拍。

隔天一早，到了現場發現是陰天，大家趕緊準備拍攝，沒拍多久卻開始下起雨來。

「靠背！為什麼不是太陽就是下雨？」這是一場很重要的主戲，每次來的群眾演員都是兩、三百人，而這麼一大群人卻只能每天讓他們空等。這樣都是無止盡地在耗費資源。

沒辦法，只好先轉到校長宿舍內拍攝。每逢下雨要拍室內戲就很麻煩。如果進屋內要脫鞋，腳上的襪子會溼掉不舒服；可是如果不脫鞋，現場又會有一堆泥巴腳印，永遠清不乾淨。

在這種狀況下拍攝已經讓人很浮躁，偏偏又有惹人煩的情況出現。有一場戲是要拍萬・那威等一群小孩拿著長矛要刺殺日本老師。這時導演組擔心演員會受傷，要求大家穿護具防身，可是我心想：「我們的道具都是假的，都已經做成軟的，要不然就是伸縮刀，這樣還要防護什麼？時間都不夠了！」我一時氣不過，拿起身邊的竹槍，面對工作人員開始用力往自己肚子上一直捅。

「這樣會怎樣嗎？這樣會怎樣嗎？這樣還要防護個屁啊！肚子繃緊點，這樣刺會有事嗎？」有時候他們防護做到有點過頭。當我這樣做時，身旁的工作人員都不發一語。

「對啦，你們比較善良，我比較殘忍啦。」

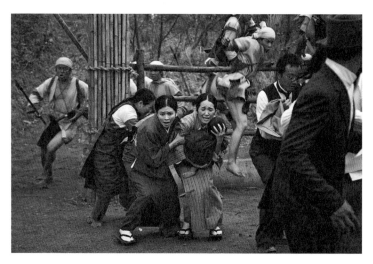

徐若瑄（飾高山初子，中左）與羅美玲（飾川野花子，中右）在公學校大戰的賣力演出。

田中千繪（左二）在劇中飾演日本警官小島源治的妻子。

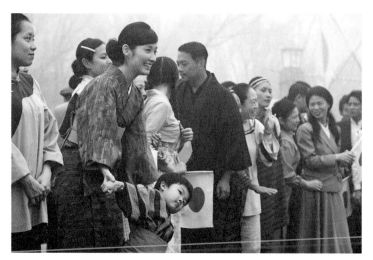

三月十四日這天就厲害了，整天都是陰天。因為機會難得，不得不搶拍，而且主要演員都到了，像徐若瑄（飾高山初子）、羅美玲（飾川野花子）、田中千繪（飾小島源治之妻）等等。我們分成 A Cam、B Cam 兩組人馬開始衝。這天拍了很多很有用的鏡頭。

因為分成兩組拍攝，其他各組也要分成兩組個別工作，不過我們的場記只有一位，所以常常要請製片支援。這樣就讓各組人力都有些吃緊，需要不停在兩機之間來來回回。此外，打殺殺的戲又會讓道具、服裝常常毀壞、破損，造型組還要顧及所有演員的髮型、化妝，大家都累壞了。但這是很難得的一次機會，所以大家也都沒什麼脾氣，衝得很心甘情願。

接下來，持續幾天都是「好天氣」，拍得還滿快樂的。

這一整場戰鬥戲很長，除了死亡人數最多的公學校大戰，還有像霧社街的獵殺、切斷各處駐在所對外連繫、人止關的埋伏等等，很多條戰鬥的線都串連成一大場戲。從第一發槍聲響起到戰鬥結尾，至少有十五分鐘的時間。如果觀眾坐在戲院看的只是長時間沒有節制的殺戮，一定會感到乏味，所以在這其中必須有些符號出現，要讓觀眾有休息的符號，要不然整場下來的重量會把觀眾壓到喘不過氣來；那不是震撼，而是疲累。

歷史記錄中，莫那·魯道是帶著老人隊攻打霧社街，而他的小兒子巴索·莫那（李世嘉飾演）則是帶領年輕人進攻公學校。不過畢竟最大的戰場在公學校，如果沒有讓莫那·魯道出現在公學校的話，會讓人感覺主角沒參與霧社事件，只是在霧社街打打殺殺而已。因此我刻意在劇本中安排莫那·魯道雖然與老人隊在霧社街獵殺，可是他的第一個動作是與花岡二郎呼應，衝到霧社分室槍械彈藥庫搶槍。一個老頭目揹著一堆槍和彈藥，一路衝到公學校支援那些年輕人。

因為日本人將主要的戰力都放在公學校，那裡聚集了大部分的警察、男人，所以他擔心年輕人那邊會有狀況，因此不顧一切地往公學校衝。而我在安排這條路線的時候，要怎麼在這裡安插

170

符號出現？

霧社事件的季節是屬於秋末，那時櫻花樹上的葉子都已飄落，只剩空蕩蕩的樹枝等待春天的櫻花盛開。當莫那‧魯道跑過櫻花台的時候，不小心看見一朵櫻花開了。整片櫻花林，只有一朵櫻花綻放。

這朵櫻花代表什麼意義？對我來講，完全不重要。我只是要他抬頭的時候，不小心看見只有一朵櫻花開，只要這種感覺就好。我甚至不知道自己要傳達什麼，可是我知道這種對應是有感覺的。

我設定這整段戲的氛圍是在一場大濃霧中，只有這樣才更能顯現陰謀的成分，也可以減緩暴戾血腥的層面。你說這是一場「大戰」嗎？其實不然，要把它想像成獵人與獵物的關係。這是一場狩獵，獵人是賽德克族人，獵物是這些日本人。

另外還有一個符號。我安排當小島源治（安藤政信飾演）的妻子被殺的時候，身在屯巴拉社的小島源治感應到不對勁。於是他走到外面查看，整個部落都安安靜靜的，然而，這時卻開始下雪。

但十五分鐘以上的時間還是很長，除此之外還能有什麼元素？

吳宇森導演曾經建議我：「要不要試著安排賽德克族的祖靈出現在公學校的會場？」我想一

171

想，這樣也不錯。在殺戮的場面，如果有祖靈在其中遊走，看著這些孩子，不必有責怪的眼神，也沒有讚美的神情，就只是很平靜地走著。這也是可以讓人很有感覺的畫面。

因為是賽德克族的祖靈，所以我向郭明正老師提了一個想法。

「郭老師，不知道能不能請清流部落的老人家來扮演這些祖靈？」郭老師很同意這個作法，卻不敢跟我保證，所以他趕緊先回部落詢問意見。

隔天，當然曾秋勝老師來了，因為他飾演莫那‧魯道早已戰死的父親──魯道‧鹿黑。除了曾老師一家之外，我不確定是不是還有其他族人，可能他們心裡還是有些疙瘩吧。說實話，我也不知道真正的原因，只是覺得有些可惜。

在拍攝千繪的時候，我印象非常深刻。

當她要演被殺的時候，我不知道那個房間是真有那個氣氛還是怎樣，她一走進房間就哭了，而那種哭泣是真的在害怕。她是真的一到那個空間就開始害怕。房間低低矮矮，外面剛好又下著雨，整個環境溼溼黏黏。飾演小島源治兒子的兩位小朋友開拍前本來還嘻嘻哈哈，可是一走進房間就跟著哭了起來。我想這裡可能真的有那種氣氛存在吧。

我常跟朋友說：「這部戲裡，有很多外部環境的影響，轉變成演員內心的真實情緒。」

有時我常覺得也許我們都知道這個事件，也知道這場戲要做什麼，但仍可能因此感到緊張和不安，再配合逼真的環境與氛圍，會讓人錯覺這一切都真的要發生了。

然而這個環境的確太陰森了，也不知道為什麼，我就是選在這種地方拍攝。一群大人因為環境感到害怕，小孩子再進去的時候，感受到環境和大人們的不對勁，也跟著害怕起來。最後，那場戲拍得滿逼真的，很多女人和小孩都真的哭了。

另外最特別的是，負責殺他們的族人竟是巴萬．那威等一群族人小孩。他們演得很好，光是站在那邊就真的會讓這群女人害怕。你會覺得他們根本不是小孩。

這幾天還滿順利的，天氣都很幫忙，所以我們也就持續雙機拍攝。這時候與動作組已經有不錯的合作默契，他們很清楚我要什麼，只是還無法拿捏界線在哪裡。所以他們會先排戲讓我確認，只要我覺得沒問題就直接拍。我也不管了，我安心放給他們。

我這邊是拍攝主要演員的戲劇部分，並配合動作組的師傅安排武打場面做背景，而另外一機就由動作組主導，以單純的打鬥戲為主，打得精采即可。拍得累，可是很值得。好不容易一天之內可以拍到這麼多顆鏡頭，但是小孩子的問題一樣難搞。

因為這一場的小孩演員特別多，然而那些飾演老師的群眾演員，很多都跟著我們幾乎快半年了，只要發他們通告就會出現。當小孩子調皮、不聽話的時候，他們就像真的老師一樣，主

動幫忙帶這些小演員，同時協助導演組的調度。真的非常感謝他們，感覺上，這樣就是革命的情感，一群人在幫忙，一群人在做事，大家都是完全投入。

可能是前幾天大家都等太久，所以投入得特別快速，而且非常甘願。

三月十九日，這天剛好是徐若瑄的生日。原本製片組設計一個劇情要我配合，可是我不要。因為那會讓我看起來像白痴。

於是他們問我要怎麼辦。我說：「不然就把蛋糕放在她要避難的倉庫，把門關好。等一下我叫她試戲，讓她自己開門看到蛋糕。」後來等大家準備好後，我就請徐若瑄過來現場。

「等一下假設你是第一個要躲進倉庫的人，你先假裝看一下倉庫裡面，然後把門打開。」我對著單純的徐若瑄說。

「先看一下，再打開……」她很疑惑地看著我，我點點頭。

「可是導演，剛剛好像不是這樣演的耶……」我說沒關係，只是先看一下這樣感覺如何。接著她沒多說什麼，直接配合演出了。就這樣，她自己看見倉庫裡的驚喜，大家也圍著她唱生日快樂歌。

「很奇怪，我以前不知道徐若瑄那麼有名。我知道她有名，可是不知道『那麼』有名。」這是當我看見那群族人非常瘋狂迷她的時候突然有的感想。

這天下午要用 Wire Cam 拍攝莫那‧魯道從霧社分室揹槍出來的畫面。我們在霧社街兩端用吊車架起長距離的鋼索走道，而上面則是坐著小江（江申豐，攝影師）和攝影機。

架得滿辛苦，拍得滿辛苦，可是畫面卻用得很短……感覺有點好笑。但這也是看到大家第一次這麼緊張，而且這時候太陽跑出來了，大家就準備好等雲過來。當雲一遮住陽光，可能只有十分鐘的時間可以拍攝。

「好！回原位再一次！」拍完後我又喊：「好！再一次！」時間內不停反覆動作。

每一次，都是一堆人拉著鋼索在跑，讓小江坐在上面移動拍攝。也許是因為第一次這樣拍攝，大家顯得滿亢奮的。看到大家如此，我也會跟著高興起來，雖然他們的亢奮對我來說沒有道理，因為我知道這顆鏡頭只是短短幾秒，可是為什麼會這麼高興？

這場戲的小孩演員特別多，有時活潑可愛，有時也有點難搞。

175

三月二十一日，不知道這天在世界上是不是出了什麼事，一整天狂風大作，不僅把窗戶吹破，還把燈架吹倒、帳篷吹翻……然後是陰天沒錯，卻依然有陽光。天空雖像披上薄如宣紙的雲層，就是擋不住太陽；要說晴空萬里也不是，總之就是無法拍攝，又像之前一整天的等待。中午的時候，羅美玲看我一個人很無助地坐在角落吃便當，走過來跟我說話。

「導演，你還好嗎？」她說。

「還好，可以叫你們祖靈給我一個真正的陰天吧。」我回答，她笑笑的。羅美玲已經來了好幾次，可是一直沒拍到她，我都對此感到不好意思了，她卻還跑過來安慰我，我實在不知道要怎麼面對她。依照慣例，下午三、四點開始有雲層堆積的時候，我們開始把這階段的場次趕完，因為明天之後又要暫時回到馬赫坡。

最後，羅美玲只差一顆鏡頭沒拍完，所以下次還要再發她通告，只為了一顆鏡頭。

176

馬赫坡第一階段，結束。

2010.03.24 > 2010.03.29
馬赫坡

一場永遠拍不完的戲。這一場戲是要拍莫那‧魯道叫花岡一郎隔天一起參與起義。原本花岡一郎是來部落找莫那，問他為什麼要起義，然後就被達多‧莫那（田駿飾演）與巴索‧莫那圍剿，差點被殺人滅口。

這場戲真的拍了好久。本來我很氣飾演莫那的林慶台。

「詞背這麼久都背不起來！」說實話，要是我來背，我一句都背不起來。那場戲的確很難演，而且又必須背一大串台詞。因為他是泰雅族人，對於這些賽德克語是要硬背下來，所以他真的背到快發瘋。這場戲已經剩下沒幾顆鏡頭，無論如何，這次一定要把它拍掉。這兩個月間已經進出馬赫坡三次，我實在不知道這場戲剪出來的效果到底如何。

這天我們很早就收工了，因為要留一些時間給搭景組和陳設組改景，隔天開始就要放火燒掉

177

馬赫坡。在這之前，我也針對火燒部落的部分找來動作組、特效組、美術組一同討論溝通要如何操作。

我還是對此感到不安，雖然提早收工，仍然留在現場到處走來走去。

「明天這裡就要燒掉了，再過幾天莫那家就要炸掉了……」想到這裡，心中有點怪。我看有些人好像會捨不得，一直和部落合照留念。

隔天一切準備就緒，開始拍攝火燒的場面。我看到郭老師站在旁邊看著被燒掉的部落。

「郭老師，你會很捨不得嗎？」郭老師看看我沒有回答。

「這沒有辦法啊。還是要燒、要炸，戲劇就是這樣。」郭老師聽著我說，也微微點頭。

「嗯……這也是沒辦法的事情，就這樣子……」他說完後就靜靜看著特效組燒房子，而我沒多說什麼，轉身繼續做我的事。

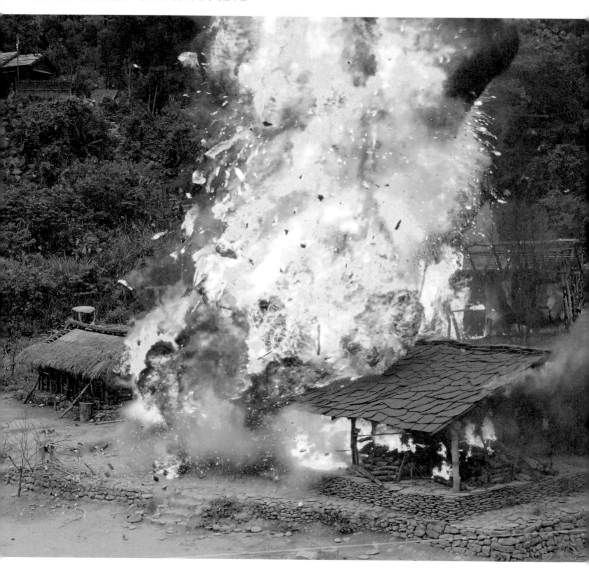

179

拍攝期 2 —— 馬赫坡第一階段，結束

這時劇組之間都很熟悉了，大家也很容易打成一片，甚至連郭老師都會被虧。我記得之前郭老師生日時，一群族人演員圍著他唱生日快樂歌。我想郭老師應該在這裡有找到一些重要的東西，這在生命中一定有份特殊的意義。

不過老實說，我是真的一點點捨不得的心情都沒有。

我在現場只會想著，是不是還有什麼沒拍到？有沒有要補鏡頭的地方？我一直跟怡靜再三確認。「真的都沒有缺了嗎？確定的話就真的要燒了。」

只要燒了、炸了，就代表有一大段的戲結束了，接下來就可以邁向另一個階段。我只希望這件事趕快完成。

火燒部落的最後一顆鏡頭是要拍莫那家大爆炸的畫面。在拍攝前幾天，因為需要大規模改景，必須把原本莫那家屋頂的石板換成爆破用的假石板，以及周邊的安全維護，於是我們藉這段時間到小烏來拍攝竹便橋的部分。

竹便橋是從前族人渡河的交通要道。我想說只是用竹子搭建，應該不會太貴，所以就不囉唆要實搭一座出來。但很誇張的是，當美術組找了廠商估價，費用竟然要幾十萬新台幣。

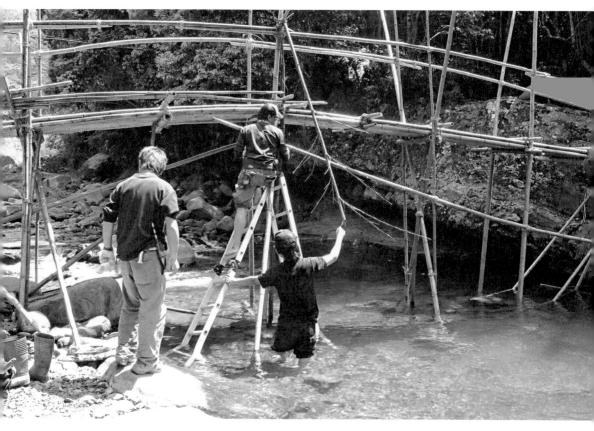

請原住民用傳統方法搭設的竹便橋，堅固、好用又不貴。

拍攝期 2 —— 馬赫坡第一階段，結束

「靠背！竹便橋這樣用竹子搭一搭也要幾十萬？」他們說為了安全，所以要先做水泥柱穩固橋身，然後再將水泥柱用竹片包裹掩飾。

可是我愈想愈不對。竹便橋不就是從前的人實際在走的橋嗎？而竹子本身有韌性、彈性，為什麼還要做水泥柱？當時直接用竹子搭起來也可以走好幾個人，為什麼現在不行？不知道是日本人做事比較小心，還是被包商開了高價。後來小翁（翁定洋，第二搭景組組長）找了當地原住民討論，結果直接用傳統的方式搭建，做到好不到五萬元。一座竹便橋堅固又好用，味道又對。

花了兩天同時拍攝竹便橋及改景，三月二十九日就要把莫那家引爆了。

當要炸掉莫那家的時候，有一半的人還是會捨不得，可是另外一半的人卻很興奮，開始拿著相機在各處與各個角度捕捉大爆炸的畫面。

「碰！」一聲巨響，火雲衝到好幾層樓高。我心裡想著：「終於結束了。」

因為沒有錢。

2010.04.01 > 2010.04.08

明池

本來在福壽山拍攝時，要直接轉景到明池，可是當時是十二月，又遇到寒流，我發現明池的氣溫不到十度，如果這個時間去拍下雨的戲，可能會有些危險，於是就取消了，一直延到四月才進明池拍。

我們先到神木區拍攝。因為是第一天到，所以很多設備還沒完全到位。在那邊下器材沒那麼容易，還是需要架設流籠幫忙運送器材到拍攝現場，像一些大型燈具、雨戲需要的水塔、下雨特效器材等，然後也要自行接上水管把水源引到水塔儲備。

每次我們轉景的第一天都算暖身，轉景相對來說比較累人，所以大家比較散漫一點。有些設備還沒進場，有的人在搬運過程中會想說別人還沒弄好，因此動作就慢了下來。

雖然第一天出太陽需要等雲來，可是氣溫還算適宜，不過第二天的氣溫驟降。四月有寒流來

巨大的倒木剛好設計來作為襲擊日軍的埋伏點。

襲。這時出現了很典型的山區氣候，早上狀況比較好，可是過中午後開始慢慢起霧，氣溫漸漸變低。

這邊神木區的倒木都很巨大，配合原始的生態架構成具有層次感的天然地形，所以我們可以設計演員在倒木上奔跑，或是藉機埋伏在上面對日軍發動攻擊。可是拍到一半我很火大，這時我們正在拍泰牧・摩那（林孟君飾演）襲擊日軍的場次。

「幹！沒子彈？子彈在哪？」後來製片組跟我說沒錢買。我聽到真是一肚子火，一直都在拍的東西、一直都需要的東西，現在才跟我說沒錢買。

「沒子彈要我拍什麼？」他們竟然反而跟我說子彈不要用太兇。我想開槍就是開槍，不行的鏡頭就是要再拍一次，這要我怎麼評估用量？可是為什麼就不去買子彈呢？因為沒有錢。

我最討厭聽到別人跟我說：「因為沒有錢。」

沒有錢也是要用到啊！這是現場一定會用到的東西，難道這樣就叫我不拍了嗎？既然沒有錢何必發通告？為什麼要把沒有錢當藉口呢？沒有錢為什麼不早講？現在正在拍了才跟我說沒有錢買子彈。

「當時有講……」製片組被我罵到頭低低的。我火氣更大，問他是跟誰講？有讓我知道這件事嗎？副導知不知道？如果知道了還要拍這一場嗎？為什麼到最後一刻才跟我說？為什麼之

前都瞞著我？

為什麼有錢人都那麼討人厭？

每次都是這種很鳥的原因，可是又不能再多說什麼，因為就真的沒有錢。我只是很氣為什麼沒有及時向導演組回報狀況，甚至到現在才跟我說子彈申請需要兩個禮拜，那我這段時間要拍什麼？

四月三日，拍攝雨戲的器材都準備好了，這時候我真的滿緊張的。這場戲是媽媽和小孩訣別的重點場次，需要擁有感動觀眾的能量，只要一不小心就拍壞，偏偏又是一場絕對不能拍壞的戲，演員的表演一定要很完美。

當初在寫劇本時，就考慮到假使由素人演出會無法達到訣別時的悲戚，因為我要每個演員都能哭出來。即便有人可以做到，也不代表全部都能，戲中的五位小孩只要有一個沒有情緒，整場戲就會完蛋；而一群婦人只要有一個人沒有感受，那整場戲就會無關緊要。

所以我安排這場戲在下雨。雨水打在臉上，讓每個人變成一種溼淋淋的落魄，讓觀眾也有誤認是淚水的錯覺，用這樣的氣氛把哀傷彌補回來。我就用這種取巧的方式去拍攝，也因為這樣的安排，讓拍攝的執行相當困難。

訣別這場戲的雨水，不僅解決了情緒是否到位的問題，也增添了哀傷的氛圍。

186

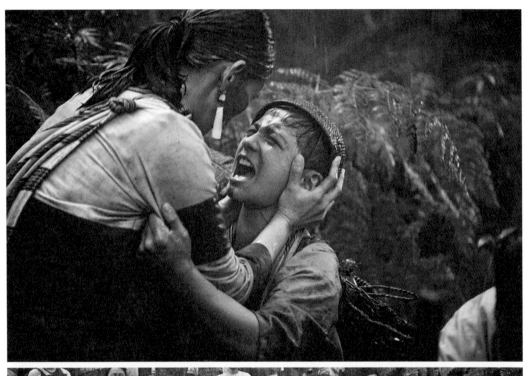

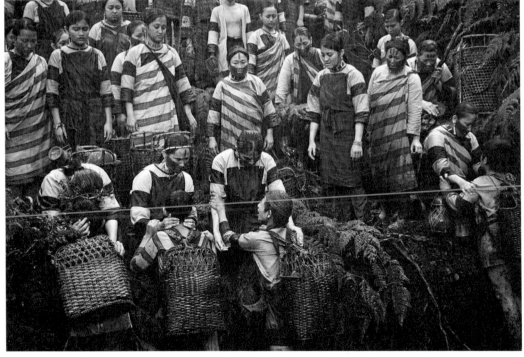

拍攝期 2 —— 因為沒有錢

當時天氣非常冷，要在這種溫度下控制這些婦孺演員的表演，我自己的心腸要變得狠一些。我必須鐵著心讓他們保持情緒，在寒流中淋一整天雨。

為了讓演員保暖，我們特別向飯店借了兩台戶外保暖爐，讓他們可以在休息的時候取得暫時的暖和。可是我很矛盾。每到休息時間，他們就一群人跑到暖爐旁，現場準備好再請他們移動。如果只是將機位挪移一點點，又擔心他們從現場到暖爐之間的來回花太多時間；不讓他們這樣，又怕他們身體承受不住。我心裡仍希望能不休息趕快拍完，長痛不如短痛；可是這樣好像太殘忍，於是我就這樣一直猶豫不決。

這些演員其實讓我很感動，他們一句怨言都沒有。當他們真的冷到受不了，就開始唱起聖歌讚美上帝。現場每個人都很心疼他們，只要一有短暫的休息時刻，工作人員就趕緊把弄熱的毛巾讓演員披上，可是連續幾次拍攝下來，都變成溼毛巾了，演員依舊會不舒服。因為鏡頭很多，他們受凍三天才把這場拍攝完畢。

在神木區的最後一個鏡頭是拍最後戰士上吊的戲。這場我拍得不是很滿意。這是第一次拍攝上吊的戲，因為只用單條鋼絲讓演員垂掛在樹上，導致姿勢變得很不自然，演員的屁股會微微上翹，身體無法完全垂直向下，所以最後只能讓後期特效修飾角度。

隔天雖然同樣在明池，但是轉景到遊樂區旁的另一處場景。聽說這裡是場景組不小心找到的地方，我第一次去勘景時就覺得這裡很屌。這裡有一股莫名陰森的感覺，好像待久一點就會

讓人想要上吊。

可是現場依舊很難操作，因為它在山區唯一對外通路的省道旁，車輛來來往往，而這時又常常需要大型吊車掛燈，不然就是要水車支援雨戲，加上我們本身工作車就很多，會停靠在路旁上下拍攝器材，所以還得實施交通管制才有辦法讓車流順暢通行，以致產生許多麻煩。

不過在拍攝這些婦女、小孩時，有些令人感動的過程。我記得在拍婦女上吊時，有位叫加恩的小女孩，長得真的很可愛，卻一直不願意「假裝」上吊。

「那不然讓我們一起禱告，慈愛的天父啊……」媽媽帶著女兒彎曲著身子低頭默許，雨聲蓋過禱告的音量讓我們聽不清楚內容，可是這樣的畫面真的會讓人動容。禱告後，女孩終於點頭願意，但還是經不起害怕而哭了起來。沒關係，這樣反而更有氣氛。

PS. 我想起來還欠她一份兒童餐！

189

每個人都熬過了崩潰期，
有種重新開始的感覺……
這段時間，有著明顯的進度，
我想著這次無論如何，
都要把它拍完！

星光雲集。

2010.04.09 > 2010.04.24
霧社街

明池還沒有拍完，卻因為天氣和演員檔期的關係，我們決定先回臺北拍攝霧社街。在霧社街拍攝時，常常是星光雲集。

這次先拍攝詣帆、蘇達在武德殿練柔道的場次。他們的演技我始終很放心，就連徐若瑄有次看到蘇達的演出都稱讚說：「導演，我老公演得很好耶。」這次他們的表現也很讓人讚賞，把受過日本教育薰陶的賽德克族人交雜的矛盾情緒詮釋得很入味。

接著幾天，我們依舊看天吃飯，出太陽就往室內拍攝，陰天就轉到戶外拍一些公學校大戰的過場戲。只不過，鳥事還是照常一堆，像是沒有子彈而必須讓演員假裝開槍，再用後期補加火光效果，或者是莫那・魯道的台詞又多又難背，好不容易林慶台將台詞唸順了，太陽卻跟著出來，而等到有雲遮住陽光可以拍的時候，台詞又卡住了……就這樣不停反反覆覆，光拍這場就花了兩、三天。

192

導演・巴萊

直到四月十六日，原本要補拍中年莫那的幾顆鏡頭，因為下雨而作罷，改轉到室內補拍鎌田彌彥將軍帶著大軍到達霧社街，然後在霧社分室與軍警官說話的戲。我之前也沒見過他，剛好現場在等雲來，所以就抽空和他聊，同時聊了一下我的想法，順便排一下戲。其實每次碰到這些明星，我就變得很緊張，心裡會想著他們是怎樣看我的。

我感覺他是一位人很好的老先生。在聊天的時候還沒有特別的想法，可是當這天拍攝完後，他透過翻譯跟我說：「我覺得你們很不錯。我想這部片應該可以當作退休前的代表作。」

他很高興，因為在日本不太允許演員有太多自己的空間，可是來到這裡卻很自由。我會跟他溝通這場戲的內容和我的想法，接著看他怎麼演，我機器就怎麼跟，以演員本身為主。當然有些戲還是得照著我的設定走。他演得很不錯，也演得很賣力，我知道他演得滿爽的。他爽我也爽，我也很有成就感。

除了鎌田將軍，這幾天我們也一併拍攝江川博道（春田純一飾演）、佐塚愛祐（木村祐一飾演）的場次。其實他們都不像我們以為的難搞、大牌，當然他們是很嚴謹地看待演戲這件事，不過本人都算隨和，反而有些是經紀公司比較硬。聽說日本都是如此，就像之前遇到檔期的問題，無法變通，我喬檔期時還被負責日本明星選角的小坂史子老師抱怨了好幾次。可是真的沒辦法，環境這麼多變，這要我怎麼說呢？

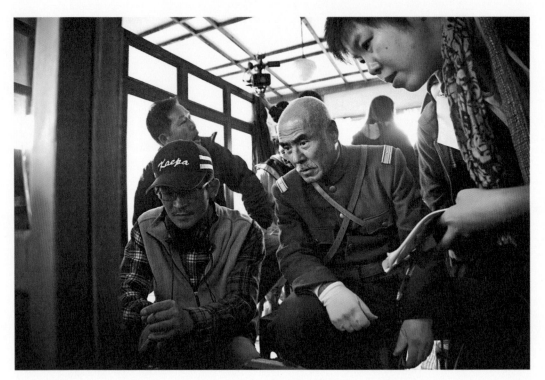

日本影星河原さぶ（中）飾演鎌田彌彦將軍。

四月十九日，溫嵐（飾馬紅‧莫那）來了。我很喜歡她在這裡的一顆鏡頭，很簡單的一顆鏡頭。馬紅一個人躺在醫護室的病床上昏迷，當她睜開眼睛醒來看見「保護番收容所」的招牌，眼淚就流了下來。之前溫嵐的表演都還好，雖然不差，但也沒看到特別之處，但這場戲卻讓我突然感到驚豔。

無論是眼淚流下的時間點，還是表情的反應都非常好。我原本還擔心她最後與達多‧莫那在馬赫坡部落相遇的那場對手戲不知能不能演好，可是這天我看到她的表現就有點放心。

這場戲我用慢動作拍。醫護室裡都是日本兵，只有馬紅一個穿著族服的女人靜靜躺在床上。她醒來的時候，所有一切都是慢動作，鏡頭也慢慢移動。那種衝突性，那種已經求死卻被救活的心情，讓人看了都會跟著她又氣又難過。

為了趕鎌田將軍的檔期，我們轉景到馬赫坡拍攝一天。我們要拍鎌田將軍與賽德克族人在馬赫坡吊橋兩邊對峙的場面。原本應該要在吊橋另一側拍攝日軍的部分，卻因為缺少腹地，只好利用拍攝角度去混淆觀眾的視覺，其實，兩邊的對峙是在同一邊拍攝的。

隔天回到霧社街拍攝徐若瑄的部分。這場是另外加的戲，本來這場沒有徐若瑄的戲份，但之後我仔細想過，如果當花岡二郎自殺後她就再也沒出現，這樣感覺也不對，應該要交代一下初子之後存活下來的事，所以就臨時把她找來拍攝這場族人被集中到收容所的場次。她也很配合我們，而且那時她已經在拍電影《茱麗葉》了。

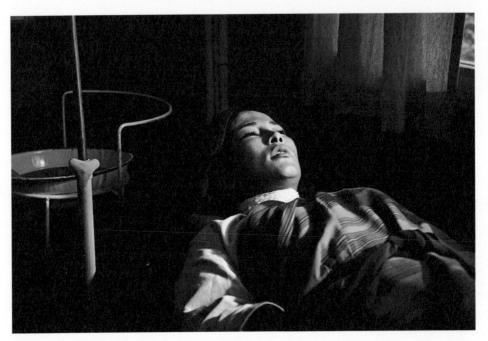

這場醫護室的戲，溫嵐將馬紅求死卻被救活的無奈心情表現得很動人。

在拍攝的時候，我從監視的小螢幕裡發現她走路好像一跛一跛的。

「哼唉，啊怎麼走路變成跛腳⋯⋯」我在螢幕前默默碎唸，之後我走到徐若瑄身邊。

「你⋯⋯現在不是在演《茱麗葉》喔。」因為她在《茱麗葉》裡演一個跛腳的女生。

四月二十四日，拍攝公學校大戰剩下幾顆沒拍完的鏡頭，最主要就是羅美玲的一顆鏡頭。上次在霧社街，她就只差一顆鏡頭沒拍。當羅美玲來到現場，我一直跟她說抱歉，明明只差一顆鏡頭，天氣就是不幫忙。雖然她說沒關係，我還是覺得很不好意思，畢竟她是個明星，竟然發她通告只為了拍一顆鏡頭。

至少公學校大戰終於在這天拍完了。就在這時候，韓國組開始出現情緒反彈，因為我們一直沒付他們的第二期款。

三天。

2010.04.27 > 2010.04.29
明池

這次要來補拍上次沒拍完的上吊戲。收工時已經是晚上十點，當我們發通告的時候，韓國組突然說要罷工，因為他們都沒領到錢。晚上十一點，我和韓國製片在飯店談判。

其實我一收工就開始打電話借錢，那時真的被逼到快不行，不管怎樣就是借不到，同一時間，韓國製片找我溝通一些事，我們一坐下馬上切入正題。

「你們說什麼時間要付款都沒有給。我們一直等，然後你們說要延一個禮拜、兩個禮拜、一個月……可是到現在都沒有，我們無法再相信你了。明天韓國組都不會出班！」我當下真的沒錢給他，但明天也不能不出班……

「既然你這樣說，我也沒有話講，但是在明池只拍三天，如果你們說要回去，我也可以就這樣撤班，不過只要一撤，就什麼都沒了。你給我這三天的時間，三天內我如果沒有辦法給你

錢，那你們就撤，我不多說一句話。大家都辛苦這麼久了，你就再替我撐三天，即使是被我騙，也只是被騙三天。三天之後，你要怎樣都沒有關係。」

我們兩邊其實一直在對話，韓國製片一直不願意讓步，不過我很感謝金虎（韓國組翻譯），因為我在說的時候，他在旁邊一直邊翻譯邊點頭，最後韓國製片的態度終於稍稍軟化，答應我再撐三天。

隔天有雨戲要拍，為了避免韓國組真的撤班，我一邊說服韓國製片，另一邊請阿材調度其他補救辦法。假如韓國組真的不出班，那我們是否有其他方案可以拍攝雨戲，偏偏這中間的過程卻產生了誤會。

韓國組有情緒，那樣的情緒搞得我很度爛，每個人都有自己的情緒，大家都快要爆發了。他們很不爽我，我也很不爽他們；他們覺得我言而無信，我覺得都已經這樣了，為什麼不願意撐下去？

幸好，最後韓國組還是願意先出班，可是這時阿材在臺北處理事情，宥倫（林宥倫，執行製片）在飯店直接面對韓國組溝通，兩邊的訊息沒有清楚傳達，竟然讓韓國組以為明天不出班也沒關係，我們已經有了解決方案。

「你在搞什麼東西啊？我好不容易喬到他們願意出班，現在你又透露另有其他備案，搞得好

像是我在擺他們一道。我真的會被你氣死！」我半夜很生氣在電話裡罵阿材。

雖然阿材最後還是努力讓事情平息，但隔天韓國組是以一種極不爽的心情出班，我則很難應對自己的情緒。

首先我要面對三天的壓力，一定得要想出辦法借到錢付給韓國組，早上又必須面對實際的拍攝工作。大家已經有很大的情緒存在，我又要想辦法化解開來讓大家能專心工作。雖然明明氣到要死，可是為了擔心他們不爽掉頭就走，還得給他們好臉色看。那真的很痛苦。

這樣搞得好像我很懦弱、很無能、很沒用，可是又不能對他們臭臉相向。如果他們掉頭走人怎麼辦？為什麼我要這樣虛偽下去？真的很痛苦，我在心裡不斷反問自己的矛盾。

「我可能要停了……真的……不行了……」第二天收工後，馬上打電話借錢，志明也在到處調，依舊處處碰壁。那時我真的有些心灰意冷……真的很氣那些有錢人，明明有錢，明明不想借錢，卻只會在那邊戲弄人。

「哇！導演啊！怎麼有空打電話過來？……你說這件事喔……我跟你說……」他們都會跟你聊一些有的沒的，然後有口水說到沒口水，說的字都能寫滿整片山壁，但還是不會借。最後心死的我打電話給一位朋友，我告訴他這次可能真的要停了。

此時，我已經有一隻腳踏進了鬼門關，卻被這位朋友一把拉了回來。就在第三天，他竟然幫

200

我調度到一筆錢可以先付韓國組的第二期款。沒想到，我竟然連這關都過了。

雖然錢的危機暫時解決，同時有另外一件事仍讓我感到痛苦。

這時候已經是四月，當初就是預定四月殺青，可是現在都四月底了，卻還不知道到底要拍多久？當時拍攝期表已經排到六月底，時間一直往後推，雖然已經排到了兩個月後，卻明明知道兩個月拍不完。至於會拖到什麼時候？我真的不知道。眼淚快飆出來了。

這時我又遇到一個挑戰，是郭明正老師給我的。四月二十九日，這天要拍攝莫那‧魯道槍殺自己妻子的戲。

「你如果真的拍槍殺，可能會有危險。」郭老師這樣跟我說。他從部落裡得到訊息，如果我拍莫那槍殺自己妻子的話，他們一定會抗議。

這件事我已經解釋了很久，而郭老師只是一再提醒我部落會抗議，我心裡很不是滋味。在以前，他們從來沒有針對莫那槍殺自己妻子這件事向其他人抗議過，為什麼一到我要拍的時候，他們就說莫那‧魯道沒有殺他老婆？

「因為這是違反 Gaya（祖訓）的。」無論是電視劇、電影，連書也出過好幾本，為什麼當時都沒有人說話，反倒這次卻說這樣不對？

201

當時我還是很虛心在聽。既然這樣，我也不想因此讓族人抗議，所以乾脆直接跟郭老師討論怎麼處理這件事。

因為莫那·魯道拿槍對著自己妻子有很大的戲劇張力，而他開槍殺死自己的妻子、孫子是更大的戲劇衝突，不這樣的話，很難讓觀眾感到震撼。

後來我修改了一下，莫那·魯道還是對他孫子開槍，可是只是為了嚇他，而不是要殺他，為的是不准他們逃跑。然後他妻子看到後，為了保護孫子轉身罵他：「莫那！你的祖靈在哪裡？」以一個女人的角度對自己丈夫質問，莫那聽到後也嚇一跳停住不動。這時候，我讓莫那講一句話。

「我怕你們活下來會承受不住……」這句話說明了他的立場。當他妻子聽到後站了起來，暗示莫那把自己給殺了。

「感謝你們女人、孩子成就了部落男人的靈魂。」話說完就開槍，畫面就此結束。

「把臉擦乾淨。」莫那說。他妻子往掌心吐了口水，然後擦拭自己臉上的刺青。

我不讓觀眾知道莫那到底有沒有真的開槍殺死自己的妻子，在這裡模糊處理，緊接的一顆鏡頭是莫那扛著妻子遺體放在一堆上吊婦女的屍體上，然後一把火把他們都燒掉。

202

「就隨大家討論吧！」到底是莫那開槍？還是自行上吊？雖然有開槍，但我刻意不拍中彈的畫面，反而拍他揹著妻子放在上吊的婦女屍體中。我也不去碰觸所謂違不違反 Gaya 的問題。和郭老師討論後，他也點頭同意這樣處理，保留討論的空間。

的確，莫那到底有沒有開槍？還是自行上吊？雖然有開槍，但我刻意不拍中彈

我曾問過那些認為莫那沒有開槍的人說：「為什麼你們認為他沒有開槍？」

「因為我們族人不會拿槍對著自己人！」當然，我沒事也不會拿槍對著自己的老婆！

「為了和平，我們必須戰鬥！」這句話到底成不成立？如果成立的話，那「為了恢復 Gaya，必須先破壞 Gaya！」又有什麼難以理解之處？

我覺得有太多人都是用身為後代的角度去看上一代，可是我是漢人，我都願意站在當時族人的角度去思考事件的前因後果，為什麼他們不願意回到自己祖先的心理、生理、社會、政治等角度去做可能的行為判斷？人們會因為環境而改變想法，為什麼許多人就不願意試著回到同樣的時空狀態做評論，這樣眼光會不會變得太狹隘了？

每次拍戲碰到這類文化問題，就會產生很多無奈。戲劇歸戲劇，為什麼要我在戲劇裡完成連紀錄片都做不到的事，而且這件歷史又眾說紛紜，每個人說法都不一樣。

203

郭老師是跟著我們拍攝的顧問，如果我拍了，會不會讓他難做人？更何況這部電影就是希望得到族人支持，倘若拍出來後，族人不支持，那我死命拍出來的目的是什麼？但如果都照族人的意見拍攝，這部片又喪失了戲劇的精采。

總之，最後就這樣決定，而郭老師也同意，我就解套了。其實我的立場就是這樣，只要郭老師肯點頭，我就敢拍。

偏偏林慶台這天不爭氣，一直沒演好，然後小孩演員也沒有好好發揮，搞到最後只好先回臺北，另外擇期重拍。

204

讓大家知道我們在幹嘛！

2010.05.04 > 2010.05.09

馬赫坡

一開始都是由阿伯（洪伯豪，第二副導演）負責場面調度，而怡靜協助現場並負責拍攝期表、現場通告單的協調事宜。可是阿伯在四月的時候，因為要開始籌備自己的短片，必須離開劇組。那時他有承諾我們會在拍攝大場面時回來支援。

後來怡靜就一個人做兩份工，然後搭配鈞凱（楊鈞凱）以及從製片組調進導演組的威翔（王威翔）兩名助理導演，協助現場調度。

四月份幾乎可以說是怡靜最痛苦的時間。她一個人要做兩份沉重的工作，一份是負責拍攝期表與通告單，然而因為天氣變化，拍攝進度已經夠亂了，這時她還得兼職現場的調度。

她的工作多得愈來愈誇張，在四月下旬，她的情緒已經很不穩定，經常和人吵架，雖然有些事我能擋則擋，但仍有些事擋也擋不住。終於還是崩潰了，她說要辭職，不幹了。

同時間，Yoyo也打電話給我，邊哭邊說：「怡靜不做了，我不知道該怎麼辦……」

「哭什麼哭？這有什麼好哭的？該做的事情還是要做。怡靜不是不做，我會跟她講的。放心！我不會讓她離開，只是讓她先休息一陣子。」那時我也有心理準備，怡靜有先寫信給我，我回了信說：「我知道你很累，但是不要直接說出辭職的話。……你這幾天先休息，不用來現場，待在家裡做拉表的工作就好。」

我相信她絕對不會走，只是當時的狀態太糟糕。我預計她大概休息兩個禮拜就可以重新開始。其實我也沒有設定她要休息多久，只跟她說休息到覺得自己可以再來的時候。

之後怡靜就把之前拉好的期表交接給妙紅（王妙紅，第二副導演），讓妙紅先代替自己的工作。這時導演組本身的補位還滿像樣的，沒有讓整組因此鬆垮。

五月，鈞凱和威翔來到現場前線。因為妙紅原本就負責韓國組的部分，所以現場只能定位為協助的角色。怡靜是一人分擔兩份工作，如果妙紅再全部頂上來，難道要她一次兼三份工？兩份工已經讓怡靜吃不消而崩潰了……之後，我將現場調度的重心慢慢轉往鈞凱、威翔兩人身上。

這兩個人說起來還是菜鳥，但也慢慢累積出經驗，我想當這部片拍完，以後他們再面對現場調度都不是問題了。雖然我不知道他們是否有當副導所需要的拉表能力，不過就場面調度來

說，已經慢慢熟練了。

除此之外，負責道具、造型、演員的詩婷還是以顧好本身的工作為優先，有餘力時才來幫忙協助現場，所以這段期間可說是導演組全組動員。

雖然阿伯、怡靜離開團隊，可是阿雄卻回來了。他一見面就先向我道歉。其實我也是處在崩潰期，只是崩潰了，還是得撐在這裡，我不能躺下，我是沒有條件逃的。

「既然回來了，那我們就繼續吧。」

這時候要開始拍攝令人頭痛的馬赫坡大戰。很多主要演員都到了，也發了上百位群眾演員的通告，雖然剛開始只是先拍些簡單的鏡頭，但拍攝還是很不順利。

這場部落的戰鬥戲要連接之前在雪山坑的馬赫坡森林大戰。族人經過日軍的飛機轟炸後，穿越著火的森林衝進部落，向駐軍於馬赫坡社的日本人展開反擊。

在雪山坑拍攝森林大戰時，原先設定要在陰天拍攝，後來當砲彈打中樹木爆炸開始，一直到大戰結束，都改成大晴天的場面。因為我覺得陽光會讓爆炸的火光更顯層次，而且當時在雪山坑拍攝時一直都出大太陽，所幸決定火燒森林那段有陽光照射，連帶之後衝進部落的馬赫坡大戰都以大太陽呈現。

拍攝部落的前幾天，為配合一下陰天、一下晴天，我們隨著天氣變換拍攝內容。拍到五月六日，我們已經沒有陰天的場次了，接下來都需要陽光露臉。偏偏這時往往拍到中午之後，天氣就開始轉陰，我們只能撐在現場。這邊的陽光大概三點半左右會被山頭擋住而無法拍攝，所以我們只好提早收工。

這次進到馬赫坡的第一天，動作組的梁師傅、沈師傅就要求先排戲，因為這是極為重要的動作大場面，幾乎大部分族人演員都會在這裡出現。為了掌握進度，我們先將所有要上戲的演員提早發通告到現場排練，所以現場會同時出現拍攝與排戲兩個部分，等到下午收工再與動作組溝通討論。

這時我只有大致的概念，簡單分成三階段：第一階段，族人衝出馬赫坡森林進攻部落；第二階段，族人分散在部落中間與日軍作戰；第三階段，日軍被迫集結在莫那家，然後族人則在莫那家前的小緩坡對峙，直到達那哈・羅拜（高勇成飾演）把砲彈丟向日軍造成爆炸，這就是族人最強反擊的時間點。

「糟糕，這個環境我應該要怎麼設計……」因為原本的設計與現在的場景有落差，也就是說我之前想的劇本、分鏡幾乎都要依照現有環境重新思考一遍。當我看著動作組排練武打動作時，我整個腦袋其實一片空白。

雖然在近期不是沒有想過，但只能先有個輪廓，因為在火燒部落後，陳設組還得將這裡改成

日軍駐守的氛圍，即便先與陳設組做過溝通，還是和原本想像的有落差。並不是說陳設得不好，而是環境不允許陳設到和我想的一模一樣。

有時候在等太陽，我會在現場繞繞走走，心裡想著：「應該要怎麼打這一場仗？每一條動線應該如何進行？……」我想著大方向，細節的部分就由動作組來編排。最初只有幾個部分確定，譬如像族人衝進來的時候，我要由 Wire Cam 拍攝所有人一路衝進去的畫面。其他也只是種混沌的想法。

但這時因為天氣惡劣，很多事情都沒有辦法進行。我不知道為什麼當我要太陽的時候，每天都給我陰天；之前要陰天的時候，每天都給我太陽，這是最氣人的地方。

五月七日，下起雨來了，我根本連等待的機會都沒有，只好摸摸鼻子把戲排一排就撤班。隔天雖然一早出太陽，一下子就轉成陰天，我一樣只能等待。這時的演員數量幾乎每天都超過一百人，實在讓人很洩氣，我們已經把攻進部落的部分排練了好多次，為什麼就是沒有辦法打進去？

五月九日，又開始飄雨，整天依舊無消無息。這天剛好麥子（《海角七號》中飾演大大）一家人來探班，帶了很多水果。我因為拍攝不順，臉色一直不是很好看。經過天氣預報與當地人的經驗觀察，這幾天幾乎都會是這樣的天氣，我想總不能就這樣跟幾百人一起等下去。

209

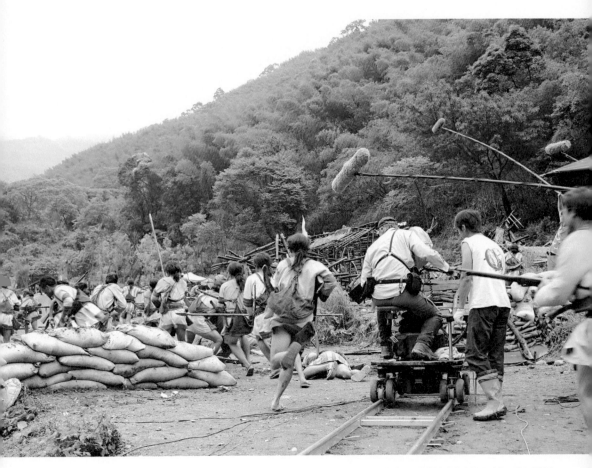

大隊人馬在拍攝賽德克族人反擊日軍的戰鬥戲。

「可能要轉景換通告，再這樣等下去也不是辦法。」一天只拍一、兩顆鏡頭，甚至掛零，所以我想改通告轉到附近的馬武督拍攝。因為距離近，也不用換住宿飯店，隔天就可以出班。

結果製片組有反彈。

「我們跟這批演員是談三天的拍攝，如果今天提早結束，本來是後天要付的臨演費，就得今天結清。」製片組希望我可以再等兩天。因此我們有一場「激烈」的討論。

我：「可是明後兩天的天氣都不好啊！」

製片組：「對，可是如果不換景，明後天繼續等的話，那就是後天付錢。如果今天就要撤，那今天就要付錢。」

我：「就算他們等，明後天來也不能拍啊！難道我還要多付兩天的錢？」

製片組：「那今天就要付錢。」

我：「不能談嗎？一定要今天付錢這件事不能談嗎？」

製片組：「我只是告訴你會有這種情形⋯⋯」

我大吼：「想辦法解決！不要一天到晚跟我說因為沒錢，所以必須怎麼樣⋯⋯」

因為當天無法付錢，為了要延到後天付錢而讓這些演員多待兩天，然後再多付他們兩天的錢，偏偏這兩天又什麼都不能拍，這種邏輯很奇怪。為什麼不去跟他們談就到今天，但費用就請他們見諒先留下資料，我們後天再匯款？就算多了匯款的銀行手續費，那也比多支付他們兩天的費用低得多，更何況這兩天還得支付住宿費、伙食費。

另外我請製片組跟阿鑾溝通能否去協調將這幾天的臨演費算半價，因為這批演員不是沒拍到，就是提早收工，根本沒拍到幾顆鏡頭。這部分也被製片組拒絕了，他們說這不能談，害我火氣又冒了上來。

「好，你跟我講，是阿鑾說的嗎？你可以跟我說，讓我來溝通，何必跟我說完全不行？」後來我直接和阿鑾說這兩天要算半價，而且我沒辦法馬上付錢，必須留下資料，過幾天由公司直接匯款。到最後，阿鑾還是硬著頭皮去跟這些群眾演員溝通，結果有說就好，他們都答應了。不是不行，只是沒有去做而已。

整個過程我都處於生氣狀態，兇到連麥子的媽媽一直拉著麥子爸爸小聲說：「我們要不要先離開？」最後我發完脾氣準備收工時，他們說要先離開了，我很不好意思沒照顧到他們，搞得大家很尷尬。

這時期我們碰到很多問題。第一，大將怡靜休息；第二，製作費短缺到影響每日的伙食費，雖然其實早有狀況，但這次的演員數量太多，情況更加嚴重；第三，之前借的錢，現在人家

已經在催款了。

真的可以用「內憂外患」來形容。製作費在哪裡？不知道。現在又有人逼著要還錢，而且內部的矛盾愈來愈大，人事衝突也愈來愈多，最後連拍攝內容都陷入僵局。

更誇張的是外面謠言滿天飛，傳我們在亂搞，說我們的成本暴增到十幾億，還把話說得很難聽。當時我們到香港電影節，就聽到外傳我們這個案子絕對不能投資，說這案子一定會垮、不可能拍完、無法回收、投資就穩死之類的謠言，外面不停在說我們的壞話。

製片組和導演組，甚至道具組的戰友們！我知道大家已經領光了自己的提款卡，替我這無能的老闆墊付這無底洞的製作費……我對不起你們，我不應該亂發脾氣，但為什麼我每天睡前都像個酒後毆妻的醉漢？

「小魏瘋了！志明是幫兇！」

「每天帶著兩、三百位工作人員在山裡飄來飄去，不知道在幹嘛？」

因此，很多借錢給我們的人開始緊張地想把錢要回去，這也使更多原本答應借錢的人卻步，還遇到很多人從中攪局。有一次，好不容易談好一位願意借錢的人，可是一到對方的公司，發現旁邊竟坐著一位電影圈的製作人，雖然談的過程中都笑笑的，卻不時會刺一下、戳一下，我們離開之後就很擔心他會跟對方說什麼。果然，最後他們一毛錢都沒借我們。

我擔心事情只會愈來愈糟，所以和志明商量不能再這樣一直挨打。志明提了一個建議：「不然我們來開記者會吧。」之後我就請牛奶就現有素材剪輯成一分鐘的片段，同時也請阿妮（王嬿妮，紀錄片導演）剪出一份一分鐘的幕後花絮，最後緊急請杜哥（杜篤之，聲音設計）幫忙處理音效。

「我要讓大家知道我們在幹嘛！」

回來了，又失去了。

2010.05.13 > 2010.05.15
霧社街‧明池

為了空出時間給五月十四日的記者會，我們之前就先到馬武督短期拍攝一些連接過場用的雜景，但常常因為時效性的考量，沒辦法做太多要求，甚至當場就得尋找適合的地方執行，所以很多事無法顧慮太多，必須跟環境妥協。妥協並不是指隨便拍拍，而是要利用整個場景重新思考戲要怎麼走？有哪些東西要馬上解決？總之，就是要想辦法克服非要在這裡拍的問題。

五月十三日回到霧社街補拍幾顆鏡頭，花了半天就拍攝完畢，然後下午就要開始在這裡布置隔天要舉辦的記者會。

五月十四日，記者會算是辦得滿成功的。我很驚訝原來這部電影的影響力這麼大。當天所有人都到齊時，我才發現：「哇靠！SNG車怎麼來了這麼多輛？」

我從來沒看過一部電影能在開鏡、殺青階段就有媒體直接用SNG車現場連線採訪，更何況

215

2010年5月14日的記者會上，與監製吳宇森（左一）和演員馬如龍（左二）、溫嵐（右二）、羅美玲（右一）合影。

我們只拍到一半而已。這只不過是一場簡單的發表會，沒想到SNG車來了好幾輛，幾乎所有報章雜誌的媒體記者都有人出席。但很多不相干湊熱鬧的人也跑來了，逼不得已還得陪笑，這是比較沒辦法的虛偽。

記者會所播放的片段及幕後花絮，其實滿令人震撼，讓現場所有人都嚇一跳。我就是要讓他們知道：「我們真的沒有亂搞！你們看這些畫面！你們看這些影像！你會認為我們在亂搞嗎？我們是在做一件有意義的事情，你們看那些側拍的記錄，那些都是我們的工作內容，你們會覺得我們在亂搞嗎？你看我們拍攝的片花，你會覺得我們在亂搞嗎？這些都是很難拍的東西耶！你知道

216

導演・巴萊

我們會弄得這麼久、弄得這麼大嗎？你看我們拍的畫面多難取得、多難執行，我們是在山裡面作戰，所以不要再扯我們的後腿了！」我的用意也不過如此。

這次記者會後，真的得到比較好的效應，不過也只是開頭，後面還得辛苦志明繼續追。可是在這效應還沒產生之前發生了另一件事。韓國組正式罷工！不出班了！

「在沒有得到公司回應之前，各組都不要出班。」這是韓國製片向韓國各組發出的要求。我很氣，但能說什麼？我的確沒有錢。原來之前答應要給韓國組的第二期款只付了一半，所以五月十五日到了明池，韓國組就真的不出班。

我認為不出班有不出班的拍攝方式，所以臨時問了德哥（林正德，鋼絲特技組）可不可以處理爆破的事宜。我只是要拍攝莫那開槍嚇孫子時子彈射到地上的反應。德哥說沒有把材料帶出來，不過是有土製的古老方法或許可以試試。

拍攝的時候，因為太倉促而準備時間不夠，無法做更細微的調整，所以彈著點產生的煙稍嫌過多，不過還算可以，並且可以到後期再做調整。雖然這次拍攝過程不算順利，小孩表演狀況也不甚理想，必須一拍再拍，天氣有些三不穩定，不過好險最後還是拍完收工。

好消息、壞消息都有。壞消息就是除了韓國組的反彈外，連日本美術組也出了狀況，一樣是錢的問題。雖然志明這個月有籌到錢支付臺灣組的薪水，不過也是因為已經欠了好幾個月。

日本美術組針對這件事情很不諒解，他們認為為什麼臺灣工作組有領錢，日本組卻沒有？所以雖然後面有些小型搭景的設計圖已經畫好了，就是不給我們。

「圖在我們這邊。我讓你知道我們已經完成工作，但在還沒付錢之前，我們不會交出來。」

我又無話可說了，畢竟是我們理虧，真的只能借到這些錢。我勢必得做些取捨。我也了解大家都擔心公司不付錢，儘管我說絕對會付，但確實危險，因為我真的不知道錢在哪裡。這時有點騎虎難下，韓國組要錢，日本組要錢，現場也要錢。

好消息是，怡靜回來了。她回來也是先跟我說抱歉。我跟她說，每個人都有承受不住的時候，只是我沒告訴她，我也撐不住了⋯⋯

辦了一場成功的記者會，讓工作人員的力量全都回來，可是，外國團隊卻在這時對我們失去了信心。

218

人止關的意外。

2010.05.17 > 2010.06.02

福壽山

到了福壽山，韓國組依舊不出班，其中動作組還在韓國，根本不在臺灣。而這次的拍攝重點是人止關大戰，卻需要他們的協助。

第一天我們先在合歡林道拍攝有輕便車的場次。這裡很漂亮，但也很危險，這裡的路寬僅能容納一輛小貨車通過，而小徑一邊是隨時有落石的山壁，另一邊則是垂直下探的深谷懸崖，讓人隨時感覺可能有意外發生。

為了拍攝輕便車，我們特別在靠懸崖的路邊搭設輕便軌道，並且要真的能行駛。在正式拍攝前試了好幾次都沒問題，我們才敢讓演員搭上輕便車正式來，結果正式拍攝時竟然翻車了。

我嚇出一身冷汗。大家趕緊衝過去，一位演員因為臉撞到輕便車木桿導致嘴唇破裂，卻也因此剛好擋住同車演員，不至於摔下山谷，否則後果不堪設想。我當下快嚇出心臟病來，如果真的出了人命，我該怎麼交代。

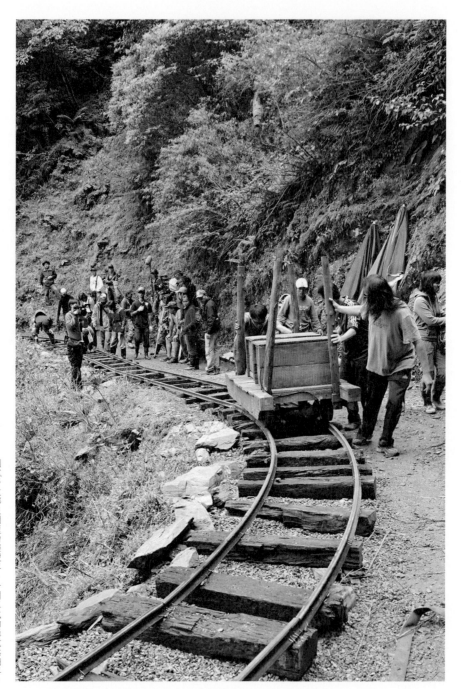

測試多次都沒問題的輕便車，一到正式拍攝竟然翻車。

拍攝當下，我正在監看螢幕。當輕便車在畫面劃過後就聽見碰撞聲，我還得先喊「卡！」才能衝過去看情況。幸好人都沒有摔下去。我看見有人摀著嘴巴流血，但他像沒事般，也沒喊痛，我心想還好只是輕微皮肉傷。後來當巧玲將他嘴巴的血跡擦掉要消毒急救時，我背脊一陣冷顫。他的嘴唇竟然裂出一條縫，那傷口裂縫都可以放進一根大棉花棒了。那時高山上氣溫很低，連拍手都會痛，我看他傷成這樣，真是從腳底一路發麻到頭頂。

「趕快送醫院吧。」大家都嚇呆了，趕緊用無線電聯絡車輛送醫。

「導演，沒關係，我沒事。」他傷成這樣竟然還不會痛？

「你不痛嗎？」我問。他搖搖頭。

「你……現在只是麻掉，不是不會痛……你真的傷得很重，趕快去醫院掛急診。」

後來送到鄰近醫院，聽說要進行縫合時，醫生先做消毒的工作，一碰到傷口，他眼淚就咕嚕流了下來，痛到哭了。

之後我檢查一下拍攝的畫面，還好OK，不然我真不知道要怎麼跟演員說：「對不起，我們要再來一次。」

隔天我們繼續拍攝人止關大戰，韓國組還是沒出班，我們只好先拍沒有戰鬥的部分。

之前，在沒有其他武行支援的過渡期，韓國動作組的武行直接分飾多角，直到拍了一陣子才讓人很感動，不管怎麼打、怎麼摔都沒關係，很多高難度動作也盡全力達到要求。這些大陸武行申請到十位大陸武行來臺灣協助，而這些武行也曾跟動作組合作過其他電影。這些大陸武行

所以這次拍攝人止關大戰，雖然動作組必須與韓國各組同進退而無法出班，但他們仍有情有義地告訴大陸武行必須全都要到。就這樣在沒有動作指導的狀況下，他們幫忙支援，提供意見讓我參考，以致拍攝還算順利。

這些大陸武行是在一月左右申請合作過來協助的，總共十人，非常敬業，也很謙虛，和臺灣的工作人員相處得非常融洽。

五月十九日，經過特效製片李治允出面協調，韓國組終於願意出班。不過原本主導動作組的梁吉泳師傅因為有新戲要忙，所以接下來就交接給沈在元師傅主導。梁師傅在離開前跟我說：「很抱歉無法跟完全程，不過如果之後有空，我還是會來支援大場面的部分。」

當沈師傅出現在現場時，我看他自己也是滿高興地和大家打招呼，只不過變成了鼻青臉腫的跛腳。原來他先前回韓國支援拍攝撞車戲碼，他認為自己還年輕，就決定自己來，沒想到撞成這副模樣。

當動作組出現後，整個拍攝變得比較順利，只不過天氣又變得不聽話，不是有太陽，就是霧

太濃，然後不管演員、工作人員還是所需的拍攝器材等等，都得靠幾輛小貨車來回接駁，因此大隊的整體運作又受到牽制，而工作環境又險惡，隨時都有安全之虞。

拍攝人止關大戰真的很辛苦，一下子下雨、刮風，一下子出太陽，每次要移動大型機具都要耗費很多力氣與時間，而且又是拍攝打打殺殺的危險動作，只要一不小心摔下去或被落石擊中，那就真的再見了。

有一次，熙明（張熙明，攝影大助理）很正經地跟我說，如果在這裡摔下去的話，走上來要七天……我想了很久。「為什麼是七天？誰跟你說的？是過路的登山客跟你說的？」他說：「拜託！這是基本常識。人死了，頭七會回來你不知道嗎？」

五月二十二日，因下雨擔心有落石，所以我想先到合歡林道外面較安全的地方拍攝日本軍官，盡量把能拍的鏡頭拍掉，然而，要拍這部分還需要架設藍色 Key 板讓後期做特效處理。

偏偏很「衰小」的是，當我們搭設藍 Key 板時，開始颳起強風。在標高兩千多公尺的山上，每個人不但被淋成落湯雞，還得在低溫下工作，又因為藍 Key 板很大片，很難在狂風下安全架設起來，還一度木板掉落差點砸到人。

山區的天氣真的很難掌握，想不透為什麼山上和山下會有相反的天氣；常常山下晴天，山上卻是暴雨，連同一地點都是風、雨、陽光、濃霧不停交替，怎麼抓都抓不準。現場往往剛準

223

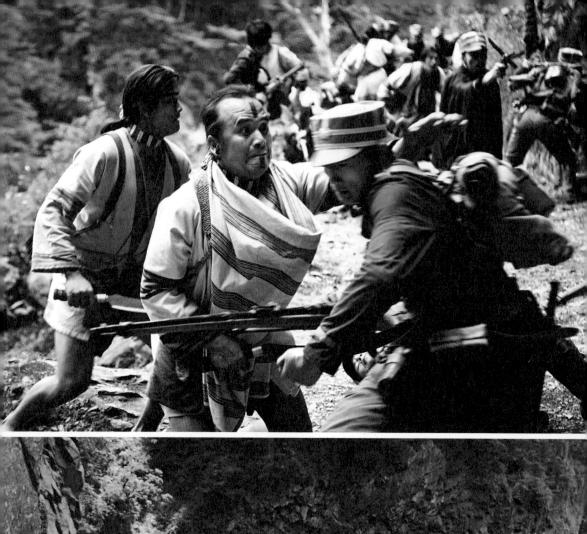
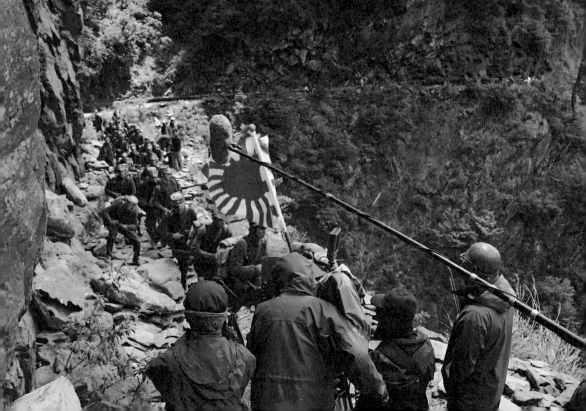

拍攝這場人止關大戰，不僅要小心險峻的地勢，還要應付許多突發的狀況。

備好就換了一種氣候。如果為了因應氣候緊急變換拍攝場次，當弄得差不多時天氣又變了。

五月二十八日，我們拍些較零碎的鏡頭。這時我心裡在想到底是不是因為馬志翔。為什麼每次發他通告都會下雨？然後他一離開，雨就停了。這天下午下著雨，一直等到太陽快下山。

「再半小時就沒光了，我看這天也不可能開……好吧，撤通告！」決定收工的原因不僅僅是天氣，當時連發電機也因為線路潮溼造成短路無法啟動，一時之間也不可能修好。我心裡想說只剩半小時，天氣也不會轉好，發電機又掛了，乾脆早點收工回飯店洗澡吧。

「收工！」因為小馬今天有事要回臺北，我正想跟他討論過幾天再回來拍的可能，就只剩一顆鏡頭而已。從臺北來這裡的單趟車程需要五個小時，會很累，但天氣就是……「奇怪？」

剛喊完收工不到十分鐘，我聽見發電機再度啟動的轟隆聲，然後雨也跟著停了。

「幹！就只差一顆鏡頭！如果我不喊收工，多等十分鐘就可以拍了！就不用大隊人馬再跑到這裡一趟，只為了拍這顆鏡頭，小馬也不用從山下再花時間上山，只為了這顆鏡頭……」那時心裡真的很嘔。

雖然再怎樣不順利，不知道為什麼我卻很喜歡這裡的感覺。特別是每天在農場餐廳吃早餐時，感覺至少補充到些許溫暖。由於我們不久前才在霧社街舉辦記者會，這次我發現很多演員、工作人員早上都會聚在一起興奮地看著記者會播放的片段和花絮，因為各只有一分鐘，

所以會一看再看、一放再放。感覺得到他們很驕傲。

「我們有拍這部片耶！真的光看一分鐘就想流眼淚⋯⋯」其實我聽到他們這樣說，感覺還滿爽的。這讓每個人都覺得自己做的事有價值，也因此大家的信心都重新建立了起來，這是我當初從沒想過的效應。不過，這效應並沒有擴散到劇組各個角落。

五月三十日，這天要拍攝下雪的夜戲。我一直跟韓國特效組藏著疙瘩。他們不爽我們延遲付款，我們也不爽他們的工作態度，彼此關係已經很緊繃。當天韓國特效組以簽證為由，堅持天黑收工回臺北，隔天返回韓國。

「誰來處理下雪的特效器材？如果不拍，那這場要怎麼辦？所有演員都來了！」他們依舊堅持晚上不拍，並且非走不可，吃完晚餐馬上就要搭車回去。

他們的確因為簽證的關係，每隔一段時間就得回韓國一趟，然後過幾天再來臺灣繼續工作，然而五月三十一日就是在臺灣的最後期限。我跟他們溝通可以晚上拍完再走，即便在這裡睡一晚，隔天直接出發到機場都還來得及。但是他們說什麼都不肯讓步，理由是：「這樣會太累。」

這根本不是累不累的問題，更何況拍完又不是沒時間睡覺，卻堅持要回臺北住一晚。我們甚至都請韓國製片打電話到韓國和特效組公司主管協調，一樣無法溝通。就連動作組的沈師傅

226

下雪的夜戲最後以鋪假雪來處理韓國特效組的收工危機。

拍攝期 3 ── 人止關的意外

都很生氣，認為這是一件不道德的事情，大家都準備好了，卻這樣拍拍屁股走人。

最後我死心了。我想：「算了！這場乾脆就不要下雪！直接在地上鋪假雪，當作雪已經停了。」其實這樣的效果我可以接受，但還是氣不過他們那種態度。

後來韓國製片向我道歉說無法說服他們。我想了想跟他說：「事情既然這樣，他們做得也不高興，我也被弄得很不爽，與其這樣工作下去，不如換組好了。」經過韓國製片思考過後，他自己夾在中間也很為難，如果我有這種想法，他就來試試換組的可能。

「剛好我們和韓國組的合約簽到六月份，就請他們至少把工作履行到合約期限吧。」

228

再見。

2010.06.06 > 2010.06.09
馬赫坡

五月底在福壽山拍攝完畢，大陸武行的期限也到了。在梨山的最後一天，他們說什麼都要跟我見一面。那天剛好因雨停拍，動作組的沈師傅帶著他們來找我，話一說完就必須馬上搭車離開。

「導演，我們走了。謝謝你的照顧，有空來大陸橫店的時候，記得來找我們玩……」他們講得很感性，弄得我快哭出來。他們的真性情會讓人很感動，而且工作又相當敬業，完全不會耍無賴。

幾乎同一時間，臺灣的武術公會有來跟我們反應為什麼武行都找韓國人、大陸人，卻不找臺灣人？當時志明有跟對方回覆說，我們剛開始有找臺灣武行，可是配合度很低，總認為我們在刁難他們。武術公會後來透過幾位臺灣武術指導的前輩出面協調，我們決定在拍攝馬赫坡大戰時，再次與臺灣武行合作。這也化解了我們此時武行需求的危機。

不過，六月六日回馬赫坡拍攝的第一天就破了紀錄。我們只拍了一顆鏡頭，而且還是NG鏡頭。我們等於在這裡等了一整天，結果一顆鏡頭也沒拍成。

隔天一早，大家就把行李拿出來，直接跟飯店退房。我們打算再等一天看看，如果真的不行就轉到其他場景拍。結果天氣不錯，我就這樣順利拍了一天，所以又把行李拿回飯店，繼續留下來拍攝。

拍攝第三天，雖然不時有烏雲籠罩，但至少還算有進度。等到下午收工，工作人員就開始準備架設 Wire Cam 的鋼絲。現場兩端沒有固定物可以架設鋼絲，我們必須另外租兩輛大噸數的吊車停在場景前後將鋼絲架起。這樣需要消耗較長時間的準備工作，因此我們決定賭明天一早有好天氣可以直接先拍。

這天晚上，我在飯店大廳吃宵夜的時候，剛好碰到架設鋼絲的工作人員回來，我簡單詢問一下狀況，他們回答一切沒問題。

「一切都沒問題？」隔天一早到現場，我發現問題很大。

「鋼絲怎麼架得這麼高？我不是說要低一點？這樣根本不是我想要的角度啊！」結果他們說沒有辦法，說什麼架太低會有問題之類的。

「沒辦法的時候要跟我講！不是自作主張做好就放著不管，也不跟我確認！」當場我就要求

230

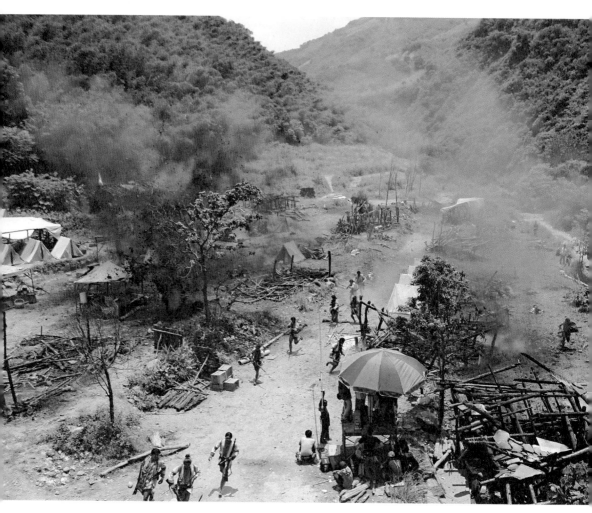

六月初在馬赫坡拍爆破場面，難得遇上了好天氣。

做調整。後來好像工作人員和吊車司機之間有些摩擦，吊車司機一直不願意配合，雖然嘴巴說擔心發生意外而不動作，可是我感覺他只是在一旁用些技術刁難。

照理說這天早上的天氣非常好，可以馬上開拍，就因為這樣一直等、等、等到中午終於喬好，不過雲來了，接著還下起雨，我氣到又想殺人，明明可以拍掉的東西，弄到最後卻平白損失掉人力、財力。

而這天剛好又是韓國特效組的最後一天，卻什麼都沒拍成，下次還得等到新的特效組進來才能拍，所以我又更氣。最後雨愈下愈大，只好收工，韓國特效組把器材收一收就撤了，沒說再見就直接走人。雖然我也根本不想跟他們說再見。

收工的時候我就已經覺得很度爛，沒想到這時接到一通需要借錢的電話，讓我整個火都起來了。當時是下午三點鐘，阿材打電話給我說這天急需一筆四十萬的錢，要不然……

其實原本是要更大的數目，不過志明已經調到了大部分，就只差四十萬沒著落，所以他問我這邊有沒有辦法。阿材打給我的時候已經下午三點，然後跟我說要趕在三點半銀行關門之前匯款。只剩半小時，還不包括我打電話向別人說明的時間，也不算兩邊銀行一進一出的作業時間。

一時之間我也慌了，還真不知道可以找誰借錢。突然我想起家裡的小弟跟我說過，他有一筆

232

大約六十萬的現金，如果我真的有需要，可以打電話給他。這件事剛好是前兩天才說的，只不過當時因為喝醉酒，我也不確定算不算數。

「小弟，你上次有說有筆錢可以先調給我，不知道現在還可不可以？」

「你需要多少？」

「四十萬。」他說好，可是我又說因為很緊急，需要馬上匯款。

「可是我現在在上班啊！」最後他緊急請他老婆幫忙到銀行匯款，事情終於過關了。就在最後一刻，四十萬準時入帳。

五千萬。

2010.06.11
臺北

其實從四月份開始，我們的資金壓力非常沉重，不僅開始有之前的債務要清，後面還會產生新的製作費。到了五月，我們聽說中影好像打算重振旗鼓，準備開始大肆運作，譬如要把一些中影早期的經典電影做數位修復，在戲院重新放映。

「要不要向郭台強那邊提案？」志明早期也是中影人。後來透過人脈的聯繫，我們直接和郭董約見面，然而一碰面就直接開口要借五千萬。

原本志明是想談投資，但我認為談投資的過程太冗長，公司之間的來來回回需要花費很多時間，而我現在是急需用錢。最後我們想說先談借款部分，等到後面再看情況是否要轉投資。

五月中旬，我們開始洽談借款事宜。起初對方沒有明朗的回應，那時我心裡想：「有就有，沒有就沒有。」說實話，這種事我看太多了。到了六月初，志明對怡靜說六月十一日務必要

234

排休假，因為這天他要帶我去參加中影的電影數位修復發表會。

「郭董可能願意投資，所以你一定要給他面子出席。」志明跟我說。其實我也有相同的預期，可是因為之前經歷太多不堪的挫折，所以這次始終沒抱太大期望，畢竟人家沒有說「一定」沒問題。

六月十一日這天，郭董在發表會的現場對所有來賓與媒體直接宣布要支援《賽德克‧巴萊》五千萬元。坐在現場的我，內心真的很感動，也很激動。

在這之前，我們曾到中影辦公室直接與郭董和幾位高層開會談投資，因為是中影，所以勢必會連帶提及技術合作等全方面事宜，可是當時我們也至少拍超過一半，很多技術部分都來不及成為談判籌碼，而且他們也會質疑每個人都有的疑問，整個會議過程讓我如坐針氈。

「你這樣拍要怎麼賣錢？這麼高的成本要怎樣回收？」怎麼又是同樣的問題？我盡可能壓抑住情緒，轉身手指著中影辦公室牆上那些早期中影投資的電影海報，有《玉卿嫂》、《稻草人》、《策馬入林》……

「郭董，你看這些海報……它們的意義不是只有錢，這些都是有時代價值的！它們會掛在這裡，不是只有票房賣多好的價值而已！」坦白說，我回答的態度不是太好，畢竟這不是第一次聽到這些令人喪氣的話，只要每次跟可能的投資者一談完，他們不是不鳥我，就是擺架子

235

給我看，接著又會質疑回收的問題，所以每次只要聽到有人問這些事，我的心情一定不會太好。講完的當下，我以為他會生氣，沒想到他其實有聽進去。

「電影是一種準慈善事業！所以我們不能只考慮回收！」這是他在數位修復發表會所講的話。我嚇了一跳，我本來以為他認為我當時是在說一些冠冕堂皇的話。

在確認同意借款的時候，我們有給郭董一個保留空間。「你先借我五千萬，到十一月底我給你看電影的初剪版，如果喜歡，可以把五千萬轉投資；如果不喜歡，五千萬就還給你，十一月底就還。」當然他也欣然接受。

結果到六月中旬，五千萬一拿到手，轉眼五分鐘就沒有了。

熬過崩潰，重新開始。

2010.06.30 > 2010.07.11
馬赫坡‧小烏來

六月中下旬的拍攝顯得比較輕鬆，不僅製作費得到舒緩，連拍攝過程都變得沒有太多壓力。

每個人都熬過崩潰期，有種重新開始的感覺。

同時，新的特效組也來劇組報到。雖然技術沒有上一組來得老練，不過工作態度意外地好，我們怎麼要求，他們就怎麼做，不會像在耍老大。像上一組就好像認為自己最厲害，反而要我們配合他們，相形之下這組就顯得更誠懇、更認真，並且也曾和動作組的沈師傅合作過，彼此都有一定程度的默契。

雖然輕鬆，卻有明顯的進度。六月二十八日在中影拍完鎌田將軍後，所有日本主要演員幾乎都殺青了。我當時心裡覺得：「總算把日本人的部分幹掉了。」而日本演員全部殺青後，接下來就是族人演員準備一個接著一個殺青。

237

六月三十日進入馬赫坡，我想著這次無論如何都要把馬赫坡大戰拍完。雖然第一天因為前幾天連日大雨讓部落變成汪洋，但處理過後，接下來的天氣都很配合地出大太陽，而且還愈來愈熱。

天氣愈熱，愈是符合我要的天氣，相對來說演員就會愈辛苦。因為是打鬥戲，大家都必須在大太陽底下奔跑、翻滾、摔倒……汗水會流得特別兇，不過偏偏這時候服裝不能洗。

因為有連戲的問題，演員的服裝不能清洗，可是因為大量的汗水，讓衣服臭得要命，連演員自己都受不了，甚至有些人還因此起疹子。我知道演員拍得很幹，衣服又臭又不能洗，他們可能會想是不是因為自己是素人演員，就要忍受這樣的待遇。但真的不是這樣，連戲的服裝一洗過要再做舊會很困難，而且也一定做不出相同質感。這些我都知道，卻必須裝作沒看見，因為真的也不知該說什麼。演員，真的不好當啊！

有時候雖然自己很辛苦，但只要看到別人更辛苦，自然就會覺得服氣。在拍攝大戰的時候，時常有些特別危險的動作是由動作組的金龍真師傅帶頭，而且全部都來真的。雖然他總是說沒關係，不過每次要做危險動作，畢竟還是會害怕。

有一次他要從兩、三層樓高的望樓摔下來。當時金師傅的旁邊剛好有冠廷（陳冠廷，收音助理）要收音，他順勢跟冠廷借了根菸抽，結果一邊抽菸，手一邊在抖。那真的很駭人，雖然望樓底下已經放滿紙箱、軟墊做保護，可是從高處看下去，那目標只是一塊小小的區域而

238

已，只要摔下去的時候偏掉，就什麼都沒有了。

甚至有一次金師傅要在屋頂中槍後摔到地上，因為鏡頭會帶到地面，他們說不用軟墊，直接來。他們每一次摔下來，不是背部就是胸口重重著地。我很想問他⋯「這樣真的沒事嗎？」

我將馬赫坡大戰分了三個階段，第一階段在把族人從森林攻進部落的部分拍完後終於結束，接下來第二階段就是族人與日軍在部落間的戰鬥。那時我就想起吳宇森導演跟我說過的話。

「拍戲，特別是拍戰爭戲的時候，要先把自己當作將軍，不要只是等動作指導給自己什麼答案。你要先跳脫成將軍，然後思考怎麼調度兵力？要怎麼進攻？就像一個人在下棋，這邊怎麼發動攻勢，那邊又要如何防守？⋯⋯用這種思考去好好想清楚這盤棋該怎麼走。」

有一天收工後，動作組留下來排練，我一個人爬到望樓上遠眺整個部落，思考整體的動線。

「當族人攻進部落、日軍在逃竄的時候⋯⋯先想一下族人有幾組動線？莫那‧魯道一組、達多‧莫那一組、烏干‧巴萬一組、烏布斯和那群馬赫坡的小孩一組，而巴萬‧那威一組⋯⋯然後這幾組要怎麼讓他們交會再分散⋯⋯」

接著我決定要讓望樓上不只有日軍，還要有一頂機槍在這裡，如此對族人的威脅才會大，望樓的倒塌才會顯得重要。可是要如何讓它倒下呢？

239

剛開始我本來想用火燒，可是再大的火去燒一座望樓也需要時間，我該怎麼克服邏輯上的問題？而又會是什麼原因讓它燒起來……後來我就看到道具組準備的砲彈。我讓砲彈用人工的方式丟到望樓下引爆，這時望樓會因此受到震撼而晃動，然後那群馬赫坡的小孩跑出來把搖晃的木樁推倒，望樓就應聲倒下。雖然我是很順暢地跟大家做一次說明，但這是我在現場繞了很久才想到的。

其實包括演員、導演組、動作組等其他工作人員都沒人知道我到底要怎麼拍，因為我自己剛開始都不知道該怎麼做。我沒有辦法像吳宇森導演提及的好萊塢電影拍攝手法，一次就安排好幾十台攝影機在每個不同的角度隱藏架設，然後不斷排練至能一次到位。首先，我們的演員幾乎都不是專業，而且也沒有這麼多財力、人力去動用大量的攝影機拍攝，加上我本身想法還沒完全成熟，所以最好的辦法就只能一個階段、一個階段去思考，然後完成。

連續幾天攝氏三十多度的高溫，甚至還曾高達四十度，每個人都快受不了了，幾乎接近中暑的狀態。不過也因為這樣，讓拍攝能一直順利進行下去，連演員都曬成自然黑。

到接近大戰的中後段，我們終於要拍攝望樓倒塌的鏡頭。在這裡除了要弄倒望樓之外，我還想讓望樓因此壓垮旁邊的屋舍，差點壓到屋內的巴萬。源傑飾演的巴萬在這裡需要做很多跳、摔、滾的動作，而他也做得很好。

雖然源傑還只是個小孩，但他在學校就是角力校隊，簡單的翻滾動作根本難不倒他。其中有

240

一個比較困難的動作，動作組沈師傅想說先用軟墊練習一下，等正式來再把軟墊撤掉。我跟他說：「不需要，他是角力選手，會知道怎麼保護自己，如果讓他多練習，反而更容易受傷。所以不用練習，一次就搞定。」後來跟源傑講解動作、說明動線後，就直接正式來，結果一次OK。沈師傅非常佩服源傑，稱讚這孩子頭腦聰明、身手又好。我認為源傑到最後反而會非常搶眼。

拍完源傑的鏡頭後，就要拍望樓倒塌壓垮屋舍。剛開始我擔心屋舍根本壓不垮，還特別請搭景組先把支撐的木樁鋸開，用鋼絲綁在房子的四周，開車子拉動鋼絲，進而把房屋拉倒。

結果拍攝當天，車子一拉，望樓倒了，房子卻沒倒，反而是鋼絲斷了。拍完當下，我又氣又苦惱，一直不斷在倒塌的望樓附近徘徊遊走，思考應該怎麼處理。難道又得多花時間和金錢再蓋一次望樓嗎？

後來我在腦海中不斷反覆想像分鏡，最後決定只要多補拍一顆鏡頭，讓源傑從屋內跳出來，然後身後的屋舍幾乎千鈞一髮地同時倒塌，這樣只要用兩顆鏡頭來銜接這部分。因此隔天再拍一次，而這次得讓屋子倒，於是我們再次請搭景組多鋸一些支撐的木樁。還好，最後拍攝算是成功。如果這次再不成功，我真的不知道該怎麼辦了。

其實整段馬赫坡大戰的想法都是在一階段完成後，才去想下一個階段應該怎麼拍；最後三個階段都拍完，再將整體連結起來重新在腦海中跑一遍，確認是否還要補拍哪些地方。雖然因

241

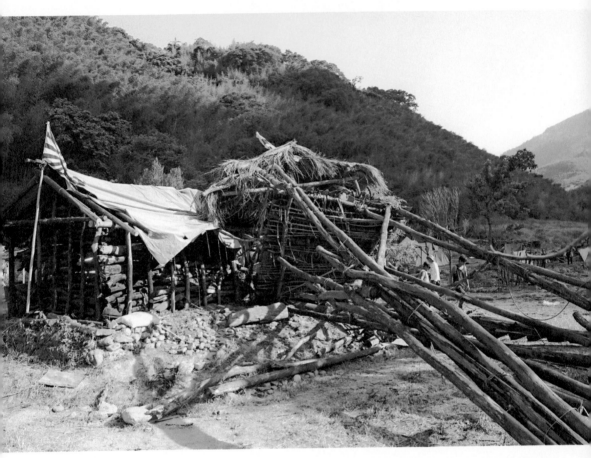

望樓壓倒家屋的鏡頭幸好有拍攝成功。

為如此費時的思考模式，再加上先前天氣的不配合，讓這段馬赫坡大戰整整拍了快一個月，不過拍這麼久也有一個好處，就是可以更仔細思考到底該怎麼拍這場戲。

七月七日，馬赫坡大戰差不多快結束了。這時大約拍到下午，我們就轉景到附近的小鳥來拍攝巴萬‧那威獵山羊的場次。原本這場戲是要在神仙谷拍攝，可是因為前一次準備過去拍攝時才剛下過大雨，所以溪水量暴增，不僅場景變了樣，也增添了許多危險性，更何況那裡本來就已經夠危險了。拍攝現場就在瀑布上面，如果稍有不慎，很可能會從好幾層樓高的瀑布落下，就連我當初在勘景時，也曾在溼滑的石頭上摔倒差點掉下去。因此種種，我決定這場戲直接利用下午這段空檔在小鳥來拍攝。

剛好在電影序場，就是在這裡拍攝青年的莫那‧魯道不畏對岸布農族的槍火，奮而跳下溪水游至對岸獵人頭的場景，所以如果巴萬在還小的時候就幹了一件和青年莫那相同的壯舉，會讓觀眾覺得這小孩子和莫那‧魯道有種世代銜接的關連，因此我重新用這樣的想法去思考這場戲如何在這裡拍攝。

七月十日，預計在這裡拍攝的最後一天。馬赫坡大戰差不多快拍完了，就只剩下族人與日軍分別在吊橋兩端對峙，接著族人奮勇衝向日軍，而日軍利用火砲將吊橋直接炸毀的場次。這天的天氣一直都是陰天，最後我決定下次再回來補拍，先前往小鳥來把巴萬跳水獵山羊的場次拍掉。

243

這天我差點嚇死。這場戲我需要源傑跳下水，然後順著急流到瀑布深潭追到山羊。當我們在深潭拍攝的時候，因為源傑本身不太會游泳，雖然身上綁了鋼絲，但可能吊得太緊，加上人又緊張，拍完一顆NG鏡頭後，我在岸上看他懸在水中，很痛苦地用手想把鋼絲放鬆，嘴巴似乎在喊著：「好痛！痛！」

因為附近水流聲太大，連無線電的呼叫都聽得不很清楚。我一直著急喊著趕快把他拉上來，但我不知道因為水面和岸邊高度落差太大而無法直接將他拉起。就這樣，我跟對岸負責鋼絲的工作人員一直無法對話，我只是一直看著源傑痛苦地叫著，急到甚至想摔無線電。最後，源傑就隨著溪水流近岸邊才被拉起來。他一上岸馬上解開鋼絲，我趕緊跟現場說：「今天先不拍了，這樣太危險！」

一時之間，我根本不知道要怎麼解決問題，乾脆先讓大隊回臺北，等下次回來再拍。雖然這時大家都整裝完成就各自離開，我卻仍待在現場繼續和沈師傅以及一些工作人員討論這場戲要怎麼拍攝。

在小烏來拍攝源傑（飾巴萬）跳水的場次。

我們在附近看了很久，也想了很久，彼此討論可能的解決方式，我心裡也依照附近各個環境去模擬畫面。最後就利用一些簡單的鏡頭剪接出原本想像的氛圍，而且我決定明天繼續在這裡多拍一天。

照理說其實大家都已經放假了，很多人也早就回到臺北休息，可是還是得請製片組打電話發通告給每一個人。即便因為鏡頭變簡單，又刻意把通告時間往後挪，讓大家還是可以早上從臺北出發到現場，不過我知道大家還是會有些不爽，畢竟是放假臨時被發通告，還是得工作。而源傑一聽到要再下水的時候，臉色馬上變青。「我都快掛了，還要再讓我下水一次？」

拍片就是這樣，抱怨歸抱怨，很勉強卻還是得做。

245

太陽。

七月中旬拍完馬赫坡大戰，真的鬆了好大一口氣。在七月十八日拍攝完馬紅‧莫那與達多‧莫那告別的場次後，馬赫坡正式拍攝完畢。我們在這裡進進出出幾乎有十次之多，拍攝天數快兩個月，終於不用再來了。

那天溫嵐和田駿都演得很棒。這場戲需要演員哭出來，我本來還擔心他們哭不出來，氣氛不到位怎麼辦，結果溫嵐真的哭了。溫嵐一哭，田駿也忍不住哽咽，甚至在演完後還跑到另一間屋子裡哭了好久，走出來還抱著現場錄音師小湯繼續哭，然後又走到我面前道謝，抱著我再哭一遍。在現場看他們表演時很有感覺，我感覺到很多工作人員都感受到一股別離的哀傷，包括我自己。就這樣，馬赫坡殺青了。

接著到七月下旬，不停轉換場景拍攝一些簡單的短場次，陸續也有些演員殺青，而其中馬如龍大哥（飾交易所頭人）的戲份本來安排要先拍掉，結果因為在龜山搭設場景的問題導致檔

2010.07.18 > 2010.08.05
馬赫坡‧烏來

馬紅與達多‧莫那的訣別戲，讓現場工作人員都感染到別離的哀傷。這場戲結束，馬赫坡的部分也殺青了。

由馬如龍所飾演的交易所頭人。

期一拖再拖，拖了半年才拍到，實在對他很不好意思。

八月二日，我們來到烏來拍攝鐵木‧瓦力斯的淺溪大戰。這也是本來預計開拍不久就要拍到的戲，當時因天候不佳延期，沒想到過了快十個月才回到這裡。不過這也算是好事，如果是在拍攝初期，當初我和動作組的默契還不夠，可能拍出來也效果不彰。這時候拍最好，特別是演員之間的默契都培養出來了。

這是一場不拍不行的重要戲碼，也的確是歷史上的經典篇章。我必須很注意要站在歷史人物的角度來看這事件，這是個挑戰。要怎樣讓觀眾在看族人互相殺戮的過程中，感受到每一位角色的立場？他們又是為了什麼而戰？是信仰？是祖靈？我要讓觀眾了解到，雖然是彼此獵殺，但其實雙方的角度一樣。

這幾天拍攝還算順利，很多鏡頭都拍得超乎我想像的漂亮，雖然內容是拍族人自相殘殺、讓人有殘忍的感覺，可是以技術的美學來看，效果非常好，而我也讓鐵木‧瓦力斯死得壯烈，扭轉了他在歷史上給人的負面形象。

鐵木‧瓦力斯在歷史上始終是一位幫助日本人的負面角色，但我不這麼認為，我反而覺得他在當時一定有屬於自己的立場及說法，所以我要用正派形象的演員來飾演，要打從一開始就扭轉觀眾的思維。

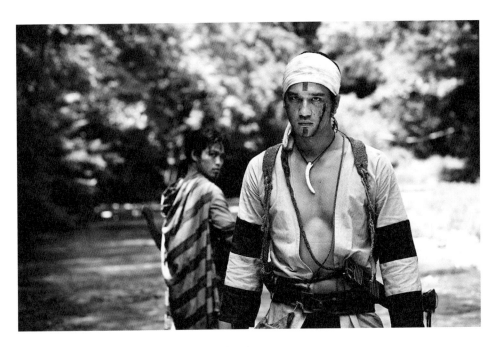

淺溪大戰隔了十個月終於拍成。由馬志翔飾演鐵木·瓦力斯（上），
成功扭轉了歷史上這號人物的負面形象。

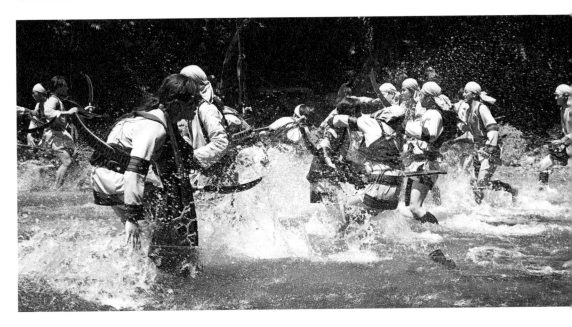

當我看到《風中緋櫻》裡的小馬，起初想要讓他演達多‧莫那，甚至是莫那‧魯道，到正式籌備的時候，我發現他更適合飾演鐵木‧瓦力斯。小馬的身材又高又壯，可以和莫那‧魯道對抗，因為至少要找一位具有份量的人來當莫那‧魯道的對手，這樣才會有一種抗衡性。如果讓小馬演莫那，那就太理所當然，也太無趣。只要稍微了解霧社事件及鐵木‧瓦力斯的觀眾，就會覺得：「馬志翔來演鐵木‧瓦力斯？哇！這有趣了。」

我一開始就要把這個人正面化。如果觀眾對他的刻板印象就是負面，要導正過來需要花很多時間和篇幅，可是如果由小馬來演鐵木‧瓦力斯，那些對這歷史有概念的人就會開始搖擺。「為什麼找他演？他真的是壞人嗎？」觀眾的思考馬上就被我們鬆動了。

在拍攝的時候，韓國動作組也情義相挺，這已經是拍攝期最後一場大戰，他們也知道我們的錢都花盡了。特別抽空過來協助的梁師傅就跟我說：「這樣好了，這一場動作組情義相挺，所有韓國武行都不拿錢！」他從韓國帶來一堆武行，表明完全免費支援。

而他們在工作時並沒有因為沒拿錢就不盡力，我反而第一次看到梁師傅這麼兇，在練習的時候，他氣到差點要去打韓國武行，雖然只是排練，但都是來真的，或許因為是自己人的關係，總是比較嚴格。

這一場我拍得很滿意，在動作設計上，我特別強調「蠻力」，尤其是小馬，因為他具有比別人更突出的高壯身材，所以我希望打鬥的時候能完全展現出野蠻的力度，不管形式是打、

250

撞、摔都可以，反正就是要感覺這個人很有力量。

其實一開始都設計不出我想要的動作，總覺得不夠有力，但當我看到動作組幾位師傅在邊玩邊設計時，有幾招讓我眼睛為之一亮。

「梁師傅，剛剛那個動作很漂亮！」他單手抓住對方的衣領，用力向空中一提，對方整個人好像從地上被拖到天空，這瞬間梁師傅再用另一隻手用力打下去。對手一下子被拖到空中，一下子又被摔到地上，這不需要任何技巧，就是我要的純粹蠻力。梁師傅針對我看到的這些動作設計出一整套的對招，呈現力量的動作全都設計到裡面了。

當動作設計出來後，整個拍攝過程更加順暢，雖然有時還是得等太陽，因為在這裡我反而想利用強烈陽光在水面折射出的光影來增添更美麗、更魔幻的視覺效果。特別是在「摔」這個動作上，人一被拋起來，水花隨著弧度劃出，整個畫面顯現出光彩奪目的衝擊。這裡的自然環境讓人覺得很舒服，高溫中還能把腳泡在冰涼清澈的溪水裡，所以拍攝時一邊看到自己滿意的畫面，一邊反而想說：「他媽的為什麼我是來拍戲，不是來玩的……」

最後快拍完的時候，出現一個小插曲。因為我們要拍小馬被砍頭的特寫畫面，請了動作組的金師傅來拿刀做出砍的動作，一拍到刀砍下去，畫面就移到溪水，血水漸漸和著溪水流過去。「卡！很好。」

251

結果這時候小龍（喻龍飛，攝影大助理）舉手說：「我被刀砍到了。」

他當下不敢喊出聲，直到我喊「卡」才說出口。其實傷口滿深的，第一時間就要馬上送去醫院縫合。

他就站在攝影機旁跟焦，鏡頭又很特寫，所以當刀一砍下，一不小心順勢就劃到小龍的腿。

那時我看著金師傅的表情，他說有多懊悔就有多懊悔。他一直很想走到小龍身邊，可是走了幾步又停住轉身，只能在原地看著大家把小龍送上岸，準備搭車離開。他拿著刀不停在溪裡晃來晃去，一方面擔心小龍的傷勢，一方面又懊惱自己怎麼會砍到他；他不時望著小龍的方向，不時低頭看著手中的刀喃喃自語。沈師傅在一旁也不知道該說些什麼，只一直看著金師傅感覺像是在說：「怎麼會砍到人呢？」我真的覺得金師傅很老實，人很「古意」，果然是沒交過女朋友的人。

除了發生小插曲外，大家工作的氣氛都很好，當然也包括臺灣武行在內。

起初我們擔心會不會又有狀況，而且我也發現這一次的武行裡，有幾位是最早一批來過的人，只是這次由老武行帶隊過來。但是在經過馬赫坡大戰及淺溪大戰後，我發現他們的工作態度完全不一樣。這次他們非常配合，就連沈師傅也讚美他們相當敬業，還會協助設計動作給我們參考。

這些臺灣武行真的不差，是可以被要求的，而且很多高難度的動作也做得到。我們鼓掌叫好，如果一開始的態度就是這樣，相信整個合作過程都會很愉快，只是為什麼第一次來的時候會讓我感覺他們很自我防備，不接受韓國人的指導。「為什麼要這麼想呢？這是合作，不如先把格局打開。」

其實臺灣的產業可以發展出一個很漂亮的系統，可是常常因為品質參差不齊，缺少一個完整的組織和組合。這次的經驗告訴我：「臺灣什麼都會！」雖然這次找了外國人來，但不是外國人就一定比較厲害，而是我們沒有組織，他們有。譬如他們有所謂的「特效團隊」，可是我們有「團隊」嗎？我們都只是跑單幫。

臺灣有很多專業人才，可是都沒有整合成一個團隊，都是各自跑單幫，而這就是一個工業要建立的最大障礙。只有把這些專才整合起來，才可能會有工業產生；要屏除門戶之見，就要先把大門打開。你屬害的地方，我不會；我厲害的地方，你不會，那我們就合作變成一個團體，繼續培養新的人才。

「這個我會，你可以問我。那個我不會，但是如果你包案給我，我就幫你找人。」這在臺灣是很常碰到的問題。這樣組成的團隊會讓人安心嗎？

我找的韓國和日本工作人員都有共同的優點，他們都是一個固定團隊，像是韓國特效組，他們可以兼顧放火、下雨、下雪、鋼絲、爆破等相關作業，全部包在一家公司裡。反觀我們為

什麼不組織一個像樣的團隊好好運作，提升自己的競爭力。像我們這種複雜又難搞的案子，與其個別找四、五組小團體，不如找一組可以通包的大團隊方便大家溝通協調，況且如果我找來這四、五組人馬中有幾組不對盤，那大家還要工作嗎？

臺灣現在面臨的問題就是產業沒有工業化，而工業化的過程就是要先打破鎖國政策，將各方面擅長的人結合在一起，共同發揮彼此所長，然後再以團隊的模式去培養新的接班人，逐漸擴大規模，不然就只能停留在石器時代。

動線。

2010.08.07 > 2010.08.11
花蓮時雨瀑布

這地方從很久以前就說要拍，卻搞到現在才來。當然，也是因為錢。

這一次，我要改造一條溪流。因為這裡有很多大石頭林立在溪床中，而且接近瀑布的深潭範圍太廣，會影響到演員動線，所以我要搬開看似搬不動的石頭，並且填平深潭成為淺溪。

當初提議這個計劃，日本美術組覺得很瘋狂。照他們以往的經驗，要改變自然環境不可行，沒有這麼容易。可是經過幾個月的到處勘景，始終找不到比這裡更適合的環境，所以我堅決要幹。

在複勘的時候，因為阿瑟平常就是攀岩、溯溪的好手，對於機械工程也有一定程度的熟悉，所以我試著徵詢他的意見。「阿瑟，我問你⋯⋯我想把這顆大石頭搬開，可以嗎？」他在周圍看了很久。他說沒問題，只要利用小山貓和鋼索配合，就可以慢慢將這些石頭拖離。同時

他也覺得可以利用大量的碎石將深潭填平。

日本美術組為了說服我不在這裡拍，還另外在小鳥來找了一處他們認為更好的場景。確實，小鳥來那邊的場地很漂亮，卻給我太封閉的感覺。我是要神祕感沒錯，但不是封閉，況且那邊沒有我想要的表演動線。人物站在那邊很好看，但這不是在拍風景照。假如只是一張照片，我絕對會挑小鳥來的景；可是今天是要演一場戲，就需要動線，因為我不會讓演員整場都只是站著或蹲著講完全部的台詞，勢必要有些進出的動線，而花蓮這裡就是我理想的動線環境。最後經過「處理」後，的確有如我的想像。

在拍攝的前一天，我到現場驗景。因為之前有深潭，無法走到瀑布底下，而現在這裡變成了淺灘，我試著走一遍演員的動線，覺得沒什麼問題，結果抬頭一看，發現那邊的環境也不錯，所以我臨時把很多過場戲改到這裡拍攝。譬如馬紅‧莫那和一群婦女在尋找最後戰士的戲，原本要找一處燒毀的樹林當火燒過的馬赫坡森林，後來想說為了拍一場戲就燒樹林也太大費周章了，不如轉到這裡拍。另外，我把幾場戲集中到這裡拍攝之後，也可以增加這個場景的辨識度，讓莫那‧魯道和這裡產生連結感。這瀑布，就是莫那‧魯道的獵場。

天氣依舊很熱，能把腳泡在冰涼的溪裡拍戲也算幸運的事，只不過拍到第二天，有些工作人的腳好像被水浸蝕般破皮了。當我看見這些人痛苦地蹲在一旁擦藥，還想說為什麼要擦藥？有這麼痛嗎？結果第二天晚上，我也中鏢了。

我的腳一樣有破皮，而且真的非常痛，雖然勉強可以走路，走起來卻只能雙腳開開，一跛一

256

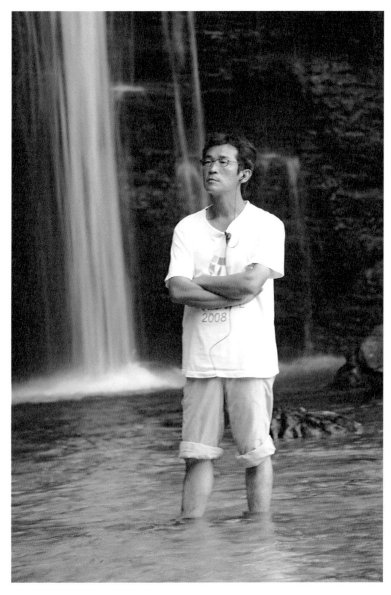

將瀑布旁的深潭填平成淺灘，是可能的事。

拍攝期 3 —— 動線

跛不時發出呻吟。最後我痛到受不了，就趕緊跟一群工作人員到醫院掛急診。

我們一群人剛好都是男性工作人員，像小江和一些攝影組與特殊器材組人員。我們走進醫院，找了一會兒才發現急診室的招牌，接著每個人面部扭曲地拖著沉重又外八的步伐向目標前進，好不容易才走到急診室的櫃台。

「小姐……我們要……掛號。」我痛到講話跳針。

「你們都要掛號嗎？掛什麼科？」護士小姐看了我們一下，就低頭準備文件要我們填寫。

「靠背！這要掛什麼科啊？」我心裡一時想不出來要掛哪一科。

「應該是……皮膚科，或是感染科吧。」小江也痛到神智不清，沒想到護士小姐驚訝地抬眼，用狐疑又帶點輕蔑的眼神看著我們。

「……是哪裡？」她問我們。偏偏這時小吳（吳東陽，特殊器材組）這個沒有神經的納美人不說話就算了，還用手指比著自己的下面。

「……」這下誤會大了。

經過一段時間解釋，護士小姐終於理解，後來我們在外面坐了一下，就先請我進診療室。只見醫生看看病歷表的名字，再看看我的臉。我想他應該有認出我來。

258

「因為現在這個時間掛號太貴了，不如你們拿著這單子，我有寫上藥名，你們直接去隔壁藥局買藥擦一擦就好，因為就算掛號我也會開同一份藥單。我想……這樣可以替你省一點錢。」沒想到連醫生也知道我沒錢。

後來買藥擦一擦，真的兩天後就不痛了。但周仔（周國鉉，燈光大助理）真的不行了，甚至引發蜂窩性組織炎，因此他就先回臺北住院休養。

在拍攝的前幾天，先把一些短的過場戲拍完，最後再拍莫那・魯道的主要場次。這場戲是我最擔心林慶台的一場，因為台詞一大堆。也幸好因為場景的問題拖到這時候才拍，因為這時他台詞才剛背好，雖說是背好，其實也還不很熟。

我一直擔心這場戲會太單調。它的衝突都在於人物之間的對白，並不是來自動作、畫面之類的視覺效果，而且人物動線少得可憐，很多狀態都是坐著、站著。總而言之，就是從頭到尾都在講話。因此我擔心觀眾會覺得不夠緊湊，感覺這場戲太長。我在這一場加拍了很多鏡頭。總計在這裡的拍攝底片呎數，加上ＮＧ、保留的鏡頭，我們就花了三萬呎底片（一分鐘九十呎）。雖然我有多加過場戲在這裡拍攝，那頂多拍個一、兩次就完成了，主要還是在莫那的部分，所以原本兩天的拍攝行程，延長到三天、四天，最後到第五天才全部拍完。這種時候遇到延期，心裡都會很幹。

「可惡！殺青日又得往後延一天。」

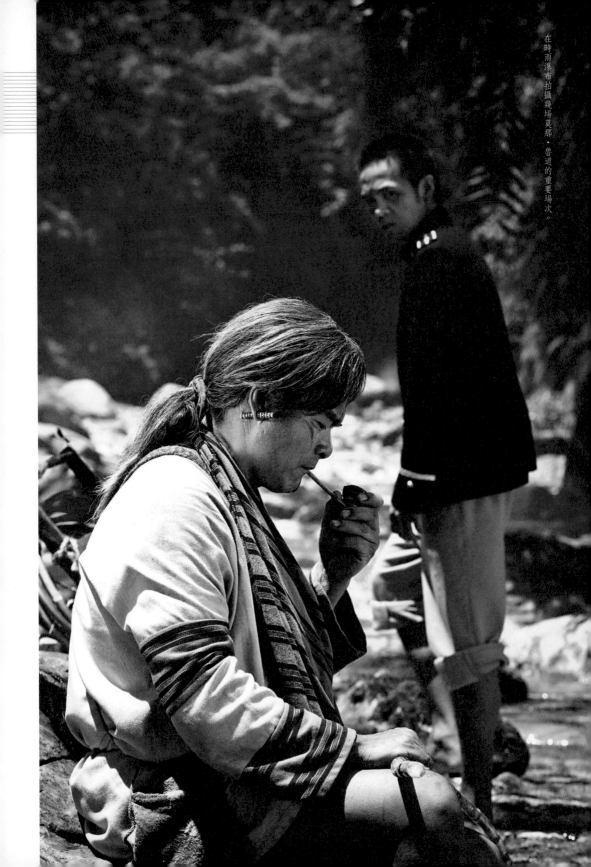

追逐蝴蝶。

2010.08.14 > 2010.08.30

中影‧龜山

「我們真的快殺青了！」八月中旬開始，我知道每個人心裡都一直吶喊著。

困難的戲幾乎都拍得差不多了，往後的拍攝行程只剩下幾場簡單的部分以及部分CG特效素材，大家已經放鬆心情準備迎接殺青日到來，只不過動作組的金師傅還是閒不下來。

八月十四日，我們在中影拍攝日軍攻進漢人街道及城門的戲。雖然演員人數不少，最麻煩的還是漢人服裝、道具，另外就是髮型。因為當時是清朝剛割讓臺灣的日治初期，所以漢人幾乎還是理清朝髮型，也就是要剃半頭。

這時由於金師傅要扮演從城門摔下的漢人，不僅每次較危險的動作都是他來操刀，而這次還得剃光頭，結果怡靜跑過去虧他。「拜託你理光頭，只要你理光頭，我就介紹女朋友給你。」因為金師傅從沒交過女朋友，所以他很高興地答應了。

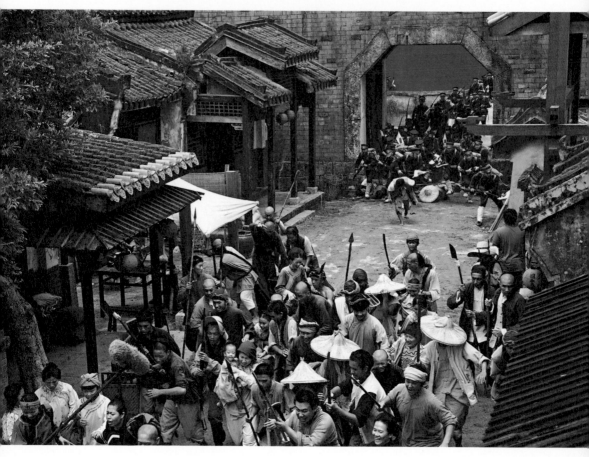

在中影拍攝日軍攻進漢人城門的戲。

導演·巴萊

當天我跟怡靜說：「你應該跟他說：『如果你理光頭，我就當你的女朋友。』這樣我想他全身上下的毛髮都願意理光。」

不過金師傅真的很辛苦，在這裡不僅要從城牆摔下來，又得在樓梯間翻滾摔落，最後還要被馬拖著跑。被拖就算了，後面還有奔跑的馬跟著，如果後面的馬不小心衝太快，那可是會有生命危險。不過他還是一樣靦腆笑著說：「沒問題！」

到了八月十七日，終於要拍最後一個搭景地——製材場。這裡也是經歷很多波折，像是因製作費的問題沒辦法搭建，不然就是沒付日本演員酬勞而被迫延期，雖然最後還是完成了。拍完族人火燒製材場之後，連主要演員林慶台、田駿、李世嘉的戲份都一起殺青。這幾乎可以說是殺青了，只不過還有一個難關正等著我們，就是吊橋倒塌的場面。剛好這天拍吊橋所使用的 Fly Cam 人員來跟我討論拍攝方式。

雖說是討論，我卻很難清楚表達，因為我根本沒用過 Fly Cam 拍攝，更沒有從 Fly Cam 的機位看過場景，甚至當時連吊橋都還在搭設而已，根本很難判斷拍出來應有的成效。最後，我還是選擇用最簡易的方式拍，因為我知道有些鏡頭是有必要，可是那些不必要的鏡頭就不要耍這麼多花招。

終於在八月二十八日，要進入最後一項難關。

263

當天到現場的時候，我才發現場景不是想像中那樣。因為搭設的時間很緊迫，所以剛到現場時，大部分草皮都還沒種上去，仍是紅土一片。

「小秦，第一個位置在那邊，機器可以先擺好，然後演員的動線是……」儘管如此，我還是先讓攝影師了解我的第一顆鏡頭在哪兒、要拍什麼，讓他們可以先架好機器，準備好就可以直接拍攝。接下來，我繼續看環境思考分鏡。

「等一下這邊的草皮趕快先種好，我盡量往這個角度拍，那邊就先不要管，等會兒有需要再局部呈現就好。」其實，即使到了現場，我還不知道要怎麼拍。

雖然之前有到過現場，美術組的吊橋模型也很完整地呈現現場樣貌，可是，只要沒看到完成的樣子，就永遠不知道「實際上」是怎樣。不知道需不需要避哪邊的鏡頭，又要怎麼取得理想的畫面？所以我一到現場，心裡還是很混亂。不過好險當天一早就出大太陽不能拍，反而讓我有時間思考。直到中午吃完便當，我整個邏輯才建立完整。

「等一下演員動線從這邊趕跑到那邊，然後做動作……」下午我就跟大家清清楚楚地說明，然後也規劃出拍攝鏡頭的順序，讓工作人員可以直接提前做準備。整個過程還是很緊張，雖然這場戲早在前製就知道拍攝不易而準備再三，就連到了拍攝期都還在討論相關問題和解決方式，可是當然現場還是會有小狀況產生。拍片本來就是如此，我也只好順著這些小狀況去一一克服。

第二天，Fly Cam 來了。這時候卻開始下起小雨，只好邊拍邊躲雨，但是我知道今天一定要把這些鏡頭拍完，因為……Fly Cam 真的太貴了！經過一陣指揮調度，終於順利拍攝完畢，雖然有些瑕疵，但 CG 組說後期可以解決，雖然我始終對 CG 組半信半疑，卻無奈自己不懂，也只能相信他們了。

最後吊橋倒塌的部分，我們和 CG 組做過長期討論，決定不去真的炸毀吊橋，只要拍些像吊橋基台木椿倒塌等基礎畫面，其餘就由後期特效搭配實際吊橋素材去處理。就這樣，這座吊橋倒了，而我們的心情其實已經殺青了。「終於……這裡也過關了……」

到了晚上，特效組、CG 組以及攝影組、燈光組到附近的空地拍攝一些特效空鏡頭作為後期素材，像是火光、爆破等，也因為是 CG 素材，根本不需要我在現場。因此這晚，我第一次不在現場。

吃完晚餐後，我坐在搭景地裡的「番童教育所」和大家聊聊天，一旁牛奶在剪接前幾次拍攝的鏡頭。我們吹著晚風，第一次真實感受到所謂的「輕鬆」。

剛好，小家（陳家怡，企劃總監）要我在即將推出的殺青套票上寫一段話，當我看著牛奶剪接的時候，突然有點靈感，順手寫了一篇有關追逐蝴蝶的故事。雖然短，但我覺得很有力。

小學二年級，學校遠足到鄰村看電影。在進戲院前的野餐時，我發現了一隻黃色美麗斑紋的蝴蝶！

我輕輕地放下餐盒，偷偷摸摸地追著那隻蝴蝶……一下子小小手腳撲空……一下子美麗蝴蝶高飛……一下子……我迷路了……

我一路哭一路跑，就是找不回戲院的路……我已經忘了事情的結果，不過應該也是免不去一頓責罵吧！

三十五年後的今天，我們吹著晚風，第一次真實感受到所謂的「輕鬆」。謝謝你一路陪著我們一起追逐蝴蝶！

小魏・巴萊

倒數。

雖然整天都是陰陰雨雨，氣氛反而更合適，因為鏡頭數也不多，所以只要攝影機看不到雨的時候就可以搶拍。

拍攝都還滿順利的，每個人也顯得特別興奮，可以在老車站坐上骨董級的蒸汽火車。很快就拍攝完畢，收工的時候，大家還一起幫忙收拾器材和道具，一副很快樂的樣子。

距離殺青，只剩四天。

2010.08.31
泰安舊車站

倒數「三！」

今天我們到阿榮片廠拍攝一些後期合成素材，像是薩布‧巴萬（田金豐飾演）跳下懸崖的畫面等等。這天更輕鬆，大家真的已經有了殺青的心情。

距離殺青，只剩三天。

2010.09.01
阿榮片廠

倒數「二!」

今天是大家最興奮的時候，因為幾乎所有演員都到了。我要拍攝族人最後走上彩虹橋的畫面，雖然實際上這座橋是藍色的（因為要給後期特效處理）。

當天曾秋勝老師負責殺豬、烤肉給大家吃，所以大家邊吃烤肉，邊唱歌過彩虹橋。大家都拍得很高興，整場氣氛都很 High。

結果這天源傑得了重感冒，還滿嚴重的，連走路都搖搖晃晃，最後終於在拍最後一顆鏡頭時不支倒地，我們趕緊送他到附近的醫院。我想他一定很嘔，想說為什麼會在最後一顆鏡頭昏倒？

最後怡靜一喊：「收工！」大家就瘋狂歡呼，接下來，就是每位演員彼此擁抱著又哭又笑，而這樣的情緒感染給很多工作人員，大家跟著流淚。我心想：「要是這天殺青多好……」

距離殺青，只剩兩天。

2010.09.02
阿榮片廠

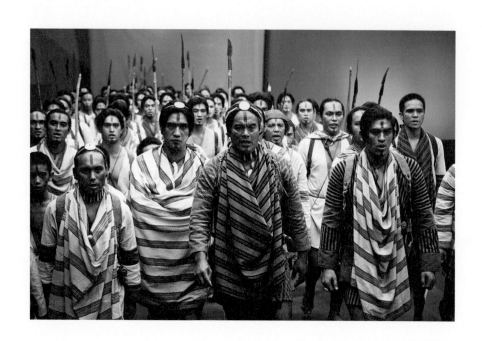

集合所有族人演員拍攝的一場戲。因為
背景會由CG特效合成處理，所以實際拍
攝時整片是藍色的。

倒數「一！」

2010.09.03
水湳機場

雖然大家依舊輕鬆，可是對我來講，因為還沒拍完，難免有很多緊張和時間壓力，畢竟現場還是存在天氣、人員、場景、場面等不安定因素。

我們從天亮拍到天快黑了，卻還有飛機助跑起飛的畫面沒拍，偏偏這時狀況連連，一下子飛機卡住沒辦法出機棚到跑道，一下子當車子拖著飛機要助跑，機身又無法穩定成直線運動，甚至還有一個輪胎爆胎。最後，好險還是在最後一刻把所有鏡頭都拍到了。

晚上我們就在機棚打燈，拍攝一些CG特效合成素材，像是飛機上的機槍掃射等等。這時大家邊拍邊聊天，我也發現很多工作人員都已經接到下一個案子，而我們的殺青酒也已經確定好時間日期。

「可是，導演……我們那天要定裝……」美玲和君文（王君文，化妝組）一臉惋惜地對我說。

「什麼？不管怎樣一定要來！那是誰的戲？導演是誰？」我心想，一定要讓所有的人都到齊。

「好像是連奕琦……」君文想了一下跟我說。

「小連？幹！小連是自己人！你等我！」我馬上打電話給志明，請他打電話給小連，最後喬到可以讓他們中午前定完裝離開。

「我喬好了！你們一定要來！」

距離殺青，只剩一天。

雖然狀況連連，不過最後還是拍到了飛機起飛的畫面。

這天。

拍攝期最後一天，幾乎已經沒什麼可以拍了，這天就只是要拍一些山豬的CG特效素材。

其實本來真的只要拍山豬，可是我在前幾天時覺得：「幹！我們最後殺青的畫面是一頭豬？這叫我怎麼甘心！」所以後來就把補拍年輕獵人看到彩虹橋的鏡頭換到這天拍攝，讓我們最後一天的最後一顆鏡頭放在一個「人」身上，而且百分之百是最後一場戲。

二○○九年十月二十八日，開拍的第一場戲是序場A，剛好是本片開場。

二○一○年九月四日殺青的最後一場戲是二百四十四場，也是本片的ENDING場。

多麼完美的開場、ENDING。

2010.09.04
阿榮片廠

這天其實我在現場也沒事做，當棚內燈光都打好，就先拍山豬的素材，而我走到樓上的梳化間做自己的事。反正是CG特效素材，拍到CG組要的就可以自己喊卡。這是我第二次離開現場。

我在樓上就可以聽到樓下現場很熱鬧，不時會聽到「啊！山豬！」之類的話。後來想說到下面看一下狀況，結果他們很緊張地說：「阿瑟被山豬咬傷了！很嚴重！」我在現場看到滿地是血，原來剛剛聽到吵鬧的聲音不是氣氛很High，沒想到竟然發生了這件事。經醫生診斷後發現，阿瑟的血管、筋，甚至神經都斷了……所以往後必須做長時間的復健。

聽說阿瑟很嘔，原本每天都最危險的他，經過最後這最安全的一天便可全身而退，留下毫髮無傷的光榮紀錄，但沒想到……

後來這頭咬傷阿瑟的豬馬上被換成另一頭，因為那頭豬真的完全失控。還好後來順利拍完。接著馬上拍最後一顆年輕獵人的鏡頭，沒幾分鐘就拍完了。

原本，我是很感性地跟大家說：「謝謝大家……我們終於殺青了。」結果大家的鼓掌聲零零散散。

「難道我講得不夠感性嗎？」我心裡默默嘀咕，後來想說可能是因為阿瑟發生事情的關係。

不過我發現，其實不全然是這個原因。

拍了這麼久，大家也都有心理準備要殺青了，但真的到了殺青那一刻，卻來不及反應。

「我們……真的殺青了嗎？」那天完完全全沒有殺青的氣氛。

這天，我們真的殺青了。

殺青酒，一輩子的價值。

2010.09.05
公學校操場

通告時間：下午一點半。

現場：公學校操場。

拍攝內容：演職員大合照。

為了讓一張照片塞進兩、三百人的演職員，我們決定採用三百六十度的拍攝方式。所有人圍成大圓圈，而小五（吳祈緯，劇照師）站在中央，對著我們原地繞圈，之後再用電腦把每張照片接成一大張全體大合照。

大家這天還是依照通告抵達現場，可是每個人一改之前的神情以及造型，濃妝豔抹後的一些人甚至讓我認不出來，拍攝時穿的長褲和雨鞋變成短裙和長靴。殺青隔天，大家好像都變成

另外一個人。

不過有些事情還是沒變。今天的天氣從早上陰雨忽然轉成萬里無雲，天氣變化依舊無常，不過對於我們，這轉變倒是個完美的氣候，只是，我們還是在等。等的不是天氣，是一個人，我們在等剛開完刀的阿瑟來這裡。

照理說，剛開完刀的病人不可能外出，可是阿瑟很堅持。「拍了這麼久，殺青當下沒在現場就算了，殺青酒這天無論如何都要參與！」最後醫生終於拗不過他，破例開了外出證明，讓阿瑟可以離開醫院三個小時（不過最後他待了六小時才回去醫院）。

當阿瑟一打開車門走下來，馬上受到英雄式的歡呼。這時，大家的笑聲更多了，也更大聲，同時殺青的氣氛才慢慢發酵開來。

拍完大合照，大家踏著輕鬆愉快的步伐走向霧社街，這時早已有許多媒體等著殺青記者會開始，然而每個人開始很興奮地拍照、擁抱、歡笑⋯⋯很快樂，真的很快樂⋯⋯

直到晚上大家喝了酒，一個接一個從快樂演變成崩潰，這時也才有真正殺青的感覺。這也是我為什麼一直以來都要求可以有記者會，可是屬於演職員的殺青酒絕對不能對外開放，只可以自己人到場，甚至連眷屬都不准帶。因為，我知道只有自己人才能體會那種氛圍。如果外面的媒體或其他人來到現場，反而沒有辦法很自然地在人前哭笑。

277

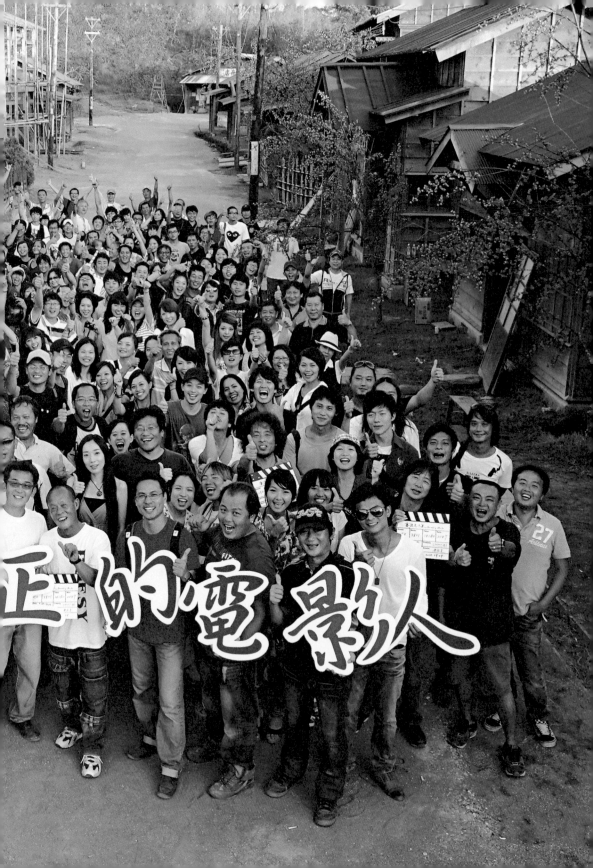

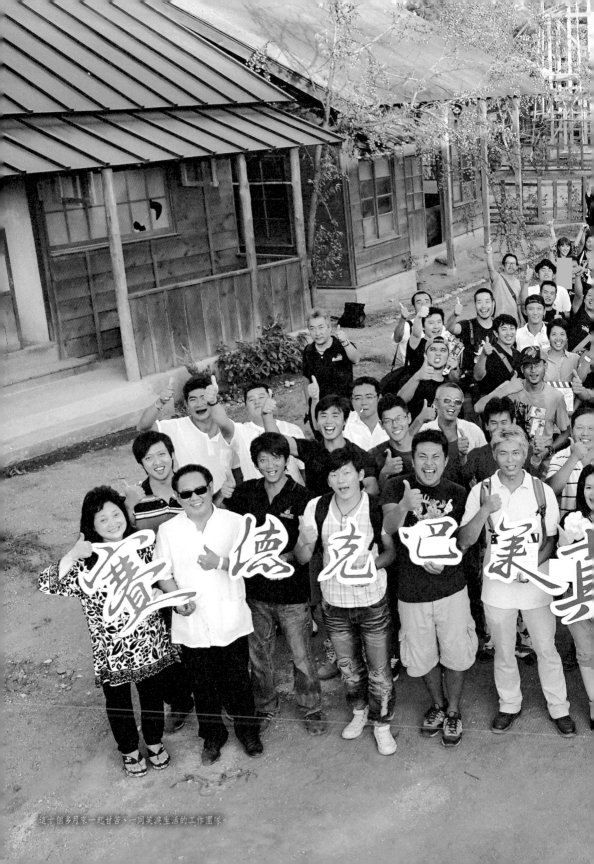

這十個多月來一起甘苦、一同笑淚生活的工作團隊。

此時幾百人圍在大螢幕前，看著阿妮熬夜剪出來只有工作人員才看得到的幕後花絮。剛開始大家笑得要命，可是後來，我邊看邊流眼淚，一時之間完全沒辦法說話。

「我們真的拍完了……他媽的……我們到底是怎麼完成的？」

不只是我，很多人都在哭。

影片鋪陳的動人配樂，串起了拍攝現場發生的事，也許旁人看來只是些雞毛蒜皮的小事，可是當時的我們看起來竟如此巨大……直到影片最後，沒有一個人發出聲音。

之後，我拿著五百枚莫那‧魯道紀念幣，一個一個發給每一位工作人員和演員。當初本來想說能有多少就買多少，結果問到最多有人可以賣我十萬枚，可惜當時我真的沒這麼多錢，只好買了五百枚發給所有和我一起走過來的朋友。

「我沒有什麼東西可以送大家，只能送這枚硬幣給大家做紀念。謝謝大家。」

不過其實我還準備了另外一件禮物。我不斷跟企劃組溝通說：「這一關真的不好過，所以要給大家一個紀念。」

剛開始一直在想要送什麼東西比較有紀念價值。在《海角七號》的時候，我送給每個人專屬的小海報，可是這次我應該送什麼？

後來，我們就想到要製作「紀念拍板」。拍板是每一部電影都會有的小工具，但是這份「紀念拍板」是特別訂製的，上面所寫的都是破紀錄的數字，像是我們拍攝天數、底片呎數……背後則是自己組別的照片，而最重要的是，我們在拍板寫上每一個屬於自己的職稱與姓名，於是它獨一無二，全世界只有你才有。雖然曾經有人擔心成本太高，不過我跟他說…

「再昂貴都得做，因為有些東西是屬於一輩子的價值……」

281

【後記】

殺青之後，後製。

殺青酒高興完之後，只短暫休息了兩天，就開始每天與牛奶密集剪接。當然，心情一定比較輕鬆自在，想說事情都已經過了大半，一切應該沒什麼問題了。

剪接的時光一直都是快樂的。從拍攝期在飯店房間熬夜，到殺青後每天窩在辦公室，看著電腦螢幕上所呈現的每一顆鏡頭畫面，我擁有一種奢侈的滿足。所幸在拍攝時，我都會先把分鏡想清楚，然後在腦海裡跑過一遍又一遍，所以回到剪接的時候，也就沒有太多猶豫的空間，頂多就是動作戲的刪減和拼湊。不過，問題比較大的就屬「鐵木‧瓦力斯」。我發現觀眾在看這部電影時，不會發現小鐵木‧瓦力斯和青年莫那‧魯道之間的關聯，這樣也就連帶影響到長大之後的鐵木‧瓦力斯與中年莫那‧魯道的連結。

我在電影前半段安排了一場戲。青年莫那‧魯道所屬的馬赫坡社與鐵木‧瓦力斯的屯巴拉社雙方在漢人交易所相遇，因為兩邊自古就因獵場領域的觀念導致衝突不斷，也可以說是世仇

在牛奶初剪完成之後，與陳博文師傅 (剪輯) 討論電影的節奏如何能更為流暢。

後記 —— 殺青之後，後製

關係。於是，這裡就發生了獵殺事件。

然而這次事件殘留下的陰影，卻一直深藏在長大後成為屯巴拉社頭目的鐵木‧瓦力斯腦海中，直到霧社事件爆發，他猶豫著要和日本人合作還是要帶領族人反抗日本時，瞬間浮現當初青年莫那對自己說的一句話。

「我不會讓你長大的！」

這是給鐵木‧瓦力斯當時的立場之一，如果觀眾無法察覺之前這場戲的小孩子正是長大後的鐵木‧瓦力斯，那就會失去這場戲的意義。所以我找個時間多補拍了一些連結的鏡頭，再透過剪接讓觀眾也能跟著鐵木‧瓦力斯一起回想這曾經發生過的事件。

雖然我說過剪接的時候是快樂的，不過長時間坐在椅子上、看著小螢幕重複著相同的畫面，還是會累。就好像過動兒無法長時間待在同一個地方不動，所以我還是常常假借倒水、上廁所的名義，在公司裡到處亂晃，看看大家都在做些什麼。也因為這樣，很多壓力趁機入駐我的心裡。

當時還是有債務的問題，而且時常遇到遭人為難的處境，所以當我們一拍完，就馬上和志明找中影談投資的可能。

「郭董，這五千萬可不可以轉投資？」他想了想，就答應我們。

「那這五千萬轉投資以後，可不可以加碼到一億？」他又想了想，也很爽快地說好。

很順利的，雙方開始處理投資的相關程序，不過同一時間，公司還是一天到晚不斷有催款的電話。志明迫不得已還是得繼續向其他人調頭寸。

過了幾個禮拜到中影開會時，郭董聽到風聲，直接問我們：「我不是承諾投資了嗎？而且先前調錢的數目也差不多一億了，為什麼現在還在外面借錢？問題出在哪裡？」

志明告訴他：「一億當然不夠。我們在拍攝期大大小小的欠款，以及往後要花費的後製、行銷宣傳成本……說實話，和一億還有段相當大的差距。」

「……那還缺多少？」郭董說了我們最想聽到的話。我們簡單估算過後，起碼總製作成本會達六億以上，可能會到七億也說不定……

「大導演……大藝術家……那麼大一個洞要怎麼補啊？」郭董沉默了好久。「這樣好了，你們把成本算清楚，然後我們負責一半，你們負責一半，就這樣把事情解決吧。」因此，投資的事確定了，我和志明也放下心中這一塊好大的石頭。接著一切都按照正常程序走，不過在談到行銷宣傳這部分，我和他們都有一個前提共識：主導權必須在我們這邊。

「你們不用擔心我會怎麼賣，因為不管再怎樣，我都一定不會把自己賣爛，會把自己做到最好！」他們也相信我，所以中影就採支援的方式，將一些工作人員發派到我們辦公室協助相

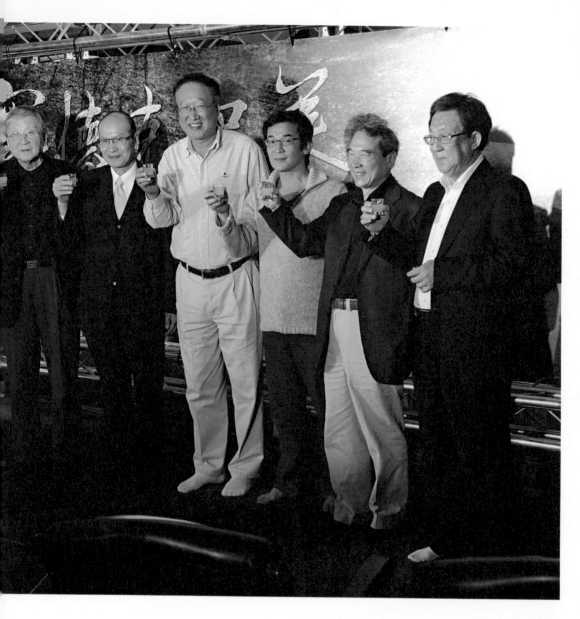

2011年2月22日舉辦的記者會，宣布果子電影與中影合作的訊息。貴賓合影由左至右依序為：朱延平導演、李行導演、電影處長朱文清、中影公司董事長郭台強、魏德聖、遠流出版公司董事長王榮文、中環公司董事長翁明顯。

導演・巴萊

關事務；同時也與威視公司談定發行事宜。

合作，就一定會有磨合。剛開始，我們和中影之間有些觀念上的不同，但這也像一部片剛開拍會遇到的問題一樣，最後仍會慢慢步入軌道。

到了十月底，電影的初剪大致完成，這時候趕緊拿著初剪的畫面飛到韓國，準備與「新的」CG特效公司談合作。事發突然，原本合作的CG公司在我們殺青之前，也就是拍攝吊橋倒下的同時，跟著倒閉了。

我們剛聽到這消息時，非常措手不及。電影預計九月上映，原本後製的時間就已經非常緊迫，當初和CG組討論過的製作時程至少要半年，更何況在CG特效完成後，還有其他繁瑣的後製過程需要時間，偏偏這時聽到CG公司倒閉的消息。

不過事情還是得解決，透過韓國特效製片李治允的介紹，找到了新的CG公司。我們拿著初剪版本直接到韓國找他們開會，把所有需要處理的特效鏡頭和對方討論一遍，再由他們重新評估製作時間及成本。

回臺灣後，過幾天就收到他們的報價單，沒想到上面的金額高得驚人，我不停跟志明說，實在想不透怎麼會有這麼誇張的價格。後來經過雙方來回詢問、議價，始終無法達成共識。最後逼不得已，只好透過志明的朋友 Sing（胡陞忠，視覺效果指導）尋找大陸的特效公司談合作的可能。因為 Sing 本身也是很多國際大片的特效指導，參與過許多賣座又叫好的好萊塢電影，而最近他也常和大陸的特效公司合作，口碑有慢慢做起來。

可是在這樣韓國、大陸的競爭過程中，我變得有些裡外不是人。李製片那邊有所謂的人情壓力，偏偏價錢我們無法接受。受到這兩邊的拉扯，我們自己也被搞得很混亂，遲遲無法有定論。直到過年前，我告訴志明：「時間緊迫，不能不確定了。」

最後，我們決定與大陸的水晶石公司合作。雖然剛開始碰到一些為難的地方，可是我覺得，不要再猶豫了，就排除萬難做下去吧！

過程中，難免有些不斷來回修修改改，我卻發現了這些工作人員的認真和熱忱，而且技術層面不差，甚至有時會超過我的預期。最重要的是，他們不怕磨，不會有太多理由說不行，加上這次與 Sing 合作，他很嚴謹地面對每一顆特效鏡頭的完成度和進度，不時會向我回報與討論，所以整體進展很明確，相對來說也讓我對這部分比較放心。

在此同時，我也請了曾經負責《海角七號》配樂的小駱（駱集益）開始製作配樂試聽，經過不斷溝通，始終感覺少了些什麼。在一而再、再而三地修改之後，有一天，小駱對我說：

在北京與首次見面的水晶石公司各組製作人員確認每一顆特效鏡頭。在不停來往於臺北與北京之間，看見了這群年輕人的熱情與積極，甚至高峰期一天的工作時數達十七個小時之久。只不過因為製作期程太短，又多達一千七百多顆特效鏡頭，難免也有崩潰的時候。

圖為北京水晶石公司初步繪製電影中山羌的3D模型。製作困難之處為毛髮等材質，必須逐格隨著影像模擬動態，然後透過光線的渲染提升真實性，不讓觀眾有突兀之感。

「我可能達不到你的要求⋯⋯你要不要試著直接找好萊塢的配樂？」

後來，透過另一位監製張家振，洽詢到好萊塢金像獎大師級的配樂，不過大師沒時間，但是可以將案子委託他的團隊處理。我思考了一陣子，拒絕了對方的提議。我認為，就因為他是大師，所以我想找他，既然他無法順利配合，不如乾脆去找下一位大師。雖然緊接著找到了日本的一位配樂大師，可惜時間一樣無法配合而作罷。

就在這個時候，我想起 Ricky Ho。他當初以《十二蓮花》這部片與《海角七號》一起入圍金馬獎最佳原創電影音樂，結果很不好意思，我們打敗了他。有一次 Ricky 剛好來臺灣工作，經過杜哥的介紹，來我們公司拜訪，他還開玩笑自嘲是我們手下敗將。

因為當初已經找好小駱擔任這次配樂師，所以與 Ricky 就只是閒話家常，不過經過那次愉快的談話後，我對他有著深刻的印象，直到我們確定和日本配樂大師無緣後，我馬上詢問 Ricky 的時間，並同時請他製作一些簡單的試聽。過一陣子聽到他所製作的試聽帶，我就決定找他了。

之所以會這麼快做決定，製作時間緊迫當然是其中一項原因，但是我其實也顧慮到一個問題。如果我們是和美國、日本的配樂師合作，彼此之間會需要翻譯傳話溝通，那我就會擔心是否能翻譯到我要求的境界，這個過程中勢必會有很多反反覆覆，何況我本身又不會說英文。然而，Ricky 是位華人，我們可以直接用中文對話，不會有辭不達意的問題。此外，最

290

主要的一個原因是，我發現彼此可以溝通。

聽過 Ricky 的試聽帶後，雖然我感覺裡面的概念與我想的不盡相同，可是我們坐下來溝通，在雙方相互闡述理解之後，我知道這些都可以修正，於是很快就把這件事確認下來。

我馬上飛了一趟新加坡，與 Ricky 仔細地討論每一個段落配樂的想法，並將相關的合約事宜談定。所以這部分目前很順利進行，預計五月底可以完成全部的 Demo，然後六、七月與澳洲的大型管弦樂團合作演奏錄音。現在後製一切都在進度中，接下來就準備要和杜哥討論這部電影聲音的思考與方向，討論我們想要給觀眾的聲音感受是如何。

五月了，天氣又漸漸熱起來，想起去年這個時候正要拍攝馬赫坡大戰，炎熱的天氣叫人吃不消。距離殺青已經過了八個月，感覺卻好像才剛發生，可是仔細回想當初剛殺青的感動與衝動，似乎有點在慢慢消散中……

我知道自己完成了一件很大的事，又多了那麼點神奇，也多了那麼點莫名，就好像在看一部好萊塢戰爭電影，在歷史上的經典戰役中，主角就像世界的英雄，為了榮耀出生入死，一幕幕激昂熱血的畫面衝擊著每個人的心臟……可是，然後呢？當這些英雄打完勝仗回家，然後呢？他們得到了至高無上的榮譽勳章，然後呢？他才發現離開了戰場以後，自己什麼也不是。

也許這套用在我身上是誇張了些，只不過當我結束拍攝現場的工作回到臺北的辦公室，所面

後記──殺青之後，後製

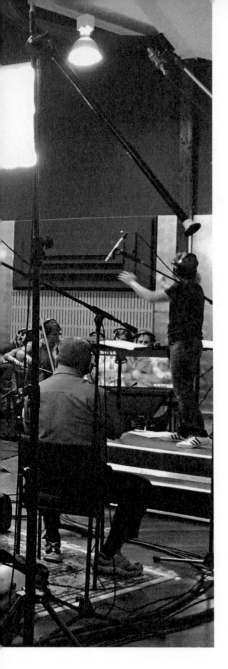

馬志翔（左）在聲色盒子（杜比混音錄音室）為電影重新配音。雖然我在錄音室外嚴肅聆聽，卻很放心馬志翔的聲音表演。

在錄製電影中的演唱歌曲時，因為一般錄音的工作人員不懂族語，所以必須仰賴唯一有錄音經驗的歌手阿飛（拉卡‧巫茂，飾演塔道‧諾幹，右一）來引導教唱。

在澳洲的錄音室，正在等待管弦樂團開始錄製電影配樂。由於之前都是與Ricky Ho在網路郵件中確認樂曲，所以當準備正式錄音之前，心裡始終很忐忑不安。

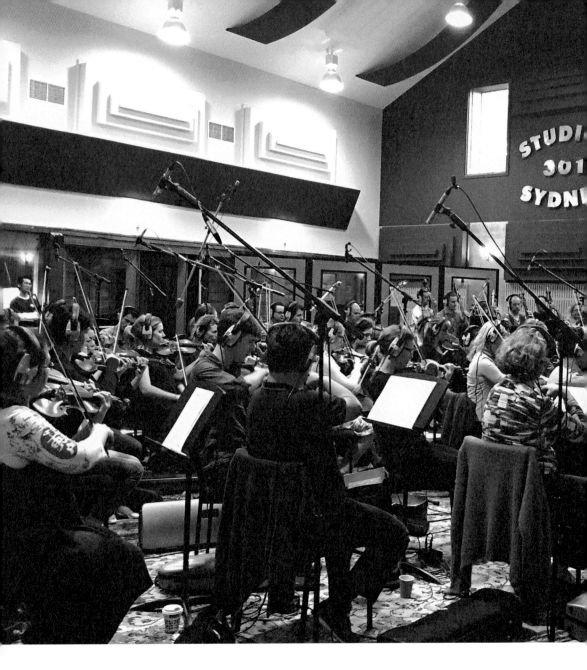

環繞在管弦樂團的演奏音符裡享受
「美」、「悲」、「壯」。走出錄音室
後,跟Yoyo曾聊到:「看到六十個
老外為自己的電影現場演奏......真
的很感動。」

臨的都是一些雞毛蒜皮的小事，不再是想著拍攝上要解決的問題，而是必須思考人事、人情等不這麼單純的事，所以我常說自己是「生活在戰場上的人」。戰場上，一就是一、二就是二，沒有那些是一又是二的答案。

我知道這道道關卡很難過，卻還是過去了。這期間看見了很多美好的事物，也同時看到許多醜陋的嘴臉。過程中，我可以選擇只看見美好而驅使自己走下去，可是當一切都結束後，所有的全部都反撲到眼前，我才知道自己看見了很多……真實的人生。

「祂為什麼要讓我看得這麼多？我可不可以選擇不要看到？」因為這樣我會變得更矛盾，就好像常常在自己的劇本裡寫的一句話：「怎麼愛？怎麼恨？我真的搞不清楚。」

你狠狠打了我一巴掌，可是又送給我最需要的禮物，那麼我是應該恨你？還是愛你？不知道為什麼，之前傷害我們的人，如今卻對我們這麼好，可是相反的，之前對我們好的人，後來卻因為我們不小心誤觸地雷而用力捅我們一刀。「天啊！為什麼會這樣？」

為什麼要讓我從天使的倒影裡看見魔鬼的獠牙？

為什麼又讓我從魔鬼的倒影裡看見天使的翅膀？

好人和壞人到底要怎麼分啊？

294

寫劇本的時候，我覺得這樣很有戲劇張力，可是當自己實際在重複這些問題時，我真的比劇中的角色還要矛盾。到底愛恨之間要怎麼拿捏，我真的不知道……為什麼要讓我看到這麼多？為什麼要我去經歷這麼多好與不好，而且還是發生在同一件事情上？

「因為我是魏・德・聖嗎？」

《海角七號》之後，「魏德聖」這三個字常常跑在我的前面。我在跟自己的意志力賽跑，也在跟惡劣的環境賽跑，可是在這場挑戰中，自己的名字卻始終跑在最前方。如果是你，會不會覺得很嘔？

「我怎麼會輸給自己的名字？」在前面阻礙你的是自己的名字，而要追的也是自己的名字所需承擔的份量。想起以前，可以隨時隨地和大家開玩笑，現在卻連一起吃飯都不敢，就覺得自己去了會干擾大家的情緒……也許命中註定我就是要趕快完成任務，然後解放自己。

如今已經完成一項，後面還有幾項任務等著我。只要完成後，我就不用過著名字跑在前面的生活。而且，我還必須在有限的生命時間內完成。

殺青後沒多久，有兩位工作人員相繼過世。當舒音（趙舒音，第一搭景組）走掉的時候……也許是因為他屬於搭景組，比較不常在同時間、同地點工作，見面的機會非常少，但聽到消息的一剎那，我心想：「他還年輕不是嗎？」

295

好不容易才在這裡熬了過來，也好不容易確認自己喜歡的事物，突然間都結束了。原來，生命真的真的這麼脆弱。當時我就一直不斷督促身邊親朋好友要做身體健康檢查，不要讓生命這麼快就消失，因為那真是很可惜的事情。

過沒多久，又聽到承黃（蔡承黃，燈光助理）走了的消息。那時衝擊更大，好像是連同舒音的打擊加成出的效應。因為當時部落格有些日誌是請承黃代筆，所以我知道他能寫。直到最近他太太把他之前寫過的文章集結成冊，我看過內容後，心想：「真是個人才啊！」

一位這麼不錯的年輕人，好不容易讓家人同意他往這方面努力，一路上走得很辛苦，卻也咬著牙堅持下去，也是正好有機會要往前衝的時候……結束了。這時我還能說些什麼？

「……可惜了。」

「我永遠記得他們兩個人。」

人活著，怎麼會在最精華的時刻就瞬間消散，就像一朵櫻花的花苞都長出來了，正要準備綻放卻被人輕輕摘了下來……事情怎麼會是這樣？不是應該等到它開花之後，再自然而然地枯萎掉落嗎？

「可是，二十年以後呢？」

今年因為《賽德克‧巴萊》，所以我會「永遠」記得。可是，一年後？兩年後？三年、四年……十年後呢？甚至到了二十年後？也許到那個時候，我還是會記得他們在這個時間點走了，可那時我還會記得現在所承受的衝擊嗎？反省還在嗎？感受還在嗎？他們可惜了自己的生命，這或許也是老天給我們的警告。

「如果你不想被別人覺得可惜，那就要繼續活著。」

所以，我開始每天運動。早上一進公司就先利用茶水間上方的門框拉單槓，從一開始的十下慢慢進步到現在的二十下，然後每個禮拜也會固定找時間慢跑。除了注意身體機能外，我連心態也開始轉變，不再只是一味地埋怨不公平，甚至開始清心寡慾了起來。

「你這樣跟投資方談，會讓股權一下少很多……」沒關係，只要事情在我的主觀意識下完成就好。

「可是這樣很吃虧唷，少賺很多錢……」沒關係、沒關係……只要知道目的是什麼就好。

很多時候，會抱持這樣的心情：「沒關係、沒關係……只要事情能完成，一切都會不一樣。

我們當初拍這部片的目的不是為賺錢，為什麼現在卻又想著要賺多少錢？然而，賺錢的目的又是什麼？是為了回本？還是為了賺錢而賺錢？是為了爭一口氣？還是得對投資方有交代？賺錢的目的到底是什麼？

當然，我知道公司員工都不想讓公司吃虧，要替公司爭取最大利益。可是，因為不想讓公司吃虧，不想讓公司被人欺負，反而變得防備心太強，甚至很可能壓抑到其他人。不要因為有人欺負我們，就轉而欺負他人，當然也不要傻到被人欺負，如果是時不我予的狀態下被欺負，就忍一口氣，將來我們爭氣做給他們看，不需要有報復心態。

也不是說我自己愈來愈像和平主義者。當然生氣是一定會的，甚至應該說很容易動怒，但也只是氣一時而已，我事後還是會想說：「只要目的達到就好。」

「難道不希望票房大賣賺錢嗎？」當然希望！可是當事情不能兼顧的時候，必須要我在「名」與「利」之間做選擇，我會毫不猶豫選擇「名」。因為，我要把面子贏回來。

這部片是這麼多人努力完成的作品，所以我一定要把面子要回來。雖然成本高，事後也會被各方抽成，也許真的無法回本，但至少我要把面子贏回來，讓大家知道我們的努力有價值。

不過老實說，我還是認為這部片可以回本，而且能賺到錢，因為我有一個願望：「我希望這部片可以賺到足夠拍下一部片的錢，讓我可以用獨立資金完成下一個想拍的案子。」因為我不要再跟別人借錢拍片，更不要到處看人家臉色做事。

至於我下一部片的成本會不會更勝《賽德克‧巴萊》？不會，只要小案子即可，所以成本不用多，一億以內就好。我去年拍完片的時候，很多同仁開始問我：「下一部片會不會就是

298

「『臺灣三部曲』？」

一次過關，是我們的幸運；兩次過關，是我們天大的幸運；到了第三次，就真的不能再像這樣靠幸運過關，更何況我抽屜裡有一堆完成的劇本，並不是沒有其他故事可以告訴大家。然而，「臺灣三部曲」依舊是我最大的目標，所以，我會在最後一次拍，重重一擊，然後打完收工。也許到時還是不會離開電影，但我一定會離開「導演」這個位置。

在我的生命歷程中，我也不確定是不是有拍攝的一天，可是只要時機成熟，等到那一天來臨，我宣布要拍「臺灣三部曲」的時候，就是一切該結束的時候了。

299

然後⋯⋯如果我在一切結束之後還有賺錢，我想要買一塊地，蓋一棟自己想了很久的房子⋯⋯

後記之後……

二〇一一年七月十一日上午，進北京特效公司前，

收到阿鸞傳來簡訊：

十行祖軒昨天退伍，慶祝酒宴後，車禍過世……

我看著簡訊，好久之後，才告訴一旁的 Yoyo⋯⋯

生命，這兩個字的意義，真的讓我想很久⋯⋯

國家圖書館出版品預行編目資料

導演‧巴萊：特有種魏德聖的《賽德克‧巴萊》手記 /
　魏德聖著, 游文興撰文整理 -- 初版. --臺北市：遠流, 2011.08
　　面；　公分. --（賽德克.巴萊系列3）
ISBN 978-957-32-6821-5（平裝）

1. 電影片

987.83　　100013510

導演‧巴萊
——特有種魏德聖的《賽德克‧巴萊》手記

作者——魏德聖
撰文整理——游文興
圖片提供——果子電影有限公司
攝影——吳祈緯、黃一娟、翁稚晴
　　　　、朱大衛、趙政銘

執行編輯——林孜懃
文字校訂——陳彥仲、陳懿文
美術設計——copy
企劃經理——金多誠
出版一部總監——王明雪

發行人——王榮文
出版發行——遠流出版事業股份有限公司　臺北市南昌路 二段81號6樓
電話：(02) 2392-6899　傳真：(02) 2392-6658　郵撥：0189456-1
著作權顧問——蕭雄淋律師
法律顧問——董安丹律師
2011年8月1日 初版一刷
2011年9月15日 初版三刷

行政院新聞局局版台業字第1295號
定價——新台幣399元（缺頁或破損的書，請寄回更換）
有著作權‧侵害必究　Printed in Taiwan
ISBN 978-957-32-6821-5
YL遠流博識網 http://www.ylib.com　E-mail:ylib@ylib.com

【賽德克‧巴萊】系列書籍官網　http://www.ylib.com/hotsale/seediqbale
【賽德克‧巴萊】電影官方blog　http://www.wretch.cc/blog/seediq1930
【賽德克‧巴萊】電影官方Facebook　http://www.facebook.com/seediqbale.themovie

賽德克‧巴萊
Seediq Bale

賽德克巴萊
Seediq Bale